自序

# 素樸為家

一

先從我的憤青時代說起。

那是上世紀八〇年代末，整個社會都充斥著一股很強的批判味兒。我在東南大學上到大二，已公開向老師們宣布：沒有人可以教我了。

因為我已經把那些老師都看得明白了。我開始進入自學狀態。那也是一個激動人心的年代。我們那個班被戲稱為「大師班」，連每次作業不及格的學生都認為自己是大師的坯子，都堅信自己做得很好，跟老師辯論「為什麼給我不及格」。當年那種學習狀態是，你到夜裡十二點還會看到同學捧著一本黑格爾的書坐在樓梯上，一直看到凌晨三點還不回宿舍。大家都進入了自學狀態。這跟高考恢復，大學重新開課不久有關，老師能教給你的東西其實非常有限。適逢新藝術新思潮，每個人都抓住機會用各種方式自學。

一九八七年我二十四歲，血氣方剛目中無人，寫了一篇很長的論文〈當代中國建築學的危機〉，批判了整個近代中國建築界的狀態，從各位大師一直批到我的導師為止。那篇文章沒有地方給我發表。當年我們那一代人當中，或許我想問題會更深入一些，更具探索性。很多人在批判，我則總在問一個問題：批判完了我們做什麼？是不是經過批判，經過所謂的革命就真的能誕生新的價值觀或者新的事物？那時我就並不肯定這件事情一定會發生。這種對於「建設性」的覺醒，源於我在大學一年級時遇到的校長和恩師錢鍾韓。那是一個讓我永生難忘的人。

整個學校有九個系，剛進校時每個系要派一個學生代表去聽校長訓話。我很幸運。其實至今也沒弄清楚為什麼他們選了我作為建築系的學生代表。錢鍾韓校長是錢鍾書先生的堂弟，是那個年代很特殊的人。他在歐美遊學七八年之久，但沒有在任何一所學校讀完過，也沒有取得任何一所學校的學位，他的時間主要花在了各個學校的圖書館裡。

他回來後搞出了一個「錢氏定理」，用一個定理就變成了一位大家都非常尊重的學者。他那個年代會出這樣的人。他在給我們訓話的時候，主要是在教我們如何向教師挑戰——「你們不要迷信你們的老師；你們的老師可能前一天根本沒有備課，你要認真準備的話，你用三個問題，一定會問到他在臺上下不來的」——他認為只有進入這種狀態的學生才是他認為的好的學生，而不是那種聽話的、拿高分的學生。

剛入學就有人來指點你，這是很幸運的事。所以我到後來膽量很大。

記得在大三，我曾向老師提出畫那種彩色的商業效果圖的問題：為什麼每個作業都要以它來結束。在我看來它基本上就是騙人的，是純商業的，是用來博取甲方的喜好。那時商業剛有了點苗頭，還沒發生，但我意識到這個東西已經是這樣一種性質。所以我向老師說我拒絕畫這個圖。老師當然很憤怒。後來事情鬧大，老師們說：「你們派幾個學生代表到教研室來談判。」我帶了四個學生去談判。結果就是，教師們開放了，同意學生可以用任何形式來表達，不再限制學生必須要畫這樣的圖。對學生做這樣的開放，那可是這個

二

系歷史上第一宗案例！這是我們通過鬥爭獲得的。還發生過很多類似的事兒，以至於凡有此類事發生，系裡一定會將源頭歸結為我。

碩士畢業時，我的論文答辯全票通過，學位委員會最後卻沒有給我學位。「這個學生太狂了！」之前已經有人給我傳話，告訴我若不改論文就沒有可能獲得學位。我的論文題目是〈死屋手記〉，明顯是在影射我們學校建築系和整個中國的建築學的狀況，有人對我說中國建築學其後二十年發生的事都已提前在我那篇論文裡討論了。我一個字也沒改，離開學校前影印了五本放在學校閱覽室。後來的很多學生都翻過，但當時我們的老師基本看不懂。

十年後的一九九七年，我參加東南大學八十周年校慶，當年系裡的一位青年老師見到我，說：「你這個人變化很大。你一點兒也不酷啦！」我問：「我原來怎樣？」

「原來啊，你在東南的時候，每次當你從走廊走過來，我們都感覺不是一個人走過來，而是一把刀走過來，那把刀是帶著寒風的，大家會不自覺地避開。」

十年，正是妻子對我的改變，讓我變得溫潤平和了。我寫碩士論文時已經與我妻子認識。她對我的影響深遠而又無形，其實到今天為止，我當年的那種勁兒還埋藏在很深的

1 中國美術學院象山校區：在後文中習慣簡稱之為美院象山校園或象山校園。

地，但是你能感受到它的外面已經很親和和圓潤，不那麼危險、不那麼生硬了。但它真正的那種力量並沒有喪失，反倒多了很濕潤、溫暖的東西。

這種蛻變你很難自己知道。有一天（二〇〇七年），妻子站在我新完成的建築（中國美術學院象山校區）[1]面前，對我說：「別人不喜歡很難的，因為它有很溫暖的東西讓你感覺到你會愛上它。」我就知道，發生在我身上的這個變化真的很大。那已是又一個十年過去。

實際上，這種感覺對我來說，我覺得像是甦醒。可能在我童年，再小一點兒的時候就已經有了。接下來你經歷社會的巨大的變動，和青年的憤怒階段，很多新的思想接進來，融合完了你會發生一次蛻變，蛻變之後你還能回到你一開始的那個原點。這是一個很漫長的過程。

這個原點，它是一種普通的生活，但又不是平庸的生活。

做象山校區項目，讓我有了一種全新的角度來看我以前所經歷過的。比如，我覺得象山校園在很大程度上是對我童年的回憶。

我的童年正好是上世紀七〇年代初。時有「武鬥」發生，只好停課「鬧革命」。我

隨母親在新疆，母親工作的那所學校，因為停課，整個校園被開墾成了農田。我和那些老師一起變成了農民。白天勞動，晚上農民們會聚一起喝著雲南來的上好普洱茶和咖啡。我們談普希金，談魯迅，談很多中國的外國的事情。現在很多人回憶那個年代就很憤怒很傷感不是嗎？因為那是很可怕的年代。但當時間過去，有一些其他東西會被你看到，我當年不過是一個小孩，在一個小孩眼裡，我看到了我該看到的東西。

我喜歡那種跟土地的關係。遼闊的土地，土地的氣味，莊稼的種植過程，種植與收穫，我都有極大的興趣參與。我在七歲時已經為家裡挑水。新疆的水桶是最大號的，洋鐵皮的，從我們家到水井有四百米路程，第一次挑我只能挑半桶，因為容易灑出來。慢慢地越來越有技巧。夜裡去挑的時候，也一個人在水井上搖轆轤。冬天搖轆轤，脫掉手套，一貼上去那個鐵轆轤會把手上的皮黏到手柄上，皮掉下來就會劇痛。但我仍然每天在做這件事。想想我是一個滿奇怪的小孩，挑水挑到會覺得這是一種自我磨練。重複，重複，重複。我從來沒有說過「這是很累的活兒，不想幹」之類的話。我喜歡挑水，而且我能體會到挑水過程中的那種快樂。

我想其中一個原因大概是由於我看書很早，挑水的路上我就會想書上的內容。當時大家都看不到書，而我太幸運了，母親被臨時調到自治州做圖書館管理員，我可以進入書庫看所有被查封的書。七歲到十歲的年月裡，我就是這麼亂看書度過的，包括大部分外國文學的**翻譯本**和中國的古書（繁體版）。

三

我愛幹活兒，估計還有一部分是源於天性。七歲以前，我跟姥爺在北京生活。他癱瘓在床上，身上會起皮疹，每天我都要做我姥姥的幫手，用很粗的鹽，蘸點唾沫，用手給他全身抹鹽。家裡的一些親戚偶爾說起過去的事，告訴我這個躺在床上的姥爺原來是幹什麼的。新中國成立後他就被定級為八級木匠，那是工人的最高級別。後來公私合營後失業，不得不靠給北京人民藝術劇院做布景，賺倆小錢。

一九六〇年的某天，姥爺幹活兒時出了大汗，中午他躺在四合院的中堂裡睡了一覺，給風吹了，就全身癱瘓。癱瘓後全家人把他照顧得特別好，他在床上躺了十六年後去世。我也算是曾經看護過他。如果講支持的力量的話，這件事像種子一樣，會埋藏在小孩兒的心裡，待到合適的某一天它會發芽。就像我現在為什麼要求大學一年級的學生必須全部學木工，它已經在我主持的學院裡發芽了。

我一向認為我首先是個文人，碰巧會做建築，學了做建築這一行，從這樣的一個角度出發，我看問題的視野就不太一樣。

十歲後我遷到西安上學。開始沒有校舍，全在帳篷裡上課。後來一邊用著臨時借的校舍，一邊建新校舍。新校舍是用工地的那種竹篷的方式搭的。我後來在這種竹篷學校上了兩年學。帳篷學校和竹篷學校的經歷，讓我知道學校原來還可以這樣。

從小學高年級到高中畢業我都是班長。我從來不打架，但是誰也不敢打我。老師對我的基本評語是特別內向。這個班長也不管事兒，只是讓大家看著他是每天最早到學校打掃衛生、冬天會早上六點半到教室燒火點煤爐的那個人。全班的黑板報我一個人出，每一期我都會辦得讓全校震驚，因為我在新疆的生活環境。我的父親和他朋友們在一個很棒的劇團裡，都是演員。他們談的是藝術和文學。我從那時就意識到什麼叫創作——這就是，除了學習之外你知道什麼叫文采飛揚，什麼是文氣。我那種文人的孤傲是早年就養成的。

認識妻子以後，抹平了大半。事實上她對我最大的影響，更是關乎心性的修養——比如一整天不幹什麼，人的心靈還很充滿。

我曬太陽，看遠山，好像想點什麼，好像沒想什麼。我能這樣度過整整一天。你能看到，春天，草變成很嫩的綠色，心裡一癢。當我用一種緩慢的、鬆弛的、無所事事的狀態來看它的時候，就不一樣了。無所事事是很難學的一門學問。但我逐漸學會了。無所事事時，突然間腦子裡有東西閃過，站起來，一提手，把該畫的東西畫出來，再不需要像以前那樣憋著想，這樣還是那樣。

我們結婚後的第一個七年，我都是這樣度過。說起來，這七年主要靠她的工資在養我，我打零工，偶爾掙一筆。她屬於天然而然的人，工作對她來說意義不大，掙個工資嘛，

她只是對她感興趣的小事情感興趣，比如去西湖邊閒蕩，去哪個地方喝杯茶，逛逛菜場或者百貨商場，又或者去哪裡看個朋友。問題是，我逐漸地能適應這樣一個狀態。

這種感受是來自心性的。關鍵是這個心性自然了，滋養了，你就矇矇矓矓發現，你想做的建築，要傳達那種文化裡最好的狀態和精神，想用一種很急的心態是做不出來的，用簡單的模仿也沒有意義。一個人的心性首先變化，看待人、自然，你真正的眼光發生了很敏感和很細膩的變化。你看進去了，又看出來了。你看下雨，看很長時間，雨怎麼下，從屋脊順著哪條線流下來，滴到哪裡去，它最後向哪個方向走。你會對這種事情感興趣。你就會想，有沒有可能做一個這樣的建築，讓大家清楚看到，雨是從哪兒下來的，落到那兒之後流到了哪兒，從那兒又流到了什麼地方，每個轉折、變化都會讓人心動。

這不是靠看書的。在這個階段，我看中國的書越來越多，但基本上我沒有看過任何和建築有關的書。這個階段我稱之為忘卻。經過這七年，我發現了內心裡最適合自己的東西是哪一種。我想討論一個和生活最有關係的建築：中國園林。白居易有三間平房，前面一小畦菜地，再用竹籬簡單圍一下，這中間就發生了變化。它一定是有什麼在裡面。所以可能從那兒開始，我任何一個建築都是園林。不管表面上像園林的還是外表八竿子打不著的，都是。它已經用各種形態進入到我的建築了。

這個七年結束之前，我用了半年時間在我們五十平方米的房子裡造了一個園林。我

做了一個亭子，一張巨大的桌子，一個炕，還做了八個小的建築，作為我送給妻子的禮物。

那是八盞燈，我親手設計的，每一盞燈都掛在牆上。這個房子，如果說小的話，小到可以塞下八個建築，它有多小呢？

在這些年裡，我跟很多工匠建立了很好的友誼。我開始對材料、施工、做法變得非常熟悉。我親眼看到每一顆釘子是怎麼敲進去的，每一塊木頭是怎麼製作成型的……徹底搞清楚這件事的全過程。我做後面的每一個建築，可以說都是在對這件事極為瞭解和熟悉的基礎上施行的。

基本上，我在追求一種樸素的、簡單的、純真的、不斷在追問自己來源和根源的生活和藝術，我常自省──到現在我們都這麼認為，還有些東西沒有達到，還有些狀態沒有實現，都和自己的修養有關。

# 意識

每一次，我都不只是做一組建築，

每一次，我都是在建造一個世界。

我從不相信，這個世界只有一個世界存在。

# 造園與造人

近幾年，我一邊造房子一邊教書，身邊總有幾個弟子追隨。我對他們常說的有三句話：「在作為一個建築師之前，我首先是一個文人。」「不要先想什麼是重要的事情，而是先想什麼是有情趣的事情，並身體力行地去做。」「造房子，就是造一個小世界。」

幾年下來，不知道他們聽懂多少。

每年春，我都會帶學生去蘇州看園子。記得今年（二〇〇六年）去之前和北京一位藝術家朋友通電話，他問我：「那些園子你怕是都去過一百遍了，幹麼還去？不膩？」我回答，我愚鈍，所以常去。在這個浮躁喧囂的年代，有些安靜的事得有人去做，何況園林這種東西。

造園，一向是非常傳統中國文人的事。關於造園，近兩年我常從元代畫家倪瓚的〈容膝齋圖〉（圖一）講起。那是一張典型山水畫，上段遠山，一片寒林；中段池水，倪氏總是留白的；近處幾棵老樹，樹下有亭，極簡的四根柱子，很細，幾乎沒有什麼重量，頂為茅草。這也是典型的中國園林格局，若視畫的邊界為圍牆，近處亭樹，居中為池，池前似石似樹。但我談的不是這個，我談態度。〈容膝齋圖〉的意思，就是如果人可以生活在如畫界內的場景中，畫家寧可讓房子小到只能放下自己的膝蓋。如果說，造房子，就是造一個小世界，那麼我以為，這張畫邊界內的全部東西，就是園林這種建築學的全部內容，而不是像西人的觀點那樣，造了房子，再配以所謂景觀。換句話說，建造一個世界，首先取決於人對這個世界的態度。在那幅畫中，人居的房子占的比例是不大的，在中國傳統文

造園與
造人

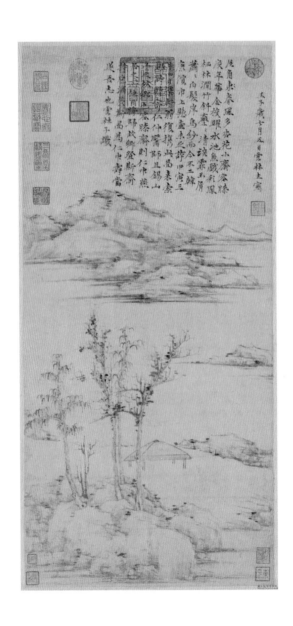

人的建築學裡，有比造房子更重要的事情。

有意思的是，講座對象不同，反應差異巨大。對於國內學子講，〈容膝齋圖〉主要引起價值論的討論。這當然重要，房子不先作價值判斷，工作方向就易迷失。我也曾在美國大學裡講，講座結束後那些美國建築教師就很激動，說他們今天見到了一種和他們習常理解的建築學完全不同的建築學。

面對世界的態度比掌握知識的多少更重要。這讓我又想起童寯先生。作為庚子賠款那一代的留學生，童先生留學美國賓夕法尼亞大學，遊歷歐洲，西式建築素養深厚。但留學歸來，卻有一大轉折，全心投入中國傳統建築史，特別是園林的研究與調查中。治學方向的轉變說明了思想與價值判斷的大轉變。劉敦楨先生在童先生《江南園林志》一書序中寫道：「對日抗戰前，童寯先生以工作餘暇，遍訪江南園林，目睹舊跡凋零，與乎富商巨賈恣意興作，慮傳統藝術行有漸滅之虞，發憤而為此書。」今日讀來，似乎是在寫今日中國之現狀。不繼承自然是一種摧毀，以繼承之名無學養地恣意造破壞尤甚。

與後來眾多研究園林者有別的是，童寯先生是真有文人氣質和意趣的。博覽多聞、涉獵今古、治學嚴謹、孜孜不倦固然讓人敬仰，但我最記得住的是先生的一段話：今天的建築師不堪勝任園林這一詩意的建造，因為與情趣相比，建造技術要次要得多。

「情趣」，如此輕飄的一個詞，卻能造就真正的文化差別。對中國文人而言，「情趣」因師法自然而起，「自然」顯現著比人間社會更高的價值。人要以各種方式努力修習才可能接近「自然」的要求，並因程度差別而分出「人格」。園林作為文人直接參與的生活世界的建造，以某種哲學標準體現著中國人面對世界的態度。而文人在這裡起的作用，不僅是參與，更在於批判。文徵明為拙政園作的那一組圖（圖二），至今仍鐫刻在園內長廊牆上，與拙政園的壯大寬闊、屋宇錯雜精緻相比，文徵明筆下的拙政園只是些樸野的竹籬、茅舍，在我看來，就是對拙政園文雅的批判。事實上，在中國園林的興造史上，這種文士的批判從來就沒有中斷過，正是這種批判，延續著這個傳統的健康生命。而童寯先生最讓我敬重的，除了一生做學問的努力與識悟，更在於其面對一個浮躁喧囂的年代，毅然不再做建築設計，這使他幾乎代表了近代中國建築史的一個精神高度。我見過其晚年的一張照片，在他南京小院中，先生身穿一件洗得破出洞來的白色老頭衫，雙目圓睜，逼視著在看這張照片的我。而我則見他站在一棵松下，如古代高士圖中的高士。中國近代建築史上四個奠基的大師，梁思成、楊廷寶、劉敦楨、童寯，童先生是唯一無任何官職，在公共場合露面最少的一位，但他卻可能是對我這樣的後學影響最深刻的一位，不僅因為學問，更在於其身上那種中國傳統文士的風骨和情趣。

我常猜想，童先生一生致力於園林研究，但生前卻沒有機會實踐，心中定有遺憾，但若有機會，先生又會如何造園，更讓我想像。或許從先生所撰《隨園考》中可見端倪。

隨園主人袁枚，杭州才子，二十五歲（乾隆四年）中進士，三十四歲辭官，於南京造隨園。

園居近五十年，是中國文士中少有能得享大年，優遊林下者。如童先生所考，袁枚所購是一廢園，園主人姓隋，故名隨園。袁枚購得後，並不大興土木，而是伐惡草，剪蚯枝，因樹為屋，順柏成亭，不做圍牆，向民眾開放。和這種造園活動平行，袁枚「絕意仕進，聚書論文，文名籍甚，著作等身，四方從風，來者踵接」。有意思的是，袁枚正是因為和當時主流社會拉開距離，樹立另一種生活風範，卻真正影響了社會。如袁枚自述，其園不改名，但易其義，隨舊園自然狀態建造，並不強求。而在童寯關於園林的著述中，單獨作文考證的，唯有隨園。從中可以體會到先生對於造園一事推崇什麼，隱含什麼含蓄而堅定的主張。童先生文中特別提到，袁枚曠達，臨終對二子說：身後隨園得保三十年，於願已足。三十年後有友人去訪，園已傾塌，淪為酒肆。實際上，袁枚經營隨園五十年，就有如養一生命。古人說，造園難，養園更難。中國文人造園就是這樣一種特殊的建築學活動，它和今天那種設計建成就掉頭不管的建築與城市建造不同，園子是一種有生命的活物。造園者、住園者是和園子一起成長演進的，如自然事物般興衰起伏。對於今天的城市與建築活動，不能不說是一種啟示。

造園代表了和我們今天所熱習的建築學完全不同的一種建築學，是特別本土，也是特別精神性的一種建築活動。在這個文化方向迷失的年代，不確定的東西最難把握，造園的艱難之處就在於它是活的。童寯先生一九三七年寫到，他去訪園，「所繪平面圖，並非準確測量，不過約略尺寸。蓋園林排當，不拘泥於法式，而富有生機與彈性，非必衡以繩墨也。」但我懷疑童先生的話，今日還有幾個人能懂。造園所代表的這種不拘泥繩墨的活

造園與
造人

的文化，是要靠人、靠學養、靠實驗和識悟來傳的。某種意義上，人在園在，人亡園廢。園在我心裡，不只是指文人園，更是指今日中國人的家園景象，主張討論造園，就是在尋找返回家園之路，重建文化自信與本土的價值判斷，以我們這代人的學養，多少有點勉力為之，但這種安靜而需堅持不懈的事，一定要有人去做，人會因造園而被重新打造的。

當然，談論造園這種「情趣」之事，本不該這麼沉重。中國歷來多四體不勤的書生，李漁是我欣賞的另一位會親手造園的文人，他的文章涉獵如此廣泛，飲食、起居、化妝、造房甚至討論廁所，討論西湖遊船上窗格該用什麼文雅圖樣。他和袁枚相似，敢開風氣之先，甘冒流俗非議，反抗社會，但敞開胸懷擁抱生活。這類文士是真能造園的，我們今天的社會同樣需要這樣一種文士去和建築活動結合，但培養這樣一種人，一種本土文化的活載體，恐怕是今日大學教育難以勝任的。

事情也沒這麼悲觀，實際上，中國文化中的精深東西全有賴於人的識悟，從來就不是靠一堆人，而是靠不多的幾個人根脈流傳的。昨日下午，感覺寫不出東西，我就和妻子去西湖邊喝茶，看看湖對面如畫遠山，就想起朋友林海鐘，知道他在湖邊新闢了一個畫室，打電話想去看看，電話那邊，他已在富陽的山中散遊。海鐘年齡比我還小些，但性情溫潤逸曠，寒林山水在今天可稱獨步。他曾評海鐘小楷，說他能把毛筆尖上幾根毛的感覺都寫出來。我又想起另一位朋友吳敢，年齡也比我小，但書畫鑑定已功力深厚。

所謂差以毫釐，謬以千里。又想到海鐘有次對我說起他在國清寺山中寫生，畫著，就有點畫出李成（五代宋初畫家）的意思來。想到這些，心中就愉快，文人風骨不絕，造園一事應尚可為。

# 自然形態的
# 敘事與
# 幾何

1
樣式雷：是對清代兩百多
年間主持皇家建築設計的
雷姓世家的譽稱。代表人
物有雷發達、雷金玉、雷
家璽、雷家瑋、雷家瑞、
雷思起、雷廷昌等。

二〇〇八年，因一起在巴黎開會，我有機會和天津大學建築系的王其亨先生聊談。

第一次聽王先生講課，記得是在二十年前，他來南京工業大學建築系開講座，題目是「明十三陵的風水研究」。具體內容我記不清了，但有一張圖我記憶良深，那張圖在三〇九教室用幻燈打出，應是出自宮廷檔案，風水形勢用密集而確定的位置標明，畫法是平面和立體的結合。他確認了我的一個認識，即中國的東西，無論是風水還是相關的山水繪畫之類，都不能籠而統之泛泛談論。風水圖的深邃在於其有著細密的法則與規定，並且是以某種特殊的方式被系統量化了的，但這種法則與量化，並不以失去面對自然事物的直觀判斷為代價。從感覺上說，由於我長年熟悉書法與山水繪畫，對那張圖的形式狀態並不覺得異常。

二十年裡我再沒見過王其亨先生，但知道近年他一直致力於清宮「樣式雷」[1] 圖紙檔案的整理研究。對這件事，我自然抱持很大興趣，因為我不相信傳統中國的建築學用一句「工匠營造」就可以一筆帶過，至少，明清蘇州工匠出名，就緣於他們既畫設計圖紙，也製模型，業主因此可以確切地表達意圖，而不被匠師隨便左右。

和先生相見，很是一見如故，就如昨日剛剛聊過，今日再敘。我就問他「樣式雷」的研究現狀，他說這批資料於清末飄散四處，重拾後編序全亂，要整理清楚上萬件的圖紙，恐怕還需十年，但他相信一定可以整理清楚，由此，我們可以知道傳統建築上的設計過程。我又提起「十三陵」風水，先生就意趣盎然，回憶當年如何在昌平山間跋山涉水。

先生善談，語及眾多，但有一點我印象特深。以先生的研究，當年每處皇陵選位，涉及周圍廣大山水範圍，都是幾易方案，反覆論證，幾易其位的。面對現場，詳勘現場，先提出假設，再仔細甄別驗證，這與其說是神祕直觀，不如說是一種嚴格的科學態度。問題是，這種假設的出發點並非自閉的分析理性，而在於一種確信，即自然的山川形態影響著人的生存狀態與命運。由長期經驗從自然中觀照出的諸種圖式，和這種先驗的自然格局有可能最大限度地相符。因此，相關的思維與做法不是限於論辯，而是一種面對自然的，關於圖式與驗證的敘事。或者說，與文學不同，這是關於營造活動本身的敘事。這種驗證，不僅在於符合，也可以對自然根據「道理」進行調整修正，它必然涉及一種有意義的建造幾何學，但顯然不是西人歐幾里德幾何，毋寧說是一種自然形態的敘事與幾何。

按這條思維的脈絡，必然談到了園林。於是我聽到王其亨先生談起這些年他帶學生參與北京皇家苑囿修繕的一些事，進而推及「自然美」這個話題，說到西人原本並無「自然美」觀念，和「自然美」有關的事物是十七世紀由耶穌會教士帶回歐洲的。這些耶穌會教士也在歐洲建造了一些「中國式」假山，當時，歐洲人對這些形狀奇異的假山的反應是「恐怖的」。

我們一路從巴黎聊到了馬賽，談了很多，至今大多已記不得了，但用「恐怖的」一詞來描繪對中國園林中的堆山的反應，我印象特深。它讓我回想起二〇〇二年第一次看

北宋郭熙〈早春圖〉（圖三）原大高仿印刷版本的反應，那樣陌生與疏遠，是看小幅插圖所沒有感到過的。那種螺旋狀盤桓曲折的線條，它所包圍的空間深邃，成一種既自足又無限延展的結構，我脫口而出的反應是：如此得「巴洛克」。有意思的是，當我寫下這段文字時，突然意識到，我無論如何回憶不起〈早春圖〉上畫的是樹還是石頭，但肯定，圖上只描繪了一種事物，以圖名推斷，畫的應該是樹，但我的回憶裡卻更近於石頭，但非常類似太湖石的形態，或者說，非常類似生物器官的形態。這種內心的震驚與其說是心理性的，不如說是純粹物質性的，一種陌生的物質性。

只就「形態」來討論審美，我一向是迴避的，這種討論很容易掉入心理學的範疇和文學修飾，我甚至從來就不提「審美」二字。當我用「巴洛克」一詞對應〈早春圖〉時，也無意於掉入中國傳統和西方傳統的比較，這類比較已經成為中國建築師空泛的習慣。我的反應是本能的，在更基本更具體細緻的層面，這類相似性的差別讓我想起明代人對同時代畫家陳老蓮的評價。老蓮畫的屈原，無目的地遊蕩在荒原之中，人物被變形拉高，筆法如畫園林中常見的高細瘦孤的山石。

老蓮自敘說其畫學自古法，時人的評價是：「奇怪而近理。」需要注意的是，同一題材，老蓮會在一生中反覆畫幾十幅。我體會，「古法」二字並不是今天「傳統」一詞的意思，它具體落在一個「法」字上，學「古法」就是學「理」，學事物存在之理，而無論山川樹石，花草魚蟲，人造物事，都被等價看待為「自然事物」。

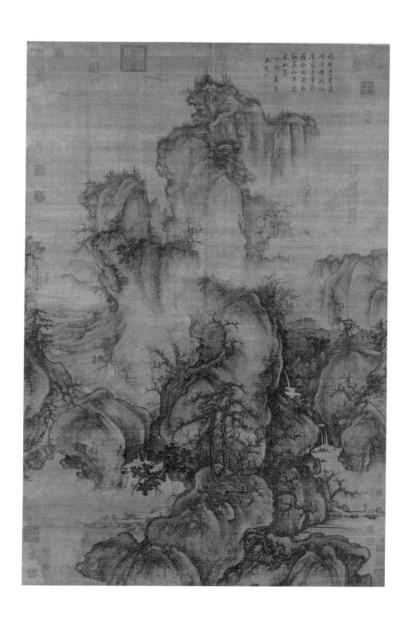

圖三
〈早春圖〉
（北宋）郭熙

自然形態的
敘事與
幾何

2 胡塞爾（Edmund Husserl, 1859-1938）德國著名哲學家、二十世紀現象學學派創始人。

同一題材，極相似地畫幾十張，以今天的個性審美標準，無異於在自我重複，但我相信，老蓮的執著，在於對「理」的追蹤。畫論中記載的「荊浩畫樹」是類似的事情。唐末，荊浩以畫松樹著名，文中記載的是他在太行山的一次寫生，待在山中數月，圍繞一片奇松，反覆揣摩描繪，自覺已得松樹生存的道理，但一位無名老翁，指出他的理解完全是錯的，並有一番論述。那番論述老生常談，讓我生疑，而我的朋友林海鐘，同樣擅畫寒林枯木，為了印證，他親自去太行寫生一場，回來對我說，那篇文字一定是後人偽作。但我的興趣不止於此，一個人的一生，只對畫松樹一件事最有興趣，這種異常的行為就超出了「審美」，更接近於一種純粹的科學理論研究，但這種研究，絕不脫離具體的物事。它也絕不直接指向人，而是以一種沒有人在，似乎絕對客觀的方式直面自然中的具體事物，但又不是只在物理學或生物科學的意思上。這讓我想起胡塞爾2的現象學教學。他讓他的學生圍著一棵樹揣摩一個學期。他的一個學生又舉一反三，圍著教學樓前的一個信箱，揣摩了一個學期。實際上，人這個東西，幾件事物，幾張圖，就足以指引他的一生。

〈早春圖〉給我的陌生感，即是我，或者說我們，與「自然事物」疏遠的距離，一種客觀細緻地觀察事物的能力與心情的缺乏。它讓我一下子回到二十世紀八〇年代初我第一次讀艾略特的《荒原》時的感覺：「我們什麼也看不見，什麼也記不得，什麼也說不出。」

我的記憶把〈早春圖〉上的事物與太湖石混淆，實際上就是一種視差。要看見周圍的「客觀事物」，就需要觀法，一種決定性的視差。太湖石勾起的是江南園林那個世界，但很長一段時間，園林我是不去的。在我眼裡，明清的園林，趣味不高，樣式老套。意義遲鈍到幾乎沒有意義。過多的文學矯飾讓園林脫離了直接簡樸的自然事物，而今人關於園林的討論大多是文學化的遊覽心理學與視覺，於我性情不合。

兩件事，讓我有了重觀園林的興趣。其一是讀童寯的關於園林的文字，我至今仍然認為，童寯之後就沒有值得去讀的關於園林的文字。因為童寯的園林討論不是在解釋之上追加解釋，解釋一件事是很容易的，童寯的文字是能提出真正的問題的。在《東南園墅》開篇，那個問題看似天真：「這麼大的人怎麼能住在那麼小的洞中？」這個問題讓我快樂。我突然看見一個世界，在那裡，山石與人物等價，尺度自由轉換。如果建築學就是對人的生存空間的一種虛構，這種虛構就是和山石枯木一起虛構的，它們共用一種互通的「自然形態」，並不必然以歐幾里德的幾何學為基礎，建築不必非方即圓。

第二件事，發生在一九九六年我在同濟大學讀書時，買到一本圖書館庫存處理的英文舊書。內容是關於英國現代畫家大衛・霍克尼與一位美國詩人一九八〇年在中國的一次旅行。書是那位詩人寫的，插圖則都是霍克尼的旅行速寫。我一向喜歡霍克尼畫中的意思，印象最深的一張，描繪一個人跳入游泳池的一剎那。游泳池是水平的，池邊露出

一座平房的一角，筆法是輕淡的，幾乎是平塗，那個跳入水中的人畫得也不清楚，裏在濺起的一片白色水花之中，水花的畫法如書法中的飛白。這張畫沒有透視，可以說在表現什麼，也可以說是反敘事的。那只是一種沉靜靜日光下的視野，那個時刻是絕對的，沒有任何所謂思想，或者說，那目光是從卡繆筆下的《異鄉人》看出的，那目光在他熟悉的整個世界和生活之外。在這本書裡，有一張仿中國水墨畫法的桂林山水速寫：畫的前景是他住的賓館陽臺的水泥欄板，上面正爬著一隻毛蟲，色彩斑斕，下筆細微，中國畫家一向愛畫的桂林山水卻只寥寥數筆，成了背景。這張畫同樣沒有透視，卻有一種難以言喻的純真，感染了我。我明白了童寯在《東南園墅》一書中所強調的「情趣」二字的意思。童先生以為，不知「情趣」，休論造園。一片好的園子，好的建築，首先就是一種觀照事物的情趣，一種能在意料不到之處看到自然的「道理」的輕快視野。正是這種視野，使霍克尼關注那隻毛蟲的爬動，形成一種邀人進入的純粹情景，呈現出一種以小觀大、以近觀遠的微觀地理。這種稱為「情趣」的思緒，直接及物，若有若無，物我相忘，難以把捉，但是足以抵禦外界的紛擾，自成生趣，並使得任何圍繞「中國」、「西方」的似是而非的宏大爭論變得沒有意思。也許有人說霍克尼的畫很有「禪境」，但我寧可迴避這個用濫了的詞語。

在一九九九年國際建築師協會北京大會青年建築展上，我在自己的展板上寫下了關於「園林的方法」的一段文字。在這裡，指示出一種意識的轉變，園林不只是園林，而是針對基本建築觀的另一種方法論。它的視野，正向「自然形態」的世界轉移。但落在

手上繪圖，我很難畫出非現代主義的東西。儘管以我對書法的常年臨習，我始終保持著和「自然形態」的聯繫，轉化仍然是十分艱難的。在蘇州大學文正圖書館，以小觀大、由內外望已成一種自覺。在方正格局中，建築沒有先兆的位置扭轉，互為大小的矛盾尺度，小場所不連續的細緻切分，建築開始自己互相敘事了，但語言仍然是方塊和直線。

從二〇〇〇年始，我每年都去蘇州看園子，每次去都先看滄浪亭。看是需要反覆磨練的。記得看到第三次，我才突然明白「翠玲瓏」這組建築（圖四）對我意味著什麼，就像我第一次看見它。

這座建築單層，很小，四周為翠竹掩映。在園子遊蕩，經常會遺失它。即使看見，只露一角。如果不是十分熱衷，也可能認不出它。即使知道，外表的細密窗格也沒有披露任何內部內容。走進它一定是突然的，內部是結構十分清楚的，二次曲折，實際上是三間房子在角部銜接。接下來，連整體的空間形式都瓦解了，目光被分解到每一面牆上，每面白牆上的窗格差別只有很小的不同，外面的院牆貼得很近，竹子也貼得很近，光線是一種幽暗的明亮，如古物上退去火氣的光澤。因為曲折，人在其中是要不斷轉換方位的。每一次，都面對一個絕對平面的「正觀」。「正觀」就是大觀，並不必然被物理尺度大小決定。家具的擺放決定了人面對每一個正觀的端正坐姿，但曲折的空間，使從一個空間望入另一個形成一種平行四邊形的展開，居正與靈動同時存在。實際上，內部空間很小，但卻如此意味深遠。人在其中，會把建築忘掉，為竹影在微風中的一次顫動而心動。當我說「園林的方法」時，「翠玲瓏」就是我意識到但還不清楚的建築範型[3]。

範型：決定一類事物形態的標準器。

3

4
密斯（Ludwig Mies Van der
Rohe, 1886 - 1969）：德國
建築師，也是現代主義建
築大師之一。他為巴塞隆
納世博會設計的德國館被
譽為大師傑作。

童寯先生所說的「曲折盡致」，需要一種最簡的形式，它就在這裡了。

離「翠玲瓏」幾步，就是「看山樓」，看明白「翠玲瓏」，也就明白了「看山樓」。「看山樓」兩層，下層為一石洞，但「自然形態」在這裡被建築化了。它更像一間石屋，石灰石形成的不規則小孔透入光線，這就是所謂「玲瓏」。以前家裡用一種景德鎮出的白瓷勺，胎上扎孔，再施白釉，燒出來就成半透明的小點，也是「玲瓏」。從底層上二層，就是一次曲折。見山還是不見山，登臨俯瞰遠望，都已「曲折盡致」了。水平與垂直，單層與多層，把「翠玲瓏」和「看山樓」放在一起，就是一對完整的建築範型。

那日，我從「翠玲瓏」出來，站在「五百名賢祠」廊下回望，站了很久。一位歐洲青年走過，也站在我旁邊，我見他速寫本上畫著「翠玲瓏」的平面草圖，就問他如何認識。他說自己來自西班牙，學建築，他覺得「翠玲瓏」勝過密斯[4]做的巴塞隆納世博會德國館，我說「是的」。我的英文不好，不能深談，就只對他微笑，他也對我微笑。那日空氣透明，陽光分外燦爛。

「曲折盡致」，作為童寯《江南園林志》中造園三境界說的第二點，一般理解是在談園林的總體結構。但按我的體會，園林的本質是一種自然形態的生長模擬，它必然是從局部開始的。就像書法是一個字一個字去寫的，山水也是從局部畫起的。對筆法的強

5

理型：關於格局的潛在原則，它決定格局，但並不一一對應地符合某個具體的格局。

調，意味著局部出現在總體之前。園林作為一種「自然形態」的建築學，它的要點在於「翠玲瓏」這種局部「理型」[5] 的經營。沒有這種局部「理型」，一味在總平面上扭來扭去就毫無意義。「總體」一詞，指的是局部「理型」之間的反應與關聯。「理據」的重點在「理型」，「範型」的重點在「做」。

二〇〇四年初春，為寧波「五散房」的「殘粒荷院」，我在夯土院子中畫出了一個我命名為「太湖房」的小建築。「太湖」二字，暗示了它和太湖石的自然形態有關。它實際上是一個三層小樓，平

面是五米寬六米長的長方形，每層理論層高在三米到四米間，垂直向上，曲折兩次。把它平放，顯然由「翠玲瓏」變出，豎放，從如石洞的零散小孔和從室內變到室外又返回室內的樓梯，就暗含著「看山樓」與其基座石洞的「理型」結構。但這個立放的曲折體形是有向背的，它是一個動作，我稱之為「扭腰」，意味出自太湖石的孤峰。整個形體按最緊的極限控制，樓梯形狀與形體的糾纏，很難處理（圖五）。

這種高度壓縮的意識，得自拙政園一座太湖石小假山的影響，在三米立方之內，這座假山經營了三個盤旋而上卻互不交叉的樓梯，全部到達頂上的小高臺。而臺下，暗含一個小石洞，人可以進去的一個房間。如果說「遠香堂」面對的是一座模擬的大山，這座小假山就是人工製作的「理型」，它們大小懸殊，但性質上是等價的。只有自覺限制在三立方米這麼小，才覺出「理據」的力量，這座小假山則出現在〈早春圖〉那種「自然形態」的前的大山更近於東晉的樸素山水，這座小假山則出現在〈早春圖〉那種「自然形態」的研究之後，即所謂「雖由人作，宛若天開」。限於規範，在正常的房子裡，像這座小假山般高度濃縮的山體意識的太湖房，我還沒做出來。

如果這種建築就是以空間的方式對生活這件事進行分類敘事，「理型」的建築意義就需要可理解的表達，如在空間中象形造字，「自然形態」的「理型」就是以物我直接糾纏的方式造字，這種工作必然有一種純粹的系列性。在隨後的象山校園山南二期工程建造中，這種研究以系列性的方式展開。同時存在十幾個太湖房，它們的形狀幾乎完全一樣，

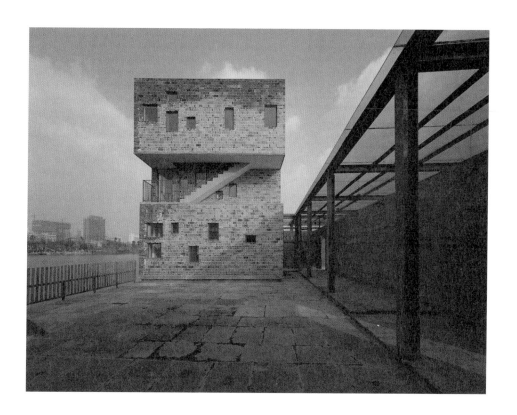

但處境各不相同。我按其各自處境做了一個分類圖表：①混凝土太湖房立於石砌高臺之上；②白粉牆太湖房成負形的洞，如計成所謂「巨石迎門」立於門前，如計成所謂「巨石迎門」；③多空紅磚太湖房半個嵌入牆體；④混凝土太湖房立於門內庭院中，與門正對的「巨石迎門」，等等（圖六）。討論「自然形態」，材料的物質性與「理型」同樣重要。這種物質性賦予「理型」一種生命的活態。未來對這事特別敏感，有一天，他到我工作室，見到十三號樓南入口立面上的太湖房，就說：「這個立面怎麼像某種器官？」

「翠玲瓏」給我的另一個啟示是，建築若想和自然融合，就不必強調體積的外形。強調體積形式的做法是歐洲建築師特別擅長的。「形式」，即 form 這個詞，指的並非只是外表審美造型，而是含有內在邏輯依據的「理型」，它顯然借鑑了三維圓雕的做法。而在「翠玲瓏」內，在一個簡明的容積內，建築分解為和地理方位以及外部觀照對象有關的面。層次由平面層層界定。一幢平面為長方形的房子，四個面可以不同。以兩兩相對的方式，形成由身體近處向遠方延伸的秩序。作為平面定位基礎的，是更大範圍的山水地理地圖。在象山校區山南十三號樓及十五號樓，西牆均被開有零散太湖石形狀洞口的混凝土牆替代。建築間的高密度與尺度，使這兩個立面均無法完整地從正面看到，它們的完整只存在於思維印象裡。外立面實際上是次要的，重要的是從內外望的視野。我們也可以說這兩個立面都是從一座更大山體上切割下來，一座邊界為正長方形的局部山體，理由只在輕飄飄的「情趣」二字，但是足以顛覆習常建築語言的封閉與情性。就像

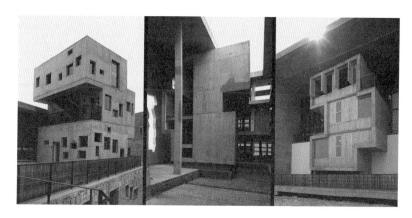

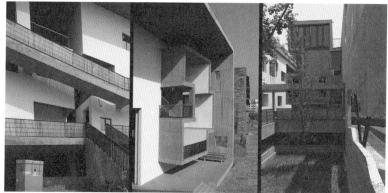

圖七
〈夏景山口待渡圖〉
（五代）董源

自然形態的
敘事與
幾何

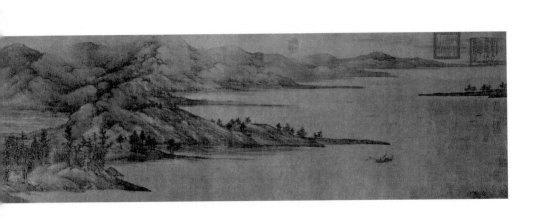

我在蘇州獅子林園子裡常問學生的一個問題：這麼小的園子裡為何要放那麼大的山體和水池？顯然，在這種建築學裡，山水比房子重要。

在象山校區山南十九號樓南側，使用現澆清水混凝土，我發展了三個直接取自太湖石形態的太湖房。它們終於不再是方的了。三個，每個都是一個整體，參差不同成為系列。它們的形狀與方位，取決於十九號樓往外望的視野，以及在一種空間壓縮的意識下，人的身體如何與傾斜的牆體接觸。它們的尺度尺寸，經歷數十遍的細微調整，我有意不做模型，只在立面圖上工作。模型做得太多，容易形成一種依賴，而這種強調人在其中的建築，需要培養用心去想的能力，以及因局部影響整體而對細節局部有極好的記憶力。

討論自然形態的敘事與幾何，之所以在前面不冠以「建築」，是試圖重啟一種人與建築融入自然事物的「齊物」建築觀。但討論它，就一定要討論園林，且主要是現存的明清園林，則幾乎是一種習慣。需要經常回溯到這種意識

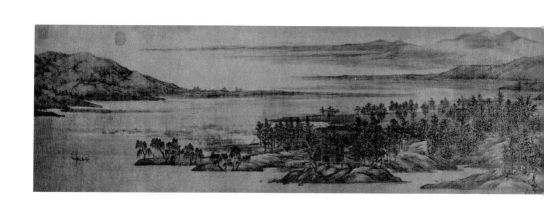

的源頭，自然形態所關乎的，不只是園林。當李漁強調「真

山水」一詞時，即在批判當時山水繪畫作繭自縛的狀態，

它也直接影響著園林建造。重返山野，一直是直接進入山

野的直觀，另一面，是對山水繪畫圖像文本的追蹤，因為

在圖像文本裡，記錄了對山水觀法的探究。山水繪畫始於

東晉，按錢鍾書在《管錐編》裡所言，那時的繪畫顯然參

考了山水輿圖。真正從地面視角直面的觀山畫法，近距離

的觀山畫法，始於五代，盛於北宋。在我的工作室裡有四

張圖，都是一比一足尺的高仿複製品，包括五代董源的〈夏

景山口待渡圖〉（圖七），北宋郭熙的〈早春圖〉、范寬

的〈谿山行旅圖〉（圖八），南宋李唐的〈萬壑松風圖〉（圖

九），我經常觀看揣摩。如果說二○○四年畫出的太湖房

是和孤峰小山有關，同一時期開始設計的寧波博物館就是

對大型山體的研究，特別和上面幾張畫有關。

〈早春圖〉上的「自然形態」是非常理據性的，包圍

著氣流與虛空，自成內在邏輯，它是可以沒有具體地點的。

〈谿山行旅圖〉裡的大山，我在秦嶺旅行時見過。從一個

山谷望去，凸現在幾十公里之外，渾然一團。但范寬所用

皴法與畫樹法，形成一種在遠處不可能看見的肌理，此山猶如就在面前。畫面下方的流水土丘樹木，應是眼前的，卻畫得比遠方更簡略。應在遠方的寺廟，又畫得細節畢現。山在中部裂開，布滿濃密樹林，上面所施鮮豔綠色，因年代久遠，如不是極好的印刷，幾乎看不出來。但每根松針都可看見，也是根本不可能的景象。這種視野如同夢中，比真實更加真實。這些做法，顯然是自覺到平面與空間的區別，遠與近的區別，在山內和山外的區別，以一種看似矛盾的邏輯把這些經驗在一張二維的紙上同時呈現，一種既在此處又不在此處的經驗。

既然是二維平面，也可直接看作建築的立面。現代主義最盛行的「理型」就是方盒子。施工產業一旦適應它，這種做法就最經濟簡便。方盒子的邊界是二維平面，但從這些繪畫做法可知，這個盒子是可以在二維前提下被瓦解的。

關於〈夏景山口待渡圖〉，我印象最深的是水平地平線和夕陽中的光。如果這張圖作為江南一帶城鄉的審美標準，以齊物觀點，將局部樹木用房屋替換，就可知道總體意向與尺度應如何控制。實際上，這張圖所觀望的橫向範圍如此寬廣，圖高只有五百毫米左右，不算前後題跋，圖長就達七米，每次看這張圖，都要把最大的桌子清理出來，這張圖甚至不適合作為文章的插圖。後來的寧波博物館，我有意將建築高度壓得很低，邊角微跌，這種做法強調的就是向鄉野延展的地平線，伸到很遠，而不是建築形體的所謂

圖八
〈谿山行旅圖〉
（北宋）范寬

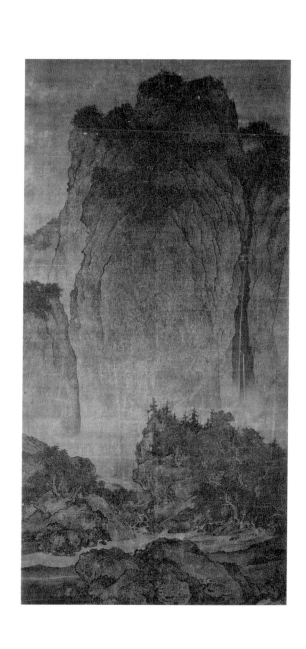

自然形態的
敍事與
幾何

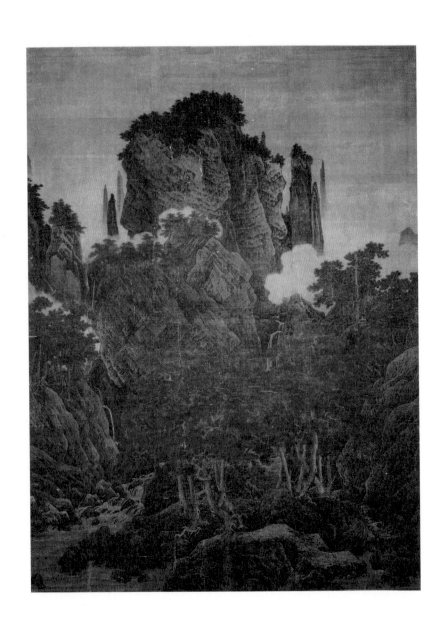

輪廓線，更不是所謂標誌性。我要求建築頂邊的瓦片砌法密集使用暗紅的瓦缸片，把夕陽的輝光固定下來。

寧波博物館（圖十、圖十一）的設計就是用的「大山法」。思想首先來自建築所處的環境，場地在一片遠山圍繞的平原，不久前還是稻田，城市剛剛擴張到這裡。中國城市的擴張一般是政府先行，政府的行政中心先搬遷到這裡。場地東側是已經建成的由政府認可的兩位建築大師設計的巨大政府辦公樓、巨大廣場和文化中心。南側不遠，隔著一個公園還是大片的稻田，但這些稻田馬上也將消失。作為城市規劃的企業總部用地，規劃中的幾十座高層建築即將興建。原來這片區域的幾個美麗村落，已經被拆得還剩殘缺不全的一個，到處可見殘磚碎瓦。道路異常寬闊，在如此空曠巨大的尺度下，沒有任何城市生機的感覺。我意識到，「業餘建築工作室」一向堅持恢復城市的生機結構，但在這塊場地，相鄰建築之間的距離超過一百米，城市結構已經無法修補。

問題轉化為如何設計一個有獨立生命的物。為此，人需要重新向自然學習，這種思考方式在中國有著漫長的傳統。蘇州的園林就是這樣一種學習方式，面對過於人工化的城市，人們建造園林這種有自然生命的事物。在獅子林中，十畝地，有八畝被一座山占據，建築都退在邊上。而在山水畫中，人如何與一座山共同生存是被反覆描繪的對象，山是中國人尋找失落的文化和隱藏文化之地。在約四・五三萬平方米（六十八畝）的地皮上，建造三萬平方米，模仿蘇州園林的格局顯然是不行的，我也無意這樣做。我決

圖十（左）
圖十一（右）
寧波博物館

自然形態的
敘事與
幾何

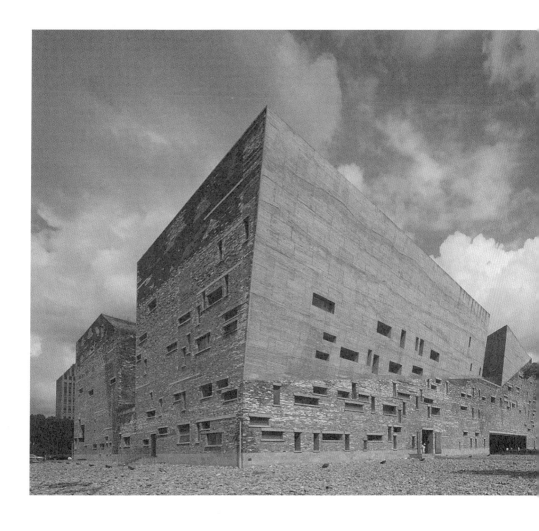

定造一座垂直的大山，但在這座山中，疊合著城市模式的研究。高度因此被自覺限定在二十一米以下，它片段性地意指著一種限高二十四米以下的區域，存在於人工和天然之間。通過國際競標，「業餘建築工作室」獲得了這個項目。

人如何在一座山中生存，就是在如何理解山的結構和事物的生存方式之下生存，至少在中國的唐代，這種思想就已經有清晰的理論。北宋文人李格非在《洛陽名園記》中提出六個要點，「宏大、幽邃、人力、水泉、蒼古、眺望」，看似詩意的描述都和人在自然形態中的物理感覺和位置有關，也關乎「大山」的真意體會。有意思的是，在場地南側的明州公園裡，和博物館正對，有一座水泥翻製的高大假山，據說是從某座真山直接拷貝，我決定造一座比它更假的大山，或許更得山的真意。

寧波博物館的外觀被塑造成一座山的片斷，山是連綿的，就像有生機的城市結構也是連綿的。這座建築因此有著被人力切割的方正邊界，帶著刀切的姿勢和痕跡，被剩餘或遺忘在這裡，但也可能從這個片斷開始，想像去連綿地重建一座城市。建築下半段只是一個簡單的長方形，從遠處看，這肯定是一個方盒子，或者說，是在紀念性的大廣場上的一堆雜磚。走近看，建築在上半段開裂為類似山體的形狀，這是一個關於生硬的方盒子如何瓦解為「自然形態」的敘事。

從南面看，南立面是一個絕對二維平面，但一個山谷斷口中有一座尺度超寬的階梯

通向遠處的第二層「山」。這是典型的北宋式「正觀」。我設想在階梯上擺滿松樹盆景，可見南宋李唐〈萬壑松風圖〉上的意思，但經費緊張，這種設想顯然被認為不是必需的，至今沒有實現。

人們從中部一個扁平的、跨度三十米的穿洞進入博物館。內觀整個結構，包括三道有大階梯的山谷，兩道在室內，一道在室外；四個洞，分布在入口的峭壁邊側；四個坑狀院落，兩個在中心，兩個在幽深之處。建築的內外由竹條模板混凝土和用二十種以上回收舊磚瓦混合砌築的牆體包裹，如一種在人工和天然之間的有生命的宏大儉淡的物，外廓的方正限制了其他多餘的含義，作為物的物性是它唯一要表達的。它的北段浸在人工開掘的水池中，土岸，植蘆葦，水有走勢，在中段入口處溢過一道石壩，結束在大片鵝卵石灘中。在建築開裂的上部，隱藏著一片開闊的平臺，通過四個形狀不同的裂口，遠望著城市和遠方的稻田與山脈。

在中國設計博物館，環境之外的另一個難題是功能的不確定性。設計之初，我被告知所有藏品是保密的，建築師不能知道。在主體建築已經完工時，展覽格局還未決定，這和在中國做城市設計或大型建築群設計時經常遇到的問題一樣，功能一直在變動。我設計的杭州中國美術學院象山校園，建築交付使用前才最後確定了每座建築的用途。這座博物館的設計於是演變成一種城市設計，我把每個展廳確定義為一座建築，展廳之內由展覽設計師負責。用一種山體類型學疊加在上面，公共空間

永遠是多路徑的，它從地面開始，向上分岔，形成一種根莖狀的迷宮結構。迷宮中包含步行登高路線和由電梯、自動扶梯組成的兩類路線，可能適應幾乎所有待定的博物館參觀流線模式。

從二〇〇〇年至二〇〇八年，「業餘建築工作室」在我主持下，試驗了一系列使用回收舊磚瓦進行循環建造的作品。其中一種做法就習得於寧波地區的民間傳統建造，使用最多達八十幾種舊磚瓦的混合砌築牆體，名為「瓦爿牆」，技藝高超，但因不再使用而行將滅絕。在鄞州新區僅剩的最後一個村落裡，我們還能看到精美的「瓦爿牆」。「業餘建築工作室」在過去八年中形成了一種基本工作方式，即在大型工程開始之前，用小型項目進行範型、結構與材料做法的試驗。二〇〇三年，我同時設計一組名為「五散房」（圖十二）的小建築，實施在博物館前的公園裡，於二〇〇六年初試驗了「瓦爿牆」和混凝土技術的結合。在二〇〇四至二〇〇七年間，這個試驗被放大推廣在杭州中國美術學院象山校園的建造中。而在寧波博物館，這種試驗第一次被政府投資的大型公共建築所接受，它和已經成功的小試驗直接有關。它的重大意義，可以從設計和施工過程中一直存在的反對意見中反映出來。我曾遭到激烈指責，說我在一個現代化的新城區，堅持表現寧波最落後的事物。我的反駁是，博物館首先收藏的就是時間，這種種牆體做法將使寧波博物館成為時間收藏最細的博物館。

對建築的探索而言，建築師更注重的是「瓦爿牆」如何與現代混凝土施工體系結合，

傳統最高八米的這種牆體如何能砌出二十四米的高度，而與竹條模板混凝土幾乎等量地使用，互相糾纏的銜接方式，則形成了一種形式簡樸但語義複雜的對話。這些做法都在施工中經過了幾十次的反覆試驗，因為在國家設計規範和施工定額裡都沒有這些做法，業主、監造單位和施工公司最後都感染在一種新創造的激情裡，沒有他們的支持，這座博物館根本就造不起來，而且是在五千元每平方米（包含土建、裝修、景觀和設備）的低造價的情況下。

無論「瓦片牆」還是竹條模板混凝土牆，它們都改變著建築學知識，因為最後的結果，只有一半掌握在建築師手中。竹條模板在澆注中的變形有時是匪夷所思的，而「瓦片牆」，儘管建築師為每處牆體都畫了彩色立面，詳細交代了磚瓦的不同配比和分別，打成大圖放在工地上，但在如此大的工地上，不同高度幾十個作業點，全隱藏在安全網內，並沒有辦法準確規定幾十種磚瓦材料的精確配送，也沒有辦法跟蹤每一個工匠的砌築手法。是大面積返工，還是接受這些控制之外的變化，在施工中經常爆發激烈爭論，我經常要用「順其自然」的道理說服各方，覺得自己幾乎變成了一個古代中國的哲學家。

施工結束後，誰也無法預料市民的反響，在我為市民做了一個關於這座博物館的公開講座之後，安全網才敢拆下。結果讓我驚喜，在我制定了細密的法則與規定之後，在工匠們難以控制的砌築手法之下，暗紅瓦片形成了各種「自然形態」，既在理據之內，又在意料之外。

讓我高興的是，從那一天起，我在寧波碰到越來越多的普通市民，他們不僅喜歡這座建築，而且發自內心地熱愛這座建築。那些負責「瓦片牆」和竹條模板混凝土牆施工的工匠，他們的自豪幾乎無法用語言表達，他們不再喊我「老師」，而是稱我「師父」，告訴我已經有人請他們用博物館的做法去造他們自己的房子。這印證了我的一個想法，如果不能在大規模的現代建築中推廣傳統匠作和現代建造技術相結合的做法，中國的建築傳統就將死在一個個博物館和建築師的空談和詭辯中。至於「自然形態的敘事與幾何」這類理論探討，要能成為活的實踐，最終還是落在日常的「情趣」二字。

# 走向
## 虛構之城

時間是在去年（二〇〇二年），具體的日子記不清了。我為報考中國美術學院建築營造研究中心的考生出了一份專業卷子。報我的考生問的第一個問題幾乎都是：「實驗建築方向到底都學點什麼？」我所做的就是用這個問題反問他們，只是反問的方式不同。

比如，用一份卷子。寫這段文字的時候，我的工作室正在搬家，一種既定的秩序被打散，打包裝箱，尚未在一個新的現場被重新裝配起來。那份卷子的底稿肯定在某個箱子中。

我現在寫下的，是對那份卷子的回憶：

有四個人，一位哲學家，一位禪宗和尚，一位農夫（同時也是一位手工匠人，比如是鐵匠或木匠），一位建築師。某一天，他們因為某種共同的願望或理想來到一處空曠之地，那裡有一座半廢棄的混凝土構築物使他們產生了定居的欲望，於是，他們就住下來，組成一個類似合作社的組織，構築物的空間恰好可分成四份。他們開始勞作，生活，或者冥想，從每個人所住的空間開始，而這四個空間的營造，都隱含著一座未來之城的影子。

至於學生應以何種方式完成這份卷子，除了他們需自備紙筆，我記得未做任何限制。在以後的時間裡，偶爾會有朋友知道那份卷子，以為寓意深刻，我不知道該如何回答。我記得是在系裡，系祕書問我卷子有否擬就，中午要交上去。我就隨便找張信箋，匆匆寫下，這多少顯得不認真，但如果意義的深度可用時間計量，那麼這份卷子所說的東西我已經思考並實踐了十幾年了。如果一定要說從何時開始，就定在一九八五年吧。那年春

夏，我躲在南京圖書館裡看了不少書，個人意識豐富高漲，大概記得讀了維根斯坦的《邏輯哲學論》，宋本《五燈會元》，霍格里耶的《嫉妒》，《紅樓夢》（重讀），索緒爾的《普通語言學教程》，一本《木工手冊》，一本清人著的分析宋詞格律音韻的書（只記得書名裡有「梨花」二字），在一本書裡初遇羅蘭·巴特，還讀過王朔的一篇〈浮出海面〉，好像刊在《收穫》上，除了他後來標誌性的調侃口語，剛出道的他，字裡行間都透著一股生猛。

對一個個人而言，意識的自覺伴隨著一個世界的誕生，儘管它可能如一個園林，是一個虛構的小世界。在那個夏天，我意識到在這個世界只有結構性的效果才能激發人的精神活力，同時也體會到「結構」一詞的危險，對它所指的東西做簡單化處理就顯得幼稚。

過於個人化的東西，我以為不適合寫在一份考卷裡，事過境遷，或許可以做些補充，交代一下我在寫卷子的半小時，也許是兩小時裡都想了什麼。多年以後我才察覺，我寫作，造房子，從事藝術活動，甚至生活，都以某種回憶為基礎。那份卷子也是一份回憶文本，一個句子在紙上落下，就勾起一個活生生的現場情景，接著又是一個，在那份卷子背後實際上有一份類似電影分鏡頭劇本的東西。寫哲學家時，我想的是維根斯坦，他當過園丁，也造過房子，和他聊天時，他在給樹籬剪枝，那位禪宗和尚的形象和一位農夫的形象混在一起，我曾在漢堡美術學院一位教授的工作室裡看過一組幻燈，記錄了二十世紀八〇年代一位杭州郊區農夫曬穀的過程，一堵白牆前，他挑穀、撒開、翻蓐，

用竹耙刮平，修出一個長方形，竹耙在穀上留下各種痕跡，一座想像之城的經脈肌理清晰可見，照片把他的動作姿態結構化了，如舞蹈，但和今天舞臺上優美熟膩的所謂舞蹈不同，那是一種輕巧的小步舞，是習慣也是儀式，撒穀時就轉身，於是腳腿就以不可思議的方式扭絞，如一尊羅漢；卷子裡的農夫，我肯定去過他的作坊，牆上掛滿工具，有一種小刨子可以放在手心裡；至於那位建築師，他造房子時，構造細節常在現場決定，而不是在圖上，或許是對我自己的虛構。

這種和影像同時發生的寫作或許可以解釋我寫東西幹麼那麼興奮，寫幾分鐘就站起來一次，在屋裡轉來轉去，那時我已是寫的東西裡、造的房子裡動作著的人物。我一直以為房子可以有多種文本類型的存在，至少我所想的房子，造起來行，或者不造、只拍部片子也有意思。而多文本類型的房子昭示著多種可能性的城市，它們彼此並不連綴，就像生活本身並不連綴一樣。

「可能性」一詞指不能預料，或者說，無法確定的契機。這個詞現在被用得過濫，詞義過度衰竭，聽起來倒像是「必然性」，或許應用「偶然性」一詞來替代。在那份卷子裡，當四個人從各自所屬的空間開始營造、謀劃並動手，他們就走上了波赫士式的彼此平行、互相交叉但永遠不會相遇的道路，各自道路上的偶然性決定了一種城市的命運。此可以說歸根結柢他們是在造同一座城市，但卻以差異性的過程重複演繹四次。當你以看平面的視角去俯瞰這幅圖景，四種城市就無可救藥地重疊在一起，全無理路可言，

任何理論都救不了你的命。

從一座房子到一座虛構之城，需要一種看的能力，它必須是一種真正的視差。我帶學生首先帶看。記得二〇〇〇年五月從同濟回到中國美術學院，我上的第一堂課是在杭州吳山，半山上偶遇一堵石壁，我領著學生看了很長時間。相似性差異的石塊壘在一起，它們在一起又分開，分開了又在一起。問題不在於我當時說了什麼，問題在於那時刻誕生了一個沒有任何先入之見的意識高漲的現場。說到「看」字，現在就一定有人搬出現象學，說要看到無人存在，只有世界本身客觀呈現。但我要學生在那石壁裡看見自己，看見曾經在那裡的真人，這和歷史文脈毫不相干。記得當年在海德格主持的討論班上，有學生問海德格：「什麼是現象學？」海德格一笑，看著全班說：「同學們，讓我們走出教室，一起去『現象學』地做一下。」那一時刻，外面或許正下暴雨。在無論胡塞爾寫的還是海德格寫的厚如磚頭的現象學專著裡，你注啃不出個現象學來。但據說他們的課堂總是生機勃勃，即使行文木訥如胡塞爾，那種情景已經逝去，但通過某個純粹現場，歷史卻可能活生生地復活。

在另一天，我帶學生圍坐吳山上的一塊大青石，喝老人茶室一元一杯的茶。周圍老人成堆，打牌遛鳥，我們一共十二個人。我拿出一本傅柯文集，裡面有一篇討論會紀錄，參加討論的是一幫法國文人，其中或許有德勒茲[1]或克莉絲蒂娃[2]等等，也是十二個人，我要求從我開始，依序每人代表一位，把那人所說的按文序高聲朗誦。那些法國文人風晦澀又機智善辯，學生為朗誦流暢必是費了全力，其實學生讀懂多少不太重要，但那

1
德勒茲 (Gilles Louis Réné Deleuze, 1925~1995) 法國後現代哲學家。

2
克莉絲蒂娃 (Julia Kristeva, 1941~) 保加利亞裔法國人，哲學家，文學批評家。

一刻，思想就和身體動作重疊在一起，大家沒留意的是，在周圍窺視著的十二雙眼睛。

「現象」不是一個平淡的詞，表面的平淡隱藏著瘋狂，直截了當，但未必採取激烈誇張的形式。實際上，它的出現有賴於一個純粹主觀的「人類觀察者」。我的妻子總問我一個問題：「為什麼在你造的房子裡總有一種氣氛，讓人說不清楚？」我一直回答得詞不達意，也許現在我有了答案。那個人類觀察者已經先在，我在我造的房子裡，即使只有你一個人，你以為你獨占著它，但那個人類觀察者已經先在，我在一篇文章裡稱他為X，在另一篇名為〈八間不能住的房子〉的文章裡，我用瑣碎細節勾勒過他的全部虛像。但這人類觀察者永遠不是一個高高在上的人，他並不俯瞰，他的存在讓正在發生的日常生活染上某種迷思性質。

對我來說，迷思最直接指向的即是園林，園林是迷思之地，僅此而已。二〇〇一年春，我曾帶一群學生去訪蘇州留園，那是個熟到可以默背的園子，但其中一個院子突然間如第一次見到，也許太平常，不記得哪本書上談過它。它實際上幾乎是空的，四面白牆，半畝有餘，除了院中一角一個不起眼的亭子，就是一組一組種些牡丹，用矮竹籬小心圍好，大概七八組吧。我在那兒站了片刻，無話，然後對學生說：「你們一人走進一組花圃，或站或坐，隨便吧。」學生們就照做，不明白原因。美院學生散漫，就有些嘻嘻哈哈，然後我說：「你們看，這就是竹林七賢。」學生們哈哈大笑，然後一哄而散，去其他有東西可看的地方做測量，畫速寫，完成作業。我在留園裡轉轉，太熟，無聊，

又走回有牡丹花圃的偏院，瞥見我的一位學生坐在牡丹花下看書。其後的那個上午，我又轉回去兩三次，那學生一直在那裡，安靜地看書。這學生似乎有所領悟。我站得遠，不敢打擾，就有些看不清楚。也許，那學生已經睡著了，就那樣在花下待了一個上午，但我看見的，是更漫長的時間從這裡流過，這念頭讓我想起霍格里耶的一段文字：

「我喜歡中國南方……它最後完全睡著了，而它那夢遊者般的沉重、緩慢、顛簸著的移動卻沒有中斷。不久，它也進入夢中，他想像水波蕩漾著它的睡意……」

在那份卷子裡，四個人，若問有什麼共同點，那就是他們都是迷思者，除此之外，他們都是愛動手的人。定居的念頭已決，就得幹點什麼，未必有建造一座城市的宏願，甚至漫無目的地工作。但四個人的居所緊鄰，使某種城市組織的出現並非完全出自偶然。某種空間組織總會出現，如果出現交流的欲望，則必如語言本身，從單字開始，其最小限的結構類型總是有限的。這種思考並不重要，重要的是迷思與動手並不分開，它開啟了一個過程，一條道路，可能穿越體系化的知識馴養，喚醒自己面對現實的原初感覺，修復業已退化的感官。

這就是為什麼我會把那樣的四個人放在一起，對於可能發生什麼事情，我很好奇。

現在想想，這份卷子實際上是個寓言。我為什麼在中國美術學院辦建築系，這系準備教什麼，誰是它的教師，誰是它的學生，它將是什麼樣的辦學機構，什麼是它的學術思想，

它要培養什麼樣的人，它可能發生的事件是否可能預測，所有的答案都在那份卷子裡。它甚至回答了我為什麼請未未和我一起教這個建築系第一屆學生的第一段專業課。

未未是那四個人中的哪位？也許四位都是。

我們決定一起培養造房子的人，我們都認為只教建築沒什麼意思。學生畢業後一輩子只做建築也沒什麼意思。與建築相比，我們都認為房子指的東西更大，更質樸，只要你會做小房子，會造大房子就是遲早的事。當然，你可以選擇只做小的，這取決於你面對世界的態度。房子還意味著你可以做其他感興趣的事，造房子只是你的一項活動，甚至不是最主要的活動，但是，它為你打開了走進世界的一條道路。

那四個人裡，我偏愛農夫，因為他做事最直接。因此第一次專業課程想讓學生夯土，讓這班學生為自己造一座三立方米的房子。未未建議修改教案，事先不預定材料。我說作為一個起點，需要一個原則，未未就建議用回收材料，或者說廢棄材料。我說更明確地說就是不許用任何人們認為是建材的材料。未未說材料應讓學生自己去選，我說這課應有一個基本原則就是老師不教，不教老師已經知道的東西，不直接教。未未說無論材料選擇、造房方案、施工組織、材料採購、建造技術、預算編制、安全品質檢查，所有一切，都應讓學生以民主表決的方式決定。我說這個過程看似有太多不確定因素，但學生必須做出一次又一次確定的決定。這過程既開放又推動學生自覺，學會組織，挑起責

任。未未說材料選擇可能匪夷所思，我說不管用什麼材料，解決問題的方式必須是建築性的，是造房子，不是做裝置。未未說既然造房子就應有造房子的樣子，課程應從早到晚連著幹，一旦開工，就應挑燈夜戰，就像中國所有的土建工地一樣。我說這當然讓人激動，但一個簡單的工程課可能就顛覆了大學的排課制度。未未說如果決定幹一件事又不這樣幹，就沒有幹的必要。我說看上去自由，但造房子是件嚴格的事。未未認為不管什麼材料，一旦學生投票定下來，就要嚴格建造品質要求，達不到要求，就讓學生拆了重造。第一次這樣的討論應在二〇〇二年十一月，後來又討論了幾十次，很多事記不清了。

猜測學生會選什麼材料如一個遊戲，結果仍出乎意料。開課三天，課堂已如廢品站，不斷有學生帶東西進來，比如輪胎、廢蓄電池殼、藥用玻璃瓶、塑膠可樂瓶、舊衣服、舊自行車、塑膠飯盒、竹筷子、X光片、PVC管、紡紗機上的紗錠紙芯、裝電腦晶片的塑膠片、金屬罐頭盒，等等。

以後兩個月的課程，大致按上面那段討論的意思進行，其間未未從北京飛來五六次，每次待兩三天，剩下的時間我就撐著。學生民主表決，決定分成四組，用四種材料。一組用自行車，一組用PVC管，一組用可樂瓶（圖十三、圖十四），一組用竹篾和醫院裡骨科拍的X光片。我們要求學生在建造前必須造出一個牆身大樣，一比一的，最後的結果，只有可樂瓶組通過了驗收。學生們發明了處理這種材料以及關鍵構造的工具，並

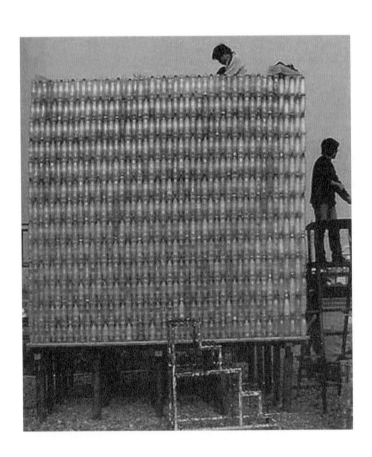

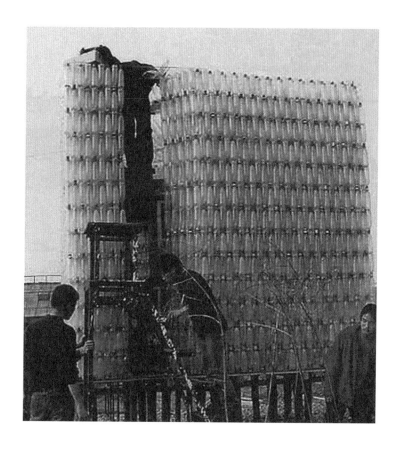

像一支真正的施工隊那樣幹得像模像樣，但施工進度一直拖入元月，下雪天也得幹，就有人叫苦。

剩下的三個組按規定併入可樂瓶組，一起幹活，從挖基礎開始。老師不教，學生就有點發懵，這時從農村來的孩子就有了一顯身手的機會。也有些學生不甘失敗，不斷拿出小模型來，想說服我讓他們按一比一建造，最後自行車組索性在春節去了北京，在未未家裡完成的作業，只是用的自行車全是新買的。

教學的樂趣之一就是學生提問，這個課上有兩個問題讓我印象深刻。課上到一半，幾乎所有的學生都問我：「老師，我們什麼時候開始學建築？」又問：「老師，我們什麼時候開始學設計？」問題初聽讓人啼笑皆非，但也沒有什麼過錯，因為這課教的就是自發造房，和專業建築有顛覆關係，至於「設計」一詞，更是需要質疑的概念。學生如果已經明白了這些問題，他就可以畢業了。

我還記得未未在第一堂課上對學生說：「從現在開始，你們就已經畢業了，你們已經是偉大的建築師了，因為你們將去發現問題，需要解決的問題和那些偉大建築師每天在做的並沒有什麼不同。」那天上課是在西湖邊上，「柳浪聞鶯」，未未請全班學生喝茶，遠處湖上，白堤如線，遊人如點，課堂如夢。

我同意未未所說的，就像那份卷子裡的四個人，當他們開始勞作、計畫、造房，何曾以為自己是在學習建築，他們所做的只是生存的一項本分工作，或者更進一步，把這本分作為感覺、夢想、虛構、玄思的對象。在課程開始，我要求學生用為自己造房子的態度去全力工作，房子造好後，全班二十五個學生每人在那間房裡度過一夜，學生聽了很興奮，但半年過去，還沒有學生自發地去住過。這多少讓我失望，因為在我眼裡，那座學生造的小房子直接指向營造的開始，設計的終結。

# 當「空間」
# 開始出現

現代藝術在擺脫幻覺藝術的表現之後，在逐漸使自己擺脫了藝術的文本結構之外的一切外部因素之後，就開始經歷現實的真實性與虛構的真實性的衝突，獨斷的形式主義與相對的形式主義之後的衝突，審美與體驗的衝突，一種多少有些天真、幼稚的客觀、科學的態度與實驗性態度的衝突。前者為自己勾勒了一條從返回平面到擺脫平面，走向立體空間的發生學軌跡，並製造著一種關於「真實性」的神話。後者則逐漸發展出一種不確定的態度，一種對現實的人為構造性的認識，一種對絕對的「真實性」的創造性的不信任，一種對人們固有的關於體驗的觀念的挑戰方式，以及同時性、非發生學的藝術觀。

大體上，我們可以說現代的後者是後現代的，不過，兩種傾向從一開始就糾纏在一起，甚至可以說是同時發生的。例如，喬伊斯早在二十世紀二〇年代就寫成了最後一本現代主義的，也是第一本後現代主義的小說《尤利西斯》。只是就總體的趨勢而言，就在藝術家的實驗室之外的影響而言，前者在一開始是主導潮流的。從觀念的構成性質而言，也可以說前者是現代的，而後者是虛構主義的，值得強調的是，前者的一些基本原理仍然保持在後者之中，並且是有著今天仍然值得堅持的正面價值的。因此，我們或許可以更好地理解泰拉布金對俄國繪畫中的現實主義傾向的表白：「有一個共同指導思想……激勵這些流派（抽象立體派、至上主義以及構成派）的藝術家進行創造性追求的最根本的因素就是現實主義，它在創造生活的高潮時期始終是豐富藝術生活，防止無意將現實主義同自然主義劃等號。我是在最廣泛的意義上使用現實主義這一概念的，我絲毫折衷趨勢的一個健康的核心。自然主義是現實主義的一種形式，卻正是最原始的、

1
布拉克（Georges Braque,
1882-1963）：法國立體主
義繪畫大師，與畢卡索合
作，直到一九一四年共同
發起立體主義繪畫運動。

2
塔特林（Vladimir Tatlin,
1885-1953）：構成主義
運動的主要發起者。

最幼稚的形式之一。當代審美意識已把現實主義從藝術作品的主題轉變為藝術作品的形式。自此之後，現實主義追求的動機不再是自然主義畫家熱衷的對現實的逼真臨摹——藝術家在他的藝術形式中創造藝術的現實性……這些作品在形式和材料上……同功利主義對象毫不相牟。」進一步說：「（繪畫）不受那種作為美術對象形式出發點的平面特殊性的條件限制」，「畫家從畫布的平面向陽浮雕方向的發展必然以探尋藝術中現實主義的形式為基礎」。藝術家摒棄畫筆和一整套人工色彩，開始用名副其實的材料（玻璃、木材、金屬等）作畫。就我所知，陽浮雕作為一種藝術形式，首先在俄國藝術中出現。

雖然布拉克[1]和畢卡索首先用標籤、紙張、字母還有鋸木屑和漿糊等作為改變質感和增強表現力的手法。但是，塔特林[2]的進展更大，他用真正的材料創作了他的陽浮雕作品。然而，在陽浮雕作品中，藝術家也未能擺脫陳腐的形式和構圖的人為狀態。陽浮雕與繪畫相似，只能從一個位置，即正面去看，其中構圖基本上也是按照在畫布平面上的構圖方法安排的。這樣，空間問題沒有真正得到解決……

用真正的材料（玻璃、木材、金屬等）製作的陽浮雕，在包浩斯留下的學生作業中也可以大量看到，這類實驗不同於平面構成，它的目的首先就是脫離平面；但也不同於立體構成，所謂「空間問題沒有解決」即指陽浮雕不同於空間中的形體，它們不是三維體積狀的。問題是：空間與三維形體是否有一種必然的等同關係？

3 羅德琴科（Alexander Rodchenko,1891-1956）：出生於俄國聖彼德堡，之後移居喀山，是俄國革命後出現的最多才多藝的構成派藝術家之一。

俄國的形式主義者試圖拋棄控制著西歐藝術的傳統的哲學和美學的臆想，爆發出其特有的科學實證主義的新熱情，不理解這一點，我們很難理解畫家為什麼要去解決空間問題，並且這一解決必須脫離畫布平面，因為在平展表面上的一幅繪畫和其他任何物體一樣具有空間性。如果說，強調形式勝於主題內容的藝術家還保留了什麼最後的主題的話，那就是：不去複製現實，而去創造一個地地道道的現實。根據這種意識，傳統藝術品中，材料（顏料）和形式（畫布的二維平面）不可避免地創造了常規和人為狀態，也就缺乏真實性，這也就是為什麼要強調使用真實材料的含義：現實的構成材料，而非人造的，以藝術文本結構之外因素為對象的表現性材料。不過，在這種藝術的下一步發展中，產生了兩種值得爭議的趨向：一是把藝術等同於某種認知活動，這導致了認為只有三維的體塊才是現實的看法。三維的體塊取代沒有完全擺脫平面特徵的陽浮雕似乎代表了藝術的進步；二是對工程和技術結構的形式摹仿。藝術家似乎有意淡化自己的畫家身分，把自己當作建築師或者工程師來看待。從藝術的角度看，這種做法為藝術家把自己逼向藝術的絕境埋下了伏筆，但從建築的角度看，一種繪畫、雕塑、建築在藝術文本結構意義上的初步融通卻產生了。無論塔特林創造的中央陽浮雕，還是羅德琴科[3]的非平面的構成，都包含著一種對空間的新看法，即空間不再是透視等幻覺藝術手段去製造的三維審美對象而是一種需要真實體驗的東西，可以恰當地稱之為體積或容積。在這些作品中，藝術家既不想表現現實，也不想複製現實，而是把對象當作一種完全包容自由的價值進行證實。所以，藝術家創作採用的是木頭、鐵、玻璃等真正的而非人造的（不

4
尼古拉伊·泰拉布金（Nikolai Tarabukin, 1889-1956）：俄國現代主義早期重要的藝術史家和哲學家。其所著理論文章《從畫架到機器》的中文翻譯可見於《現代藝術和現代主義》（上海人民美術出版社，一九八八年）一書。

如說表現工具性）材料，並把材料塊體構成的建築原理（建築）同這些體塊的體積構成性（雕塑）及其色彩質感和構圖的表現性（繪畫）融為一體。泰拉布金4指出，這裡包含著一種觀念，即「在這些構成中，空間問題得到了三維構成的解決方法，而不是像在二維平面上的那種傳統解決方法。總之，無論以其形式，還是以其構成和材料，藝術家創造了一個地地道道的，名下無虛的對象」。這種觀念與實踐，無論對於現代藝術還是現代建築都是至關重要的，儘管我們可以攻擊，認為其本質是唯美主義的，或是純形式、純藝術的，但像非象徵質感畫家在畫布表面上或以陽浮雕的形式進行的沒完沒了的實驗室試驗，為材料本身的緣故而對材料進行的研究，以及從技術角度對一般結構概念的研究都日益完善著我們對形式的現代感受力，並且以一種偏執的精神去精益求精。同時，一種不依附於任何外在因素的純形式的獨立結構觀念被確立了，一種純藝術、純建築的真實觀出現了，一種純職業性、技術性的方法具有了方法論層次上的價值。更重要的是，藝術家通過純形式的和只對形式下功夫的方式自動剝奪了自己創作的一切意義，也就剝奪了和傳統審美觀念的一切關聯。因為傳統的審美觀自始至終尋找的就是形式中的內容，就是建築中可以做明確價值判斷的固定功能，而一個不加裝飾、空洞無物的形式使得傳統的批評家找不到任何作為批評依據的審美含義，使得建築評論家面對一個空洞的容器式的建築失去了任何與空間幻覺製造有關的評判基準，換句話說，就像容積代替了空間，體驗也驅逐了「審美」。不過，純形式階段的現代藝術也許可以驅逐「審美」內容，但這並不意味著能夠徹底地驅逐「審美」本身，驅逐藝術的「表現」本身。俄國構成派畫

家有意識忽視自己的畫家身分，但並不排除自己創造的對象不容忍了藝術標準，就像號召建築師向工程師學習一樣，藝術家也向工程師靠攏，表現傳統的建築物的設計規劃，而意在創造一個無內容的，只包含自身的對象，但唯獨他們的現實主義觀點，使得迴避審美之後的新目標：創造一個現實，必定在最一般的意義上有一個實用目標，所以，如泰拉布金所說的，「我們把構成理解為一種帶有某種實用特徵的明確結構，沒有這種特徵就失去了意義」。但是，這種並不實用的實用特徵又能走多遠呢？如果我們要質詢當下建築教學中類似無用的立體構成課程，回顧一下構成派的活動是有益的：在不考慮討論技術構成使用便利的前提下對技巧結構的摹仿，在不具備任何專業知識的條件下，在完全喪失了作為傑出藝術家的基本特徵的任何專業知識的前提下，同工程、技術和工業的結合只能是淺薄的，把工業主義作為唯一選取的對象也是受了與日俱增的時代虔誠的激勵。因此，從建築學的角度看，構成派的作品連建築模型都稱不上，如果我們在「新」、「舊」藝術之間畫一道明確的區分線的話，決定性的特徵不是表現與否，而是這種表現是直接性的還是間接性的。構成派提出的對空間的「容積」理解是重要的，問題是容積本身不是封閉在任何淺薄幼稚的表現形式之內的。在這一點上，至上主義畫家對色彩的看法更高明一些，色彩本身就是空間的，它是唯一的基本因素，無須在畫面上給它一個「空間」的框架，於是它就像聲音一樣，無形無狀，於是我們不再談論色彩的形式主義或形狀，而是思考聲音和色彩（光）的結構關聯。

我並不認為藝術家的上述努力是毫無結果的。首先，關於純粹的藝術結構的純粹職業性的解決方法本身，就已經在理論和實踐上超越了以往的西歐藝術。其次，這為不同文化背景的藝術現象之間打開了互相交流的通道。最後，構成派藝術家對工業結構的形式摹仿也許天真幼稚，但這對現代工業材料的形式化貢獻匪淺。更重要的是，工程技術是一種非博物院所能承納的東西。選用這些真正的工程材料，對赤裸的形式進行實驗室的操作，不僅把藝術封閉在一個狹小的圈子裡，這種意圖創造博物館化的典型形式本身就是陳舊的藝術主題的新式變換而已。現代建築也是在同樣的一種想使自身典型化、正統化的企圖中喪失立場與動力的。建築與藝術一樣，有必要採用一種民主的形式，藝術要走出博物館，建築要走出正統的建築學。博物館已經夠滿的了，城市中象徵性的典型建築已經太多了。新的民主藝術本質上是社會的、開放的，在這樣一種過程中，我們還沒有看到典型建築的消亡，正如我們期待著一種開放的建築學——城市設計的誕生，但我們的確已經看到了藝術領域中架上繪畫的消亡。從這一點看，泰拉布金在二十世紀初的宣言簡直就是一個提前的預告：「……然而，繪畫的消亡，架上畫作為一種形式的隕滅，並不意味著廣義藝術的隕落。藝術依然生氣勃勃，不是作為一種固定的形式，而是作為一種創造性的事物。再者，在埋葬藝術典型形式的關頭，在舉行闡述前文時我們參加的這個葬禮的緊要關頭，殿堂開闊的地平線正在禮堂藝術的面前徐徐展開……用嶄新的形式就稱為『創作技能』。在『創作技能』中的『內容』是對對象的使用和處理手段，是規定對象形式的結構、證明對象社會目的和功能的，而加的形式和內容描述藝術。這些嶄新的形式和內容

構造原理。」

在這段話中，已經包含了結構主義的基本思想，一等到現代運動（文學、繪畫、雕塑、建築、戲劇……）的美學孤立主義被放棄了，特別是當藝術作品被認為應當置於社會環境內來考察時，形式主義就引出了結構主義，而形式主義提出的原理仍然保留著，只是更加相對性了。藝術基本上被看作是一種符號學的事實。根據這種見解，有可能建立與其他（藝術之外）符號學事實的聯繫，這樣就增加了結構方法的複雜性。以文學為例，文學於是不再只被歸結為言語，也不只被看作是文學事物。在其他各門類藝術中，我們也看到同類的趨向——典型藝術的觀念被放棄，對以為在藝術中實現了真實原則的嘲弄，盡善盡美成為謊言，重要的是一種可能性，能夠向人們固有的關於體驗的觀念挑戰，或者向人們提供關於體驗的其他資訊，或者為公眾疲憊的生活帶來一線生機或者用一種不確定的活動改變公眾。關鍵是一種態度，實驗的態度，一種關於藝術的全部觀念的轉型。

也許有人會問，用「結構主義」概括這種轉型在理論上是否過於偏頗，那麼，捷克美學家和哲學家J．穆卡洛夫斯基於一九四一年在他的《論詩學》一書中做過精粹的回顧：

「預言完全不關心哲學問題的諸科學流派，乾脆放棄了對它們的前提的一切有意識的控制……結構主義既不是一種存在於經驗材料界限之中或超越這一界限的人生觀，也不是一種方法（即一系列只能用於一種研究領域裡的研究技術）。寧可說它是一種今日實行於心理學、語言學、文學理論、藝術理論和藝術史、社會學、生物學等學科中的理智原

則。」在這種精神氛圍中，藝術為克服孤立的美學主義、獨斷的形式主義尋找出路，與之相比，建築學似乎是個例外，它在為克服獨斷的功能主義尋找出路。不過，我以為獨斷的功能主義本質上也是一種獨斷的形式主義，沒有無形式秩序的功能，獨斷的也就是固定的、教條的。建築學功能主義是特別發育不良的，在某種程度上，甚至意味著被形式主義抽空的主題內容之類的東西又回來了。應該強調，在經過形式主義的大量形式實驗之後，「功能」已不是「內容」的同義詞。我們說「功能方法」，泰拉布金為「創作技能」所下的定義，也可看成是為「功能方法」所下的。這清楚地表明了從純形式主義的後退，對美學事實複雜性的認識加深了。另一方面，形式的實驗一旦走出狹小的實驗室，試圖在堅持分析的和構成主義的前提下，與廣泛的社會角度發生聯繫，也就介入了社會衝突。

我們一方面看到從形式的方法到結構的方法的演變，從發生學的程序到同時性的功能認識的轉變，另一方面，對形式主義的基本原理，對藝術結構獨立價值的堅持也包含著這樣一種理論設想，即擺脫那種一旦和外部因素對上關係，就總是想把藝術理論從一門系統性科學歪曲成插話體、雜瑣拼盤和軼事體論說的企圖。正是在這一點上，把各門藝術基本上看成一種符號學事實的觀點異常重要。在藝術觀念的整體轉型中，我們把握著某種基於現代語言學研究的方法論上的統一，如同數學在自然科學中的作用。這就是為什麼，我們在研究中對雅各布森提出的結構語言學的功能方法給以特別關注。更進一步說，當藝術作品被認為應當置於社會環境中來考察時，在一種符號學的方法中就包含著孤立的形式方法一直迴避的有關結構的合法性要求，這樣應當可以克服純粹的形式主義對複

雜的美學事實的最初的（無論如何是可以理解的）絕望之感。合法性本身就在於介入了由功能性和結構性分析所構成的認識論。介入的認識論方法應當取代通常發生學的程序，以及伴隨著這些程序的理解和解釋的傳統。

# 營造瑣記

## 「營造」而不「建築」

從事建築活動，在我看來，以什麼態度去做永遠比用什麼方法去做重要得多。有兩種建築師，第一種在做建築時，只想做重要的事情；第二種建築師，在做事之前並不在意這個建築是否重要，只是看這件事情是否有趣。至少，建築於我，只是有閒情時，快樂地為自己安排的事情。我甚至一直迴避「建築」這個詞，因為它前提在先地把「造房子」這件事搞得太重要了：多種綜合的理解，需要「創造力」，更多地表達建築師的「自我」，與時代同步，繼承傳統與歷史，等等。這些重要的因素製造的一個危險是：眾多建築師甚至喪失了在生活中基本的感官經驗。我也厭煩「設計」這個詞。在今天，「設計」大概等同於「空想」。它是反映性的、策略性的和文學性的，因為它必須是有意義的，為了有意義不斷為建築填加意義的灰塵。而我，只想「營造」而已。「營造」是一種身心一致的謀劃與建造活動，不只是指造房子、造城或者造園，也指砌築水利溝渠、燒製陶瓷、編制竹篾、打制家具、修築橋梁，甚至打造一些聊慰閒情的小物件。在我看來，這種活動肯定是和生活分不開的，它甚至就是生活的同義詞。「建築」這種重要活動在今天只發生在「除了實際生活當中」，而實際生活總是平靜無聲的。我至今記得二〇〇二年和張永和兄的一次偶談。他鄭重地告訴我：什麼時候我們能把房子做得和那些自發營造的平常房屋一樣，但又有些許不平常。我說我有同感，但我心中說，那種不平常應是從內心、從建築的裡面生發出來，並且不需要依靠什麼外在的「自我」特徵。我總是把這段對話記成是我和他一起在海寧徐志摩舊宅中說的，但仔細想想，應是我記錯了，

1
出自《羅蘭·巴特自述》，羅蘭·巴特著，懷宇譯，百花文藝出版社，二〇〇六年。

永和沒有去過那裡。

## 生活是瑣碎的

羅蘭·巴特是一位比人們想像的還要偉大些的人，他有一句話我一直可以背誦：「生活是瑣碎的，永遠是瑣碎的，但它居然把我的全部語言都吸附進去。」[1] 在我工作室裡有一組打在板上的照片，我的一位研究生拍自寧波慈城，並按照我的意思，按街道立面連續排版。這個地方我帶研究生去過很多次，但這組照片讓我對「現場性」這個詞產生質疑。一談生活，人們就喜歡搬出「現場性」這個詞，但這些照片使我驚愕的，這些平常中又透著不平常的房子誘惑我的，並不是我對現場調研的懷戀，而是某種更為模糊的東西。當這些房子成為沉思對象的時候，誰建造已經無關緊要。它們就如同一群有血肉的物，充滿細碎嘈雜的對話和同形差異，不知其原因所在的手作痕跡，有血緣關係的用材方式。總之，我看到的不是「文化」，也不是「地方性」，我看見了總是想更多地去表達的「自我」主體的裂的「物」。在這群「物的軀體」中，我看到的並不是形態方面的，而是「組構性」的，或者說，是匿名狀態的。這種物的關係的最佳狀態就在於不考慮形象。

當然，只是這樣去看仍然是靠不住的，就像某些急於使用理論的先鋒建築師所做的

那樣，把這種「組構性」當作形容詞來用。一直以來，我都禁止我的學生在文章裡隨便使用形容詞。沒有「形容詞」意味著不用漂亮的形式把某物指出，對照片上的房屋來說，它們的關係就陷於某種不明朗的狀態中。當象山校園建成後，有建築師朋友善意地指出我的總平面做得不好，結構不清楚。也許，最初的時候，這種結構關係的不明朗狀況容易讓人迷失，甚至疲憊難忍，但逐漸地，它將顯示出某些市井生活中才會有的瑣碎談話的狀態，那種接近生活本意的真的辯證形式。

就營造而言，這群房屋讓我興奮的在於某種「自動」營造的可能性。如果把「自我」的主體作為必須排除的限制，這群房屋的營造歷程一旦起動，就把我的身心帶向遠離我個人想像的別處，帶向某種超出「自我」的語言，沒有記憶的語言，無憑藉物的語言。

於是，「營造」的想像物開始了。就如我在象山校園二期中用的「瓦片」磚砌，當我把它和原先房屋的形象關聯徹底切斷，工匠們就既不能阻礙，也不能保證它的意圖。即使事先讓工匠們砌了二十多片四平方米的樣牆，也不能讓工匠們得到大片施工中這些語詞如何聯結的方法。它徹底脫離了以外在形象來表現的符號系統。整個施工就只能在無參照物的情況下不中斷地前進，一場愉快的歷險，因為無法保證各工班能砌成一樣的，尤其是施工面都蒙在腳手架安全網的後面（這太幸運了）。

「營造」於我成為生活方式，那麼我選擇待在杭州就是對的。因為杭州平淡。我只需要在不聲不響中去接受那裡發生的事情。這樣也很愜意，沒有誰逼你按某種社會的方式愜意，你可以自己選擇。在我看來，「營造」適於發生在這樣的狀態中。

### 建造一個「無定所」的世界

我在各種場合曾反覆宣告：每一次，我都不只是在做一組建築，每一次，我都是在建造一個世界。我從不相信，這個世界只有一個世界存在。問題是，真正能做出某種「世界感」的建築師向來是稀少的。「世界」這個詞拓展了「建築」的活動範圍，即世界是「營造」的對象，是關於每一塊場地的組構。它特別針對的是那種對世界的理解態度，即世界是建立在人與周圍環境分離、城市與建築和自然分離的基礎上的。如果舉一張中國傳統的山水畫為例，在那種山水世界中，房屋總是隱在一隅，甚至寥寥數筆，並不占據主體的位置。那麼，在這張圖上，並不只是房屋與其鄰近的周邊是屬於建築學的，而是那整張畫所框入的範圍都屬於這個「營造」活動。在這裡，邊界的兩邊，圍合的內外，是最直接的玩味對象。

不過，如果把「自然」搬出就能解決問題，例如那類把「自然本性」看作真實生活的源泉的泛泛而談，是我所厭惡的。山水畫的本意更像是對「被固定、被指定在一個（知

識階級）場所、一個社會等級（或者說社會階級）的住所」的逃離，但這種逃離顯然不
是奪門而去、怒不可遏或是盛氣凌人的那種，而是在平淡之中，另一種想像物開始了：
那就是營造的想像。還是羅蘭・巴特，他提出一種「無定所」學說（即關於住處飄忽不
定的學說）來應對人生這種被固定被指定的處境。我特別認同他的說法：「只有一種內
心自知的學說可以對付這種情況。」

類比與類型

　　當營造的想像展開，另一種世界出現了。例如身邊的日常生活中那些瑣碎的，但常
被忽略的，甚至被我們認為是無意義的東西。事實上，人的社會活動之外的自然也經常
處於無意義的狀態。只有人們拿「自然」來「類比」說事時，它才出現，並經常立即獲
得一種平庸的尊敬，這也是為什麼我對明清文人畫從不領情。在更早的畫家身上，我們
可以看到把山水作為一種純物觀看，並無什麼「自我」表現欲望的純粹的「物觀」。如
果不能回到這種純粹的「物觀」，是談不上「營造」二字的。

　　這種物觀只描述，不分析，不急於使用什麼理論。例如我們可以看到的宋人韓拙在
《山水純全集》中借洪谷子之口對「山」的描述：「尖者曰峰，平者曰陵，圓者曰巒，
相連者曰嶺，有穴曰岫，峻壁曰岩。岩下有穴曰岩穴也。山大而高曰嵩，山小而孤曰岑。

2　出自《中國古代畫論類編》，俞劍華著，人民美術出版社，二〇〇四年。

銳山曰嶠，高峻而纖者嶠也。卑而小尖者扈也。山小而孤眾山歸從者，名曰羅圍也。言襲陟者三重也。兩山相重者，謂之再成映也。一山為岯，小山曰岌，大山曰垣。岌謂高而過也。言屬山者，相連屬也。言嶧山者，連而絡繹也。俗曰絡繹者，群山連續而過也。言獨者，孤而只一山是也。山岡者其山長而有脊也。翠微者近山傍坡也。言山頂塚者山顛也。岩者有洞穴是也。有水曰洞，無水曰府。言山堂者，山形如堂室也。言嶂者山形如帷帳也。小山別大山別者，鮮不相連也。言絕徑，連山斷絕也。言崖者，左右有崖夾山是也。言礙者，多小石也。多大石者礐。平石者磐石也。多草木者謂之岵。無草木者謂之岵。石載土謂之崔嵬，石上有土也。土載石謂之砠，土上有石也。土山曰阜。平原曰坡。坡高曰壟，岡嶺相連，掩映林泉，漸分遠近也。言谷者通人曰谷，不通人曰壑。窮瀆者無所通而與水注者川也。兩山夾水曰澗，陵夾水曰溪。溪者蹊也，有水也。宜畫盤曲掩映斷續，伏而後見也。」2 洪谷子用純粹的描述法寫出了一種山體類型學，一個結構性非常強的對象。他不是只說出「山」這個概念就夠了，而是用有最小差別的分類去命名，當我們能叫出一種事物的名字，首先在於我們已經認識了它，當我們能用一個部件替換掉另一個的方式叫出事物的名字，就像語詞的聚合關係那樣，我們就已建造起一個世界。用同樣的方法去描述房屋，就會產生宋《營造法式》這樣的書。這就是我為什麼說應該把《營造法式》當作理論讀物來讀，讀出它的「物觀」和「組構性」來。

「類型」是我喜歡的一個詞，它凝聚著人們身體的生活經驗，但無外在形象，它什麼都決定了，但又沒決定什麼，洪谷子的一群「山」的構建都是只有形狀而沒有決定具

體形式的，關鍵在於身心投入其中的活用，不是簡單類比的複製，也不是怎樣都行的所謂「變形」，而是一種看似簡單的結構上的相宜性，以及同形性的互反比例、矛盾的並置、讓人不安的斜視、顛倒的疊印、層次的打亂。這種活動肯定不會是意義重大的，傲慢的，而後是看似平淡的，喜悅的。《園冶》中用「小中見大、大中見小」來描述它。它述說著營造言語的快樂時刻。我的朋友林海鐘近日從太行寫生歸來，談出類似的感受：以往人們畫太行的方式都是錯的，實際上，爬太行時，眼前所見都是山的瑣碎細節，用概括的方法去畫，這些體會就都不見了，成了一種俗套。

## 哲學與修為

兩日前，與十幾個朋友在黃龍洞一朋友的山莊聚會，見到也在美院教書的王林。他站在竹亭下，如此平淡，以致有的朋友走來，半晌沒看見他。我知道他，國學治得好，尤其《論語》講得精彩，儘管沒有大學文憑，還是被學院錄用教職。座間談起儒學，他淡淡的幾句話讓我心生敬意。他說：「儒學一向是用來修為的，但今天能以修為方式體會儒學的人太少。只剩下大學裡的一些教授，把儒學當作哲學理論來講，道理好像都懂，但他們都不會修。」這話意正而簡，實際上，中國從來就沒有「哲學」這種東西。就如「營造」肯定是和那些體系化的理論不同的東西，只能瑣談，甚至不能「瑣論」。「論語」這個「論」字，也不可拿來輕易亂用的。

造房子確實是一種「空間」營造活動，但有意思的是，造了半天，「空間」未必出來，而且越是想表現「自我」，真正的「空間」就越造不出來。「空」這個字很需要玩味，它肯定不只是物理體積。我常拿南宋劉松年的〈臨安四景〉中的一張（圖十五）談空間問題，在那幅圖中，左側一大塊岩石後，隱著一所面湖的房子。有趣的是，杭州西湖邊並無如此碩大巨岩，這應是一種「無定所」的暗示。那所房子裡，居中有一張凳子，如果設想坐在那裡，那麼立刻就有了一種在畫中的視線。向右越過房前的月臺，一道便橋，穿過水中的亭子，一直平視到右邊畫界之外，很遠。而整張圖，畫家似乎是以與己無關的客觀方式畫出的。你看不到西方繪畫中直視畫外觀者的目光。再拿一張宋代佚名畫家的〈松堂訪友圖〉（圖十六）來說，左側一棵虯松後，隱著一所面右的房子，那棵松樹與人相比，高大得有些怪異，應該也是「無定所」的場所性的意指，而坐在幾乎同樣房子的同樣位置的主人的目光，不看走上臺階的訪客，而是向右平視，目光直出畫界之外。

如果說「空間」是要擱置「自我」才能進去的一種結構，「營造」就是要親手去做才行。做要跟有修為的人去做。做之前，不必問太多問題。把每件事從頭到尾做完了就有體會，這種活動，是急切不得的。當然，「營造」也是關於如何適宜地建造的道理，有法式可循的，基本上是一種「見微知著」的過程。明白這些，即使面對今天快速的設計與建造，也可能做到「快中有慢」。

圖十五（上）
〈臨安四景〉
（南宋）劉松年
圖十六（下）
〈松堂訪友圖〉
（宋）佚名

二〇〇六年夏，「業餘建築工作室」的五個同事，與我們多年共事的三個工匠和我一行九人去威尼斯建造「瓦園」（圖十七）。決定做什麼並不難，難的是如何做。八百平方米的真實結構，還要上人，經費拮据，只能在現場工作十五天。我就跟大家說，要按《營造法式》的道理去做。去之前，我們先在杭州象山校園做了六分之一試建，摸清技術細節和難點，但在威尼斯處女花園的現場，仍然面對著旁人看來不可能完成的任務。「瓦園」最終只用十三天建成，我們因此贏得在場的各國建築師的敬意。記得雙年展技術總負責雷納托來檢查，他在「瓦園」的竹橋上走了幾個來回，誠摯地告訴我：真是好活。但有意思的是，他的眼中沒有看到什麼「中國傳統」，而是感謝我們為威尼斯量身定做了一件作品，他覺得那大片瓦面如同一面鏡子，如同威尼斯的海水，映照著建築、天空和樹木。他肯定不知道我決定做「瓦園」時曾想到五代董源的「水意」（圖十八）。「瓦園」最後如我所料，如同匍匐在那裡的活的軀體，這才是「營造」的本意。

圖十七（上）
建造中的瓦園
圖十八（下）
〈溪岸圖〉局部
（五代）董源

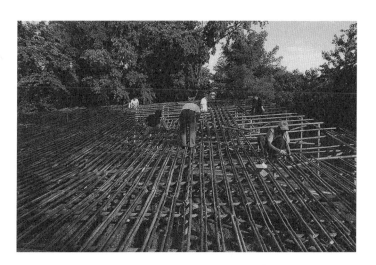

# 循環建造的詩意

## ——建造一個與自然相似的世界

近些年來，我們在很多西方國家的建築學院做過講座，講得最多的主題就是如何「重返自然之道」。對此，傳統中國有幾點基本理解：自然體現著比人類更優越的東西，自然是人類的老師，學生要對老師保持謙卑的態度；自然直接和道德準則相關，自然體現著比人類的所為更高的道德準則。

追求「自然之道」，以符合「自然之道」的方式生活，是中國和亞洲地區曾經共用的價值觀與建造方法。在傳統城市經歷崩潰危機的背後，那些看似越來越強的亞洲國家，特別是中國，實際上面臨著尖銳的社會和生態危機。在這種狀況下，不僅傳統的城市、鄉村和園林建築的價值需要重估，大尺度的社會變化所導致的我們與環境關係的變化也需要重新解讀。

無論如何，在我們考慮建築、城市、生產、建造之前，首先應該反省我們面對自然的態度，我們需要重新樹立自然比人造的建築和城市更加重要的觀念，中國傳統的建造詩意正是從這個基本點上生發出來，這與現代建築過度「建築中心化」的觀念有著根本的區別。

中國曾經是一個詩意遍布城鄉的國家，但是今天的中國，正在經歷一種如同被時間機器擠壓的快速發展。三十年前，我們所描述的那種追求適應「自然」的共用價值、建築觀念和建造體系，儘管遭受了相當程度的破壞，但還大致存在著。而在過去的三十年，

我們經歷了西方在過去兩百年發生的事情。一切都無暇思考，曾經覆蓋整個中國的那種景觀建築和城市的體系幾乎完全消失了，殘存的部分也支離破碎，幾乎無法再稱之為一個詩意的系統。如果我們能夠意識到這種自然、建築、城市彼此不分的體系的價值，意識到它表達著比現在慣常的建築觀更高的道德與價值，我們就有必要在新的現實中重新創建它的當代版本。

不過，把中國建築的文化傳統想像成與西方建築文化傳統完全不同的東西肯定是一種誤解，在我們看來，它們之間只是有一些細微的差別，但這種差別卻可能是決定性的。

在西方，建築一直享有面對自然的獨立地位，但在中國的文化傳統裡，建築在山水自然中只是一種不可忽略的次要之物。換句話說，在中國文化裡，自然曾經遠比建築重要，建築更像是一種人造的自然物。人們不斷地向自然學習，使人的生活回復到某種非常接近自然的狀態，一直是中國的人文理想。這就決定了中國建築在每一處自然地形中總是喜愛選擇一種謙卑的姿態，整個建造體系關心的不是人間社會固定的永恆，而是追隨自然的演變。這也可以說明為什麼中國建築一向自覺地選擇自然材料，建造方式力圖盡可能少地破壞自然，材料的使用總是遵循一種反覆循環更替的方式。在一棟被拆毀的民居裡，我們經常可以發現一千年材料的積累，這讓人想起卡爾維諾的書《給下一輪太平盛世的備忘錄》，一種什麼樣的視野可以展望過去五百年和以後五百年的思考。反覆使用某些材料，這不僅是出於節約的考慮，實際上，我們從這種方式讀出的是一種信念，人是有可能構建出一種和自

然系統非常接近的系統的，它在時間中顯現出來。而在我們特別喜愛的中國園林的建造中，這種思想由對鄉村和山林生活的嚮往出發，發展到一種與自然之物心靈唱和的更複雜、更精緻的狀態。園林不僅是對自然的模仿，更是人們以建築的方式，通過對自然法則的學習，經過內心智性和詩意的轉化，主動與自然積極對話的半人工半自然之物。在中國的園林裡，城市、建築、自然和詩歌、繪畫形成了一種不可分隔、難以分類並密集混合的綜合狀態。而在西方建築文化傳統裡，自然與建築總是以簡明的空間區隔方式區別開來，自然讓人喜愛，但也總是意味著危險。

傳統的中國建築採用一種用預製構件快速組裝的建造系統，但其材料是土、木、磚石等自然材料，不僅方便快速建造，也方便反覆改造和更新。體系可以不變，但材料可以適應從很低廉的到很昂貴的，從彎曲零碎的小料到筆直整塊的大料。由於這是一種可以反覆更新的體系，所以經常很難斷定一座傳統建築的年代，它們往往都是一座關於建造年代的迷宮。淺基礎是這種建造體系的另一個特徵，從而減少建造對土地的破壞。這種建造又是以空間單位為基礎構造單位的生長體系，它幾乎可以以任何尺度生長。就地取材是基本的建造原則，這導致了建築在材料上豐富的差異性。追求自然不僅體現在工藝結構，也體現在建築布局與空間結構對自然地理的適應與調整，甚至在生活世界的建造中，把真正自然的事物轉變為某種建築和城市的構建元素。根據對「自然之道」的理解，人們在建築和城市中製造各種「自然地形」。在這個系統中，文人（the literators）指導原則，工匠則負責對建造的研究，這些文人就是中國傳統體系裡的哲人，他們和工匠協作。

但今天中國建築的現實是，建築師接受的是來自西方的教育，他們的工作方式幾乎與現場無關，與工人也很少接觸；工匠的工作就是在現場按圖紙澆築混凝土，他們也幾乎沒有去研究材料和建築的機會。這種現行系統導致了傳統意義上追求「自然」的建造法的終結，現代中國建築如果要想重建這一「自然」建造系統，需要付出艱苦的努力。

之所以要探索一種中國本土的當代建築，是因為我們從不相信單一世界的存在。事實上，面對中國建築傳統全面崩潰的現實，更需要關注的是，中國正在失去關於生活價值的自主判斷。所以，我們工作的範圍，不僅在於新建築的探索，更加關注那個曾經充滿自然山水詩意的生活世界的重建。至於借鑑西方建築，那是不可避免的，今天中國所有的建築建造體系已經完全是西方方式，所面對的以城市化為核心的大量問題已經不是中國建築傳統可以自然消化的，例如，巨構建築與高層建築的建造，複雜的城市交通體系與基礎設施的建造。這要求視野更加廣闊與自由，例如，因為尺度轉化的需要，我們會越過西方現代建築，從內在形式上去借鑑西方文藝復興時期的建築。

今天這個世界，無論中國還是西方，都需要在世界觀上進行批判和反省，否則，如果僅以現實為依據，我們對未來建築學的發展只能抱悲觀的看法。我們相信，建築學需要回復到一種自然演變的狀態，我們已經經歷了太多革命和突變了。無論中國還是西方，它們的建築傳統都曾經是生態的，而當今，超越意識形態、東西方之間最具普遍性的問題就是生態問題，建築學需要重新向傳統學習，這在今天的中國更多意味著向鄉村學習。

不僅學習建築的觀念與建造，更要學習和提倡一種與自然彼此交融的生活方式，這種生活的價值在中國被貶抑了一個世紀之久。在我們的視野中，未來的建築學將以新的方式重新使城市、建築、自然和詩歌、繪畫形成一種不可分隔、難以分類並密集混合的綜合狀態。在這種意識裡，這種關於形而上的思考從來不能和具體的建造問題分開。現代建築系統已經是今天中國的事實，我們不得不想辦法把傳統的材料運用與建造體系同現代技術相結合。更重要的是，在這一過程中提升傳統技術，這也是我們在使用現代鋼筋混凝土結構和鋼結構體系的同時大量使用手工技藝的原因，是活的傳統。如果不用，即使在形式上模仿傳統，傳統仍然必死，而傳統一旦死亡，可以相信，我們就沒有未來。

這種艱苦的努力需要從根基做起。在我們主持的「業餘建築工作室」，堅持的基本準則就是要「返回自然」，首先要返回「建造現場」。在傳統中國的建造活動中，由於大量使用原生的自然材料，這就需要對材料和工藝充分理解，材料是建造活動中第一位的要素。對今天中國的現實來說，由於體系的慣性和對抗地震法規的特別強調，混凝土現場澆築體系很難在短時期內改變，所以如何讓自然材料和混凝土建造系統混合使用就是我們的工作重點。在我們的工作室，建築師經常要親自參加建造實驗，這在現在的中國是很少見的。作為一個建築學教師，儘管「業餘建築工作室」獨立於我們主持的建築藝術學院，但在工作室的思想和工作方式必然和學校的教學緊密相關，並且引領著教育的觀念與教學方式。

在二○○一至二○○七年間，我們有機會在杭州實驗這些思考，因為「業餘建築工作室」贏得了在杭州的中國美術學院的新校園的競圖，負責從總體規劃到建築設計、景觀設計的全部工作。場地有八百畝左右（五十三‧三十六萬平方米），中間有一座五十多米高的小山，名叫「象山」，一座更大的山脈從西向東而來，這裡是山脈的終點，兩條小河環繞在山的北邊和南邊。從中國傳統城市和建築的「自然地理」觀念來說，一塊場地的選擇，既要考慮大尺度的地理局勢，也要考慮小尺度的微觀地理的格局。按照這一觀念，這塊場地幾乎是理想的，它足以實現一個烏托邦。就大尺度的地理來說，這是一個大學校園，而八百畝的用地範圍，加上超過十五萬平方米的建築，這幾乎就是一座符合「自然之道」的理想城市的理想用地。

在這個校園（圖十九）的總體構成中，包含著多條線索的平行思考。就大的格局而言，它幾乎就是杭州這座城市的傳統格局的再闡釋。杭州這座城市在中國城市史中的重要性，就在於它是中國景觀城市觀念的原型。「一半湖山一半城」，就整個城市的觀念來說，湖山景觀和城市建築各占一半。這個觀念形成於十世紀，甚至比山水繪畫中的類似模式還要早出現兩個世紀。中國很多歷史城市都參照這個原型建造，北京的紫禁城就參照了這個模式。為了更加與杭州相似，清朝的帝王在北京西郊修建了宏大的頤和園，這個模式中，湖山景觀在城市構成中占據著中心地位，參照今天的城市狀態，也可以說這是一種反城市反建築的城市模式，沒有什麼可以超過對自然、土完全以杭州為範本。

循環建造的
詩意

——建造一個與
自然相似的世界

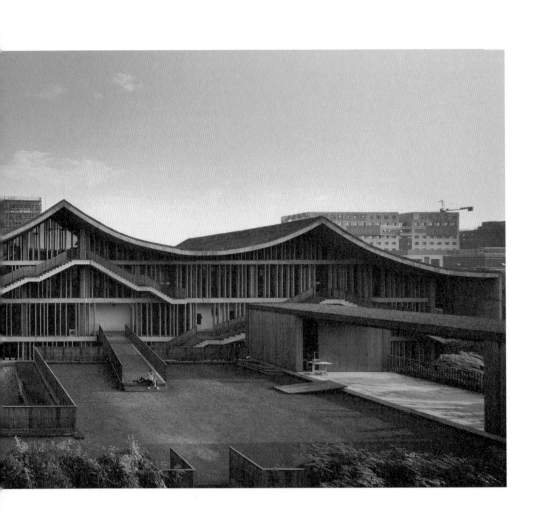

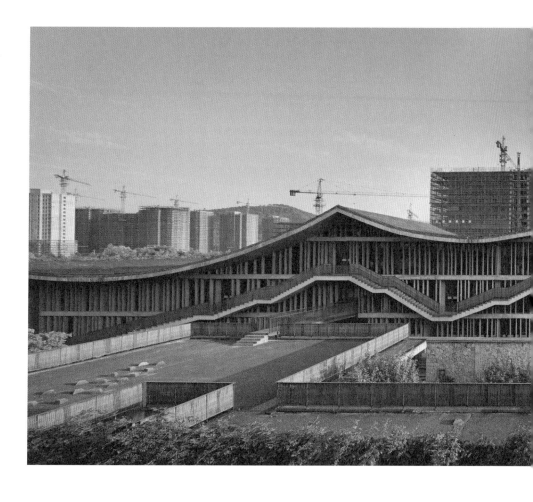

地和植物的守護。這種模式也意味著城市建築要遵循自然山水的脈絡生長和連續蔓延，城市不存在與政治和社會結構相關的權力的等級結構的表達，而是遵循在山水中漫遊與生活的詩意方式，如連續的畫卷般展開。

第二層的意圖，則反映在對自然地形的整理上。無論在作為杭州中心的西湖裡，還是在周圍的山嶺中，都大量存在這種地形再造，體現著人們對「自然之道」的理解，尤其以具有水利工程用途的堤壩為特徵。在象山校園裡，由堤壩、河坎、池塘、水渠以及分成小塊的農田構成的系統，在我們的眼裡甚至比建築重要，沒有它們，我們的建築就如植物無處扎根一樣。

第三層的意圖，則是這種景觀體系如何與微觀的建築場所相融合，對這種融合狀態的思考決定了建築原型的差異。本質上，這種沒有層級結構的想法，意味著真正的場所結構是從小的構造單位開始，在連續彎轉的運動中，一塊一塊地逐漸構造出來的。人的目光和思緒可以很遠，但人的身體可以接觸和感知的範圍則是有限的。宋代詩人關於杭州的這種本質有非常美的描述，說這座城市是由「千個扇面」構成。我們在每個既相似又不同的扇面裡，喝茶、閒談、工作，它們既有清晰的界限，又彼此照應。從一個個小世界中，我們自內向外平靜地凝視，自然永遠是觸摸和凝視的首位對象。我們經常忽略這種目光和身體的感覺，是要經過建築的物質性的空間和更小一級的類似家具的空間，它們加入到這種觸摸和凝視的過程中，加入到這種非敘事的空間和敘事線索中，帶著方位、角度、時間、速度、

趨勢、數學、測量、氣味、空氣流動觸及皮膚的感覺、聲音、溫度、手感、腳感、氣氛、重量，精確或者模糊，完美或者不完美，完成或者不完成，微笑或者蕭穆。這種狀態決定了象山校區的氣質，也決定了做法。與那座山相比，建築是次要的。穿過每一座建築，最動人的是觀看那座山的方式的變化。建築之間的關係，都被這種原因所左右。

第四層的考慮則是建築的尺度與空間狀態。傳統的建築和園林，無論是實物還是描繪在繪畫中，一般都是一層或二層的，而且都比同樣樓層的現代建築的尺度要顯得小。而在現代中國，人口的暴增，必然要求建築尺度的放大。關於這個尺度轉換，一直是讓中國建築師煩惱的事情，很少有成功的做法。即使我們非常喜歡的建築師馮紀忠，他在上海郊區設計的松江方塔園和何陋軒，是從地方傳統建築向現代轉化的語言突破，是二十世紀中國最重要的新建築，但在尺度上，仍然是與傳統相類似。在象山校園裡，我們以「一半湖山一半城」的模式，把建築的連綿群體壓縮在場地南北邊界，在建築和象山之間形成平行的水平發展的對話關係。建築因此被轉化為與山體類似的事物，建築的尺度首先是在與山體的對話關係中發生的，但其後這種對話又返回到建築之間，返回到建築內部，形成尺度之間的更細膩的對話關系。例如，會在一棟建築內部再放一棟建築進去，它們不是大小等級關係，而是完全平等的關係，或者是院落與園林兩種不同類型的並置關係。這不僅是在探討尺度，也是在訴說某種關於尺度的故事。

這種對話不僅是形體的對話，也是自然材料構成的對話，人的視野的對話，空氣流

動的對話。這種觀念把建築看作一種活的自然事物，所謂自然的材料是指可以與自然空氣相互呼吸的材料，或者是已經存在了很久的回收材料。這也是個在中國當下現實中必須要面對的問題，如此大量的傳統建築被拆毀，大量的傳統磚、瓦、石料被隨便處理。

我們認為，作為一個當代建築師，面對這種現實必須有所回答。在象山校園，我們使用了超過七百萬片回收的舊磚、瓦、石料和陶瓷碎片，發展出一種與混凝土相結合的混合砌築技術。我把這種做法稱之為和「時間」的交易，這組建築剛一完成，就已經包含了幾十年甚至幾百年的歷史時間。這種做法出自我們對這一地區建築的調查。由於夏天多颱風，建築被吹倒後需要快速重建，倒塌建築的碎磚瓦沒有時間去分類清理，由此工匠發展出這種叫「瓦爿」的技術。我們曾經發現在四平方米的一片牆上，砌築了超過八十種不同尺寸的磚、瓦、石料和陶瓷碎片，甚至所有的碎屑都被砌築在牆體中，沒有任何浪費。這些磚、瓦來自不同年代，甚至有一千年前的，這說明，我取名叫「循環建造」的方式，一直存在於傳統中。而工匠們在漫長的時間中把這種實用的做法逐漸發展為精美的技藝。

我們發現，這一地區的工匠只是大概知道這種做法，他們已經幾乎沒有機會再砌築這種牆體。而如何與混凝土結合，他們從來沒有做過。從二〇〇三年起，我和一支工匠隊伍在杭州一起研究，在象山校園施工現場反覆試驗，在經歷二十多次試驗之後，在象山校園裡開展了大規模的建造。這種系統我們稱之為「厚牆厚頂」，做法簡單，造價低廉，但有效地減少了空調的使用。

這種做法會遇到大量沒有經驗的問題，建築師必須堅持跟蹤現場，隨時改善做法，建築師因此有機會與工匠非常深入地交流，真正了解材料和做法，和工匠之間形成一種互相指導的關係。正因為如此，施工就類似某種用手繪畫的過程，它使建築出現了一種如今專業建築師操作很難出現的生動狀態。而和幾百個工匠一起工作，意味著這個建築不僅出自某個建築師的大腦，而且出自很多雙手的觸摸和勞作，建築因此超越某個建築師的設計而變成了一種人類學的事實。那些曾經被扔棄的廢料，經由工匠的手，重新恢復了尊嚴，而那些在現代施工現場似乎笨拙的傳統工匠，也同樣恢復了尊嚴。

我們認為，如果像現在中國所發生的情況，傳統只是指那些存放在博物館中的東西，那麼傳統實際上就已經死了。傳統是活在人的手上的，是活在工匠的手上的。現代建築師需要發展出一種建築學，讓工匠和他們擅長處理的自然材料保持與現代技術共存的機會，並且可以大規模地推廣和使用。只有這樣，我們才能說，傳統還活著。

對於我們的建築學院來說，「業餘建築工作室」的象山校園項目，既是校園建設，包括建築學院的建築，也是一個教師培訓過程。很多青年教師在我們的工作室裡，學會了這種實驗性設計的全部過程，有些甚至已經能夠完成完整詳細的施工圖設計，也經歷了各種材料做法實驗，與工程師的配合，與工匠的交流與配合。在「業餘建築工作室」，在我們的影響下，這些助手都具備一定的現場研究和親手建造的能力。二〇〇六年，我們設計和親自施工了威尼斯建築雙年展的首個中國館，在十三天內，六個建築師，帶著

來自象山校園工地的三個工匠，用六萬片回收的中國傳統舊瓦，五千根竹子，建造起一座可以讓人在上面漫遊的七百平方米的建築，我們叫它「瓦園」（圖二十）。具備這種能力的建築師或許就是我們所說的「哲匠」。

象山校園吸引了全國各地的人來訪問，幾乎沒有人不被它打動。但我們經常聽到的評價是：這幾乎是一個不可能實現的夢想，它也許只能實現在一個藝術學院的校園內。在校園之外，今天的中國不可能接受它，所以這是一個徹底的烏托邦。

近些年來，我們對中國建築提出一個論題：是否可能重建一種中國當代的本土建築學？它的基本建築觀念和原型出自地方性的根源，而不是出自國家主義的空洞象徵。如果象山校園的實驗只是局限在藝術學院的校園內，這個論題就只是一個非常學院的論題，它必須觸及並挑戰真正的現實。

很少有人知道，在二〇〇三年，當象山校園的一期還沒有完工時，「業餘建築工作室」就開始了寧波博物館圖的設計。這是一個過程異常複雜的工程，先後經歷了兩次競賽。在二〇〇四年確定方案之後，業主一直對我們的方案存有異議，對我們的工作缺乏信任。而對我們來說，來自業主的問題並不是最大的問題，最難的是，在這個城市新區的中心，原有的三十個村落都已經被拆除，只剩下半個。這是一個幾年前還擁有豐富傳統建築的地方，特別是擁有「瓦片」這樣一種高超的砌築技藝，卻突然變成一個幾乎

循環建造的
詩意
——
自然相似的一個與
建造一個世界

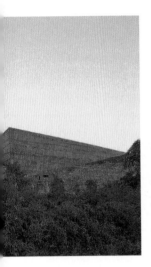
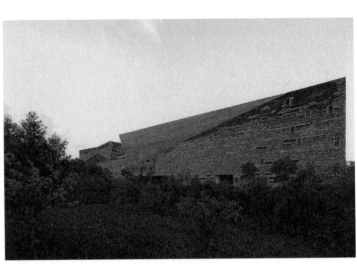

沒有回憶的地方。城市規劃使中心異常空曠，限高二十四米的建築，彼此距離都在一百五十米以上，這意味著建築之間不存在城市的肌理與脈絡，也意味著這座博物館難以找到它在城市文化中的位置，儘管這經常意味著一座空洞龐大的紀念物。

我們把這座建築當作一座山來來設計（圖二十一至圖二十三）。如果找不到實際存在的事物為依據，我們可以回到自然去尋找。這個地區也曾經擁有豐富的山水繪畫傳統，所以這種對自然的返回也涉及這種藝術史。我們同時把這座建築當作一個村落來設計，建築上部開裂的體塊混合著山體和村落的印象。我們把這座建築的皮膚和毛髮當作一種物質性的回憶來設計，外牆和內牆大量使用「瓦爿」，材料回收自已經被拆毀的村落。我們還把這座建築當作不同類型的物質材料的對話來設計，使用舊磚、瓦、石料和陶瓷碎片的「瓦爿」技術出自這一地區的建造傳統，與它對話的混凝土牆，通過使用一種特殊的竹子模板澆築，做出一種類似自然的敏感反映。這種做法需要經過大

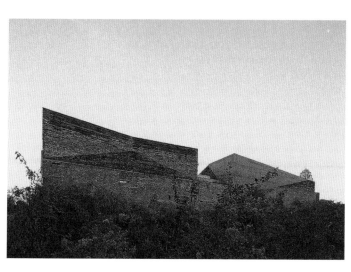

量的現場試驗，跟我們一起工作的工匠，已經和我們有過多年共同工作的經驗，但光是竹子模板澆築混凝土的實驗，就失敗了二十多次。也就是這種實驗精神和對技術的嚴謹推敲，最終讓我們獲得了業主無任何保留的信任。作為城市中心的大型公共投資工程，博物館經歷了比象山校園嚴格得多的政府審查，像「瓦片」技術或竹子模板澆築混凝土的技術，都是建築法規沒有檢查標準的技術，需要反覆試驗，由政府組織的專家委員會進行論證。如果沒有業主的決定和信任，任何一項都是不可能實現的。

來自業主的不僅是信任，建築師需要傳達一種堅定的文化自信，使業主意識到要分享一種重要的文化探索及價值。讓人感動的是，在博物館完工後，原來設想日均參觀量在三千人以下，然而從第一天開始，每天就有超過一萬人參觀，周圍的很多市民來過多次，他們更多是來看這座建築的。我們詢問過一些市民，他們在這裡重新發現了與他們已經被拆毀的家園的關係，他們來這裡尋找回憶。站在博物館頂層的山谷中，

穿過那些開裂的體塊，目光擦過「瓦片」和竹子模板澆築的混凝土，人們看著遠處正在建造的城市的新ＣＢＤ，那裡有一百座以上的超高層建築正在建造，被叫做「小曼哈頓」。

我們拒絕設計其中的任何一座。

如果有人問，什麼是中國建築未來的發展趨勢，這是在今天中國的現實中特別難以回答的。我們身處一種由瘋狂、視覺奇觀、媒體明星、流行事物引導的社會狀態中，在這種發展的狂熱裡，伴隨著對自身文化的不自信，混合著由文化失憶症帶來的惶恐和輕率，以及暴富導致的誇張空虛的驕傲。但是，我們的工作信念在於，我們相信存在著另一個平靜的世界，它從來沒有消失，只是暫時地隱匿。我們相信，一種超越城市與鄉村區別，打通建築與景觀、專業與非專業界限，強調建造與自然的關係的新建築活動，必將給建築學帶來一種觸及其根源的變化。建築學正在經歷從傳統景觀意識到現代景觀概念的變遷，我們特別缺乏一種對建築的深遠思考，這種思考將會振興新的觀念和方法。

我們記得，當象山校園剛建成時，和一位朋友站在校園建築的門廊下看著象山。那位朋友問，這山是什麼時候出現的，我們一時不知如何回答。那位朋友說出了答案：「這山是在你們的建築完成後才出現的。」

# 隔岸問山

## ——一種聚集豐富差異性的建築類型學

閒來讀元黃公望「山水畫論」，其中特別強調：論一張山水畫的好壞，最要緊是這畫要有一個能點題破題的名字。初讀時，我多少覺得不以為然。一張好畫的層層深意，豈是一個名字可以涵蓋，況且畫非文章，它首先是一個純粹的直觀對象，它的那種實存狀態，甚至無法命名。

二〇一三年九月，「業餘建築工作室」又建成一處新作，那房子坐落在杭州，中國美院象山校園內，象山南面的坡腳，臨那條叫杜家浦的小河，用處是學院的專家樓。

有意思的是，如何給這個房子命名。我做方案的時候，給的名字是「瓦山」，和陸文字討論方案，她也覺得這名字有意思。我想凡是到過現場的，都立即能體會到這名字的直接用意。房子的屋頂既大又長且闊，從東面入口看，如一山迫前，那頂上的青黑小瓦幾乎是鋪天蓋地的。這房子的原址上，學院曾利用一處舊倉庫開過餐廳，菜的種類多而又價廉，臨河有大院子，可以邊吃邊曬太陽，很受師生們喜歡，餐廳的名字就叫「水岸邊」。我其實很留戀這個舊名的。房子快建成時，院長許江很有興致為這個新房子取名，就定下個「水岸山居」的名，現在對內對外，學院都用這個名字稱呼。而我的一個研究生，寫了篇畢業論文，探討浙江村落的水口，也談到這個房子，文章的題目是「隔岸問村」，我覺得也很切中這個房子隱含的一層內質：遊過其內部的人可能都隱隱有體會，這根本就不是一個房子，這是在一個屋頂覆蓋下的一個村子。隔岸望去，最有妙趣，那房子隱在山腳河邊的香樟林中，只探出一個瓦面的頭來（圖二十四）。臨近入口，碩

大屋頂收得很窄，壓到只有三米高，觀者完全無法預料房子的實際大小。走進這房子的腹中，層疊深邃，再往前，才覺其內腹如此宏闊，種種體驗，複雜得讓人有點難以把握，但看局部，卻又常常是直截了當地簡單。

為景致取名的做法，不獨山水畫有，園林興造裡也必有。今人總以為，前人造園，應是把各處景致都想好了，方才動手興造。其實要真是這樣，這園子就會失去種種訝異，根本就不必造，造起來也是個死園子，索然無味。前日讀陳從周先生談園子的文章，說到前人為園中景致取名的逸事，一園方成，主人邀請幾位有才情的文士，盤桓在園中數日，酒宴清談，隨處漫遊，那景致就在不同時刻和氣氛下被一一發現出來。一個恰切的名字取出，現場的諸人往往都被打動。以我的體會，這類名字的背後，總是帶出一整個畫史和文學史，循著記憶和想像，彼一事和當下情景合為一契，看似簡單的名字就意味有點複雜，像是從某一小點擊穿了什麼。

我一直認為童寯先生的《江南園林志》寫得厲害，其最根本的東西，後人至今沒有超得過的。最厲害處，是先生開篇就提出好園子的三個標準，分別是「疏密得宜，曲折盡致，眼前有景」。我沒見過後人有如此底氣和膽色的。劉敦楨先生作序時，說童先生「嫻六法」，肯定不是虛言。童先生之後，論園林的文字不可謂不多，但談的多是解釋、某種知識，對如何做好一個園子，基本沒有幫助。這十二個字的標準裡，後人最難解的，應該是「眼前有景」四字。景要有真情趣，就應該是被發現和披露出來的，不是什麼景

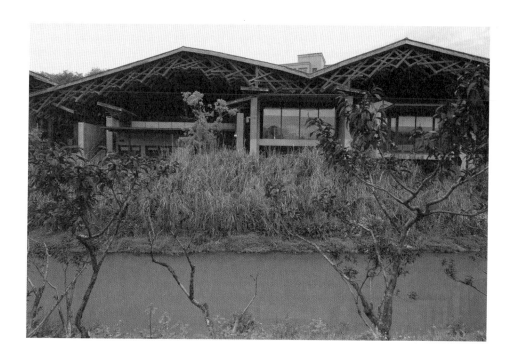

圖二十四
水岸山居

致都能叫景的。而「眼前」二字，指這景在漫遊中經一轉折停頓，突然出現，為特殊的事物、視線和氛圍所激發。如此，可以理解黃公望何以說畫山水時取畫名是第一要緊事，取名既是發問，也是點醒，不問，無名，景就是沉默的。名字實際就是一條線索的線頭，循它問去，看去，多少回憶就一一復活。

真正能打動人心的，肯定不只是那些來自文史、畫史和建築史的泛泛典故知識。營造的起興，更來自純粹的個人回憶經驗。為這個水邊的房子命名，涉及村子、造園、山、木架、土和水，都和個人經驗有關。

現在的實施方案，其實是第三個方案。這個設計做得特長，從二〇〇五年做到二〇一〇年，前後六年做了三個完全不同的方案。六年裡，思緒在變，方案不可能不變。第二個方案已經做到很細節的程度，可以讓我的助手們上電腦做圖了。但我很猶豫，總覺得這件事深度沒到，個人的經驗與對建築學本身的質問不能相遇，讓我不能興奮。

人的思維狀態最難探究，記得在那段猶豫不決的日子，估計有兩到三個月，有些個人的回憶經驗總是頑固地在我眼前再現，有的甚至非常久遠。

比如關於村子，就總是想起湘西沅江邊那個叫洞庭溪的村子。那次旅行是在一九八七年，我按沈從文《湘行散記》的路線，沿著沅江，一村一站地走。同行的有後

來在香港中文大學教書的柏庭衛，還有東南大學建築系王文卿先生的兒子。入湘西的第一站叫麻伊伏，第二站是下青浪，我記得那個村子就在兩站之間。從江船上看，極美的一個村子，沿江都是吊腳樓，但和其他沿江的村子也無大的不同。可一旦走進村子，我們就完全被震撼，那完全是一個未曾見過的世界。所有的房子，上百棟，連同所有街道、巷子，沒有遺漏，全部被連綿起伏的木構瓦屋面覆蓋，以致從外看村子是彩色的，從內看村子幾乎是一種泛黃的黑白色調。只是屋頂缺了瓦的地方，有幾十道很細的光線射下來。這是我見過的多雨地區最極端的氣候適應案例，顛覆了我關於中國建築史的固有知識。洞庭溪根本就不是一個村子，它直接就是一個巨大的房子。其中大小巷道院落錯綜複雜，又似走進一座山的深邃的山腹之中。這種經驗也可以類比觀看一張典型北宋山水畫的經驗，人們大多以為這種看畫就和看一張西洋油畫類似，只是站在幾米外看，卻不知，看山水畫是一種特殊的經驗。在外看，可稱「山外觀山」，但更要緊的，是走入畫中去遊，我稱為「山內觀山」。

那時候，麻伊伏正要修大壩，建一個大水電站，想來洞庭溪這村子現在可能已經淹在水下了。我反覆想起這村子，肯定和美院這個新房子的場地處境有關，整個象山校園的建築儘管複雜多樣，但並不零碎，它們是隱含著一種大的結構的。我想像這個新房子將有一百多米長的瓦屋頂，涵納著一種聚集豐富差異性的建築類型學，如洞庭溪這樣的村子，可以說有點奇怪，但是它實際存在；儘管人們不可能在任何一本學院版的《中國建築史》中看到這類內容。以我的閱讀經驗，現有各種版本的《中國建築史》，沒有

一部是中國建築營造活動的實存史，讀了更像是一種遮蔽。

山內觀山的經驗，並不只是看著山內，還有一種是如何從山內去看山外的，這關乎人的存在狀態。其實，造一個房子，最根本的就是這種存在狀態的呈現。我的另一則記憶是關於沈周，他有一張畫描述了自己的生活狀態，山中一片樹林，幾間瓦舍，其中一棟中堂門開著，裡面端坐外望的應該就是沈周，畫上文字談到這是一幅夜景，沈周喜歡夜半三更起來，獨坐堂中，靜聽屋外的風聲雨聲，那視線穿透山林，看淡了外面喧囂的世界。

四種視線，決定了象山校園水岸邊這棟新房子的存在狀態。隔河望向是第一種；居停外望是第二種；南北穿越是第三種；東西穿越是第四種。在我的意識裡，那個籠罩所有的大棚之下，沿南北方向，人們的視線應該可以不時穿透房子，向南看到象山二期某棟房子的局部，向北可看到象山上的林木。於是，這個大棚需要一個能覆蓋一整個村落的大空間結構類型。在我的印象裡，中國近現代建築師中，最有這種意識，並且造出了房子的，應該就是馮紀忠先生。他設計的何陋軒，就開了這種新建築類型的先河。人們或許因為何陋軒只是個小茶室，就自然把它歸入小建築類，但它實際昭示的，卻是一種輕盈空透的大空間類型。我記得在馮先生「文革」前提出的「空間原理」裡，就專門強調要做大空間結構的研究。二〇一〇年初，我把水岸邊這棟新房子的圖扔在桌上不管，索性組織學生開了一個研究何陋軒的課程。由我的助手宋曙華帶隊，讓學生做何陋軒的

營造性測繪。那個竹結構大棚的所有交接節點，按《營造法式》的畫法，做一比一毛筆製圖，又用竹子做了一比一的實物，總計有五十多件，一比五的竹模型一件。研究結果後來在中國美院美術館展出。

對中國的現代新建築來說，何陋軒絕對是一個起點性的原型。重屋頂，細柱，取法民間的竹作大空間結構，疏密得宜的牆體分解，從入口開始曲折盡致的運動與視線控制，屋蓋下浮空穿透的水平視線，由臺地主導的高下視線，具有嚴苛格調標準的選材用料。

我注意到，何陋軒向南的屋簷壓得很低，人坐在裡面的臺地上，視線就有俯瞰，那南面的水塘真的很小，但你的視線被控制在那裡，咫尺之外的圍牆和車馬嘈雜似乎根本就不存在。具象地看，何陋軒酷似一張宋人的山水小品，但我的興趣，並非要在水岸邊這棟新房子裡的某處去放置一個類似何陋軒的小品，如此，就真把何陋軒看小了。在類型學的意義上，一個類型並不直接決定一個房子的形象和規模。我把何陋軒理解為一套既抽象又具體的通則，它將在一個比它大二十倍的房子裡被再次演繹。

一個大房子，如水岸邊這房子般功能混雜，其內部結構要比一個小品複雜得多。但如果在類型的意義上想透那個通則，一切就變得清楚明白。我幾乎是一天之內就完全推翻了原方案，在三天之內畫出了一套新的鉛筆圖，確定了新方案的所有重要細節。我給這個新房子命名為「瓦山」，除了暗示它的一條線索上接我們二〇〇六年在威尼斯造的「瓦園」，也是因為這個房子所將包含的內結構，披蓋在一百三十多米長的青瓦屋頂之

下，幾乎如一座山般豐富。

從穿透性視線的原則說，可以把這個瓦屋頂想像為無限寬闊，它至少覆蓋著一個廣大城市的尺度，只是因為此地一山一河的限制被臨時切斷。很明顯，這個房子的南北介面都不是立面，而是剖面。所有東西向的封閉牆體似乎都被一起切掉了，只留下南北向的長牆。

從功能上看，從東面主入口直到西端，依次分為四段：飲茶、會議、餐飯、住宿。從空間區域去劃分，則分為七段。而以那些南北向大牆為劃分依據，則可分為十八段。這些牆體的疏密布置既和其涵納的場所有關，也和某種穿越運動的純粹節奏有關，並因此間接決定了牆的高度與屋頂結構的分區跨度。

如果想要清楚了解這些牆體所分割出的每處場所的性質，一種方法就是用眼睛自東西軸隔河橫觀。樹木的遮擋，位置的逼促，使人永遠不可能一眼看到整體，只能一段一段橫移著看，如展觀一卷冊頁，或如看電影膠片。另一種方法是用身體由東向西穿越，這種體會需要同時調動所有感官與智性。人的身體總是被包裹在某處場所內，被包裹在變化豐富的材料和觸感內，對場所的性質，處在難以準確歸類的狀態中。但仔細辨別這些場所的分類，它們也許可以從東到西如此定義：①披簷很低、木架密叉、有紅夯土牆的；②蘆葦邊的美人靠，坐下就不想走的；③二樓有玻璃懸閣的；④帶坡道的夾縫；⑤

屋頂很低的沿河敞廊；⑥小內院，邊側大空間的玻璃頂可以看到上層木屋架的；⑦水塘邊的大平臺，高大夯土牆直插水中，有直梯通往二樓平臺的；⑧如木架密叉包裹的闊大洞窟，有斜橋從空中橫過的；⑨帶層疊跌水的混凝土臺，屋簷分層落水，雨天聲響如雷的；⑩走廊是坡道的內院；⑪被三面夯土牆包裹的二層平臺，有山道上屋頂的；⑫帶穿越南北的道路的夾縫，南見校園，北見象山，俯瞰如深谷的；⑭極平靜的小內院，紅色瓦缸片鋪砌的地面；⑬帶曲折樓梯的樓中空地，再次南見校園，北見象山，巨大紅色瓦缸牆讓人暈眩的；⑯全部被竹包裹的內部；⑰二樓是花園的；⑱隱蔽的卡布龍屋頂大茶棚；⑲向南如從竹洞中外望校園的；⑳向北如從混凝土山洞中北望象山的；㉑上屋頂的竹欄小徑，可見這個房子的背面的；㉒在屋頂四望的；㉓鑽入木構夾層的道路，聞人聲如來自世外的；㉔掛在房子北牆外側的曲折山道；㉕如站在長焦鏡頭內的木拱洞，想在這裡上課的……這種意義上的分類學就給「疏密得宜」替換了另一層含義，一種只有情趣差異，沒有主次等級的場所分類法，它悄然顛覆了我們習常的建築權力語言，那種等級式的語言圖（圖二十五至二十八）。

設計中經常出現的問題是，過多的變化容易導致總體失控。但在這裡，繁複的差異性變化是一種聚集意義豐富差異性的建築類型學所必需的。總體控制則通過三個基本原則實現：①在語言學意義上那些語素諸線索的系列性，無論它是關乎場所、身體、視線還是材料的；②建造層次上關於以自然材料營造在基本原則上的一致性；③籠罩所有的屋蓋和貫穿始終的夯土牆體。

隔岸問山
——一種聚集
豐富差異性的
建築類型學

圖二十五（左）
水岸山居
圖二十六（中上）
整個建築覆蓋於
青瓦之下
圖二十七（中下）
木構屋蓋
圖二十八（右）
樓中空地，
俯瞰如深谷

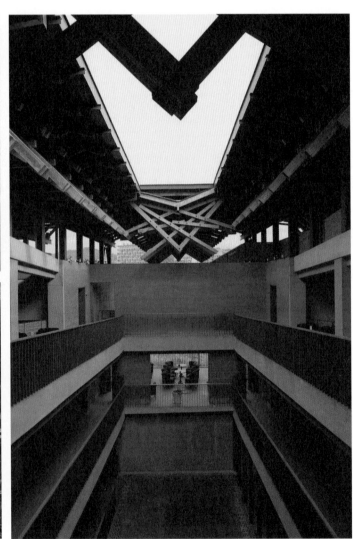

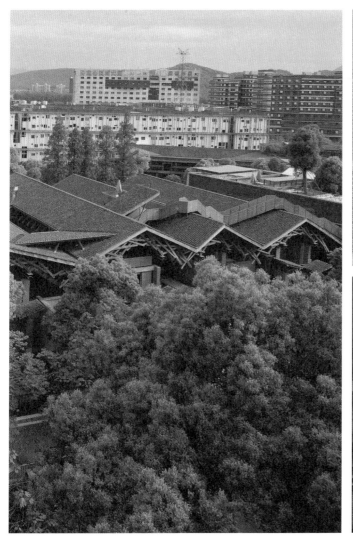

我讓一組弟子研究屋蓋的木構，最終選擇了來自美國羅德島藝術學院的傑明來隨我深入研究。中國學生的思維究竟過於具象，而這個熱愛木作的美國小夥子迅速理解了我關於「具體性的抽象」的基本含義。他根據我一張潦草的草圖就做出了電腦模型，又製作了木模型，只用了三天時間。當然，他不容易理解我隨後的一系列修改，因為我是以唐佛光寺的木構件尺度為感覺參照的。

至於夯土，二〇〇一年，我因為柏林「土木展」第一次出國，在柏林就見到一個夯土教堂，發現它比二〇〇〇年我在杭州做的那個夯土雕塑的夯築品質高很多。更讓我感興趣的是，以德國建築法規之嚴格，這個教堂如何能被允許建造？它的材料分析與結構性能是否具有量化標準？我決心找到做這個夯土研究的人，沒想到，陰差陽錯，我在十年之後才見到我要找的人和地方。當我終於見到那一群研究了三十多年現代夯土建造的教授們，彼此因為對建造的共同興趣而很快就一見如故。他們驚訝於居然有中國建築師也在研究夯土。接下來的一年，在他們無私的幫助下，我在中國美院建築藝術學院建立了夯土營造實驗室。半年內，實驗室探索了從土壤到建造的全套實驗，培訓了我的助手和學生。接下來的半年，完成了水岸邊新房子一系列土樣的分析，最終確定基礎土就可以作為夯築土，並確定了精確的夯築配方和模板支撐方案，甚至新房子的夯築工人也是由實驗室培訓的。

從造的角度，這個工程的難度除了工人沒有做過這樣的木構和夯土，還在於它空間結構的繁複變化和材料的多樣。我的助手陳立超主動請戰，申請由他一人獨立完成全部建築施工圖。這個助手有點特殊，作為美院畢業生，不僅畫得好，而且數學好。因為設計複雜，他的這套施工圖畫得異常細膩，平面圖上的標注經常畫到密密麻麻無處標注的地步。即使如他這樣在象山校園工程中錘鍊出來的，畫這個房子也經常有犯糊塗的時候。

記得他有次問我：這房子裡的欄杆處在內外高低各種不同位置，做法如何分類？他知道，以我的分類學原則，不同場合肯定會用不同做法，但在一個如此繁複的空間裡，又當如何呢？我回答他：很簡單，凡是正常樓梯和坡道，不管如何曲折變化，都用一種鐵欄；凡是穿山意味的山道，不論高低上下，室內室外，頂上頂下，都用一種鋼骨竹欄；凡直接臨河，無論任何位置，都用一種混凝土框加大圓竹管的做法。實際上，這整個房子就是一個巨大纖體，看起來複雜，但每一根線頭都是清楚明白的。

屋頂的連續波折，其下覆蓋的空間和物體伸進伸出，意味著排水系統的複雜。而雙層屋蓋的處理，雖然大幅度簡化了木屋架和下部的銜接處理，但也導致了雨水管的暴露，難以隱藏。而我感興趣的是，如何清楚交代雨水從屋頂最高處，經歷曲折路徑，最終到達土地的過程。在這種聚集豐富性的類型學裡，不存在建築語言與技術語言的阻隔，排水也是織體的一個系列。觀者若雨天來遊，在入口就可見巨大瓦頂的雨水在此匯集，雷鳴般傾瀉入一個門側的混凝土小池中，有心的話，視線上移，則可見恰當的邊溝組織。中部的層疊水池儘管規模更大，但處理的道理相同。

那個木屋架看似複雜，但組織原則簡單清楚。施工初期，在這個屋架如何施工的問題上，我和做結構的工程師意見完全一致：按其構建原則，應該做預製裝配。沒想到，自始至終，都遭到施工單位的抵制。工人們堅持在現場，在空中，一根一根地裝配，理由是這樣做他們更擅長，速度更快。他們很堅持，且為了趕進度，現場各工種同時施工，作業面異常混雜，就只好讓他們試，但我和結構工程師都很擔心累計誤差的產生。事實是，他們確實做得不慢，但做到一半，一測量，水平誤差達到一米。有意思的是，他們最後居然全部矯正了回來。我覺得，或許可以這樣思考，現代的預製法施工，準確快速，但不容許犯錯，；而傳統的現場作業，卻具有可以包容錯誤的彈性。豐富的差異性的出現，並不全來自正確的事情。

二〇一三年九月，房子建成，觀者紛至。面對這個繁複的現場，很多人希望我解釋。實際上，這個房子就是為「可理解性」而造，類似於去看布萊希特的戲劇。這個房子幾乎在所有細節上都直接暴露著做法，也暴露著所有細碎的現場修改，它不僅僅是一個結果。有個藝術家問我：為什麼在一個具體地點，同時會出現粗大的木構和纖細的竹條，還讓人沒感覺難受？我回答：它們各在其位，各作其用，各有本性。這裡沒有藝術形式上的強求統一，只有不同系列的差異共存。

這種「可理解性」的形成，也許遊遍整個房子才能完整形成。就設計的線路組織，從東邊入口，一直向西，有三條閱讀理解的路徑：一條沿河，可以穿越整個房子；一條

圖二十九
〈仿黃鶴山樵山水圖〉
（明）謝時臣

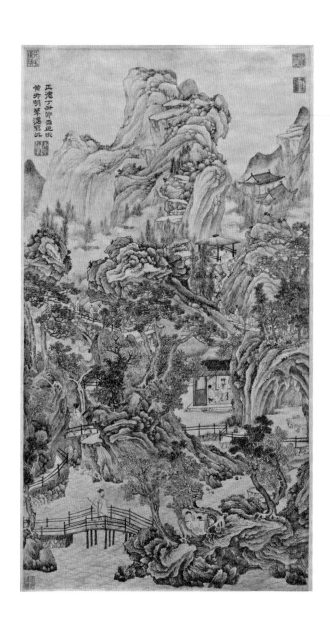

在二層，穿過整個房子中部類似山谷和臺地、院落的混合區域；一條是山道，在房子內外屋頂上下盤桓曲折。

我一直有個頑念，即如何把一張典型的山水立軸做成一個房子。相對於筆墨意趣的固有標準，我對如何理解一張山水畫中形而下和形而上的對話結構更有興趣。這種讀法，並不一定需要去讀一幅所謂的經典。比如這張明謝時臣的〈仿黃鶴山樵山水圖〉（圖二十九），就是一個典型的語義文本。下部，我稱為山外觀山；中部，我稱為山內觀山，你得走進去，那裡異常繁複；上部，我稱為形而上的回望。問題是，這三種讀法，三種位置，三種時間進程，如何能同時存在於一張畫的特殊時空之內？既然一張畫可以做到，我相信一個房子更有條件做到。只是這個房子造就的山水立軸，並不直接出現在人的眼前。它需要當人經歷了幾條線索的交叉遊動，走出門來，回頭一望，那張立軸就在人的意識中立起來，我把這種意識，稱作「內山的經驗」。它完全是身體性的。

# 剖面的視野

## ——滕頭案例館

在我看來，中國近現代的新建築一直陷於一種「內部的貧困」，它們是沒有內部的。我接受寧波市政府的邀請，為世博會寧波滕頭案例館出個方案，除了情面，純粹緣於我一直以來對鄉村建設的身心關聯至關重要，那麼，沒有內部，也不會有外部，建築就只剩下空洞的外表。

如果按傳統建築的觀念，內外空間的身心關聯至關重要，那麼，沒有內部，也不會有外部，建築就只剩下空洞的外表。

換一種視角，如果城市是當代中國的外部，鄉村就是內部。我接受寧波市政府的邀請，為世博會寧波滕頭案例館出個方案，除了情面，純粹緣於我一直以來對鄉村建設的興趣。身處今天中國城市建設的狂潮之中，有歷史感的人都不會無動於衷。這個國家數千年的城市文明在三十年間已成廢墟，而作為其根基的鄉村，要麼已成廢墟，要麼正在荒蕪。當年梁漱溟諸先生在山東做八年鄉村建設，是很有遠見的。今天走在這條路上的知識份子顯然很少。

我還不至於那麼天真，一聽說是世博會中唯一的中國鄉村主題館就去做，我要求先去實地看看。

這村子離奉化城不遠，街道乾淨，秩序井然。它實際上更像這一帶城郊的新社區，幾乎沒有鄉村痕跡。就其結構來看，一片是二十世紀八〇年代的、整齊的、有馬頭牆的排屋式新農居，住著外來工人；一片是九〇年代後的簡化版歐式獨棟別墅，滕頭人自己住；一片是供旅遊的鄉村樂園；一片是供參觀的農業實驗室，有大棚，無土栽培；一片是供領導種樹留念的樹林，其一側象徵性地立著的一根風力發電桿；街道和城市一

樣，有人行道、路燈、路牌，種著行道樹。發展工業都在鄰村土地上，一年的產值已達三十億元。村裡僅有八百人，村辦企業雇傭的外地工人卻達數千，幾十年地改天換地。村裡保持社會穩定主要靠三個辦法：有堅強戰鬥力的幾代黨支部；開放選舉的鄉村民主；與時俱進的村規村約。自己村裡只種樹，不種地。一個平原村，從上游源頭開始治理，保持水質優良，以生態建設而聞名，曾獲得「聯合國全球生態五百佳鄉村」稱號（圖三十）。

這幾年，滕頭也開始重視文化建設。村裡的老建築早已拆光了，就從鄰村移來一處祠堂，裡面可以喝茶，有鄉村戲法表演。村委會裡有個大沙盤，是請上海某大學設計院做的新規劃，典型美國郊區別墅群，準備租給遊客（圖三十一）。

這個村確實了不起，也很有代表性。一種文明，積累數千年，一旦崩塌，要想成體系地重建，異常困難。滕頭村民所做的一切，只為最基本的生存，完全出於自發的努力。文明沒了，至少還有生態，只此一點，就值得城市學習。如果說還有一些文明的殘餘，那就是高效率、高密度、有組織的集體生活，而且基本沒有打牌聚賭的陋習。

問題在於，我們看到的是一個有數千年文明史的鄉村，而不是一個非洲部落。我的直覺判斷是：中國鄉村的文明幾乎被抽幹了。

圖三十（上）
滕頭村
圖三十一（下）
大沙盤

如果說滕頭是一個完整的小世界，那麼這個世界只有粗略的外部，它的內部幾乎沒有與生存有著真實關聯的細密構造。克勞德·李維史陀曾寫過一句讓我印象至深的話：所有文明的偉大之處都在於其差異豐富的細節。細節出乎構造，見微知著。從建築學的角度看，一個生活世界的內部主要是從剖面看出，而滕頭的內部如外部一樣簡略乾枯。它是沒有臟腑的，或者說，沒有剖面。

我對陪同參觀的寧波市領導說，只表現滕頭的現在，我不知道該如何做，但我有興趣做一個建築，剖切一下這個地區鄉村建築過去與現在的差別，也許能推斷一下它的未來。

生活世界的視野與構造

一種真實的生活世界，一定是可以被直接看到的。我從不相信本質是隱藏在什麼看不見的地方，或背後或下面的說法。能看見生活的真實，需要的是一種真正的視差。就建築學而言，這種觀看有其特殊的圖景表達方式。如在明崇禎版《金瓶梅》木刻插圖裡，就有這種典型的觀法。低平俯瞰，兩三層樓高的視角（反向界定了建築群的普遍高度），圖紙是斜向軸測圖，水平線平行，垂直線單向傾斜，以保持水平的連續。院落被牆體分割的有六七處，邊界在圖紙邊被直接切斷，意指這個世界是連綿的。六七個生活事件在同時發生，連帶不同的器具與織物、植物與動物、構造與尺度，一個有差異且細節豐富

的世界一齊被我們看見。我稱這種圖
為立面等於沒有立面。問題是，在實際
圖是有效的，它實際上不是俯瞰圖，而是從上向下斜入的剖面圖。它不僅是圖，也是一
種涵容差異的生活世界構造表。

另一種觀法是從水平開始。這一地區實際只有一種建築類型：院落式住宅。其他各
種類型的建築不過是變體，外觀類似，牆高且門洞不大。令我印象很深的是杭州河坊街
上的方回春堂藥店。其形制也從住宅轉化而來，從街上看只是一面高大白牆上有一個門
洞，沒什麼特別之處，但立在門洞處向內一看，就有一種複雜的震撼撲面而來。建築木
構與空間構造的複雜性與生活中人的身體姿態的複雜性密集地混合在一起。建築是一種
戀物癖式的細節繁複，聊天、交際、發呆的人比買藥看病的人多，整個場景如同一個劇
場。但仔細看，正堂兩廂，樓上樓下，前庭後院，人們各在其位。就觸感而言，外牆是
重的，內部卻是輕而細碎的；就光色而言，外部光天化日，內部則處在一種清明的暗影
裡；從建築製圖的角度而言，一進門洞，就如同進入一個軀體的臟腑，一個有清新空氣
在內流動的內腔。

門洞就是一個洞，進到洞內，只能從剖面一層層去觀看。

兩種觀法，兩種剖面，足以構造出特別能包容、庇護生活差異性的世界。這關乎人

性，一種可以看見、可以製圖描繪、可以建造、可以期待情事簇生的結構性的人性。

## 土地與密度

這種特殊的空間構造尤其和人口與密度有關。浙江地區人多地少，建築一向節地。就家族聚居的傳統而言，每個住宅內都有一個細節繁複的微型社會，外部邊界清楚，每一分支也在內部有其獨立的區域。每個家族在臨街一面都有自尊的面相（義大利建築師就特別知道如何讓建築有其尊嚴），彼此因差異而對話，這種差別雖小，但卻是決定性的。外牆之內，控制建築的實際上是一系列語義有序的剖立面。這種形制，合乎這方水土的地理人文，是深思熟慮了幾千年的。實際上，當我一看到滕頭村委會裡的那個美國郊區別墅群大沙盤，就知道很多事情已經無法挽回了，另一種滕頭館就已在我眼前出現。當我們在描述這個地區傳統住宅的形制與觀法時，並不是為了去解釋它，而是試圖從其中以碎片的方式——就像回憶，沒有歷史，有些破碎模糊——來控制住它的真實，觸摸到它的質感，構造出一種新的東西來。而它的出現，往往是突然的。

滕頭館應該是一種新鄉村模式中的一個「構造單位」。按世博會地塊的尺寸，二十米長，五十米寬，高度二十米以下？不需要，按三層最高的社會論理，十三米就足夠了。每棟以長向牆為界，或共用，或間隔一兩米，土地是高度集約的。每棟三層，底層為家庭工廠、商鋪、倉庫等，上兩層為連串院落。住三代，平均約四戶，十餘人。最大限度

地進行生態種植，植被覆蓋百分之五十以上的建築屋面，也可以發展出一系列變體，如學校、辦公樓、醫院、旅館、飯館、博物館等，有可能涵蓋全部的鄉村建築類型。

不能忘記的是，就建築與種植而言，這一地區的傳統早就達到詩歌的高度，不僅是搞農業生產。這需要一種更深遠的視野。

這只是我心中所想，對寧波市的領導，則說得簡單而直接。我料定在建館場地周圍會是一群誇張建築的競賽，於是我口頭描述了寧波滕頭館的大體意向：形體方正，簡單平靜，震撼人的東西將隱在建築的內部。在一堆喧鬧的建築中，最平靜的那一幢才最讓人無法忽略。

偶然的

人有了視野，有些東西就會看見。如明代陳洪綬的這張《五泄山圖》（圖三十二），翻到它是偶然的，但它就像我所期待的突然出現，具備了我所觀想的全部語言要素。從這張圖上，我直接看見了寧波滕頭館，或者說，我看到了這一地區鄉村建築新的可能性。由樹木構成的門洞，洞上大樹參天。更幾何化的語言，出現在洞後樹上的山巒。這是一張典型的世界觀繪畫，而且非常具有建築性（圖三十三）。這張二維的畫紙如同在人類社會與自然之間的一個剖面，完全超越了具體的歷史時間與事件。作為明代少有的擅畫人物的畫家，陳洪綬只在樹洞裡畫了一從細節也能看出這層意思，

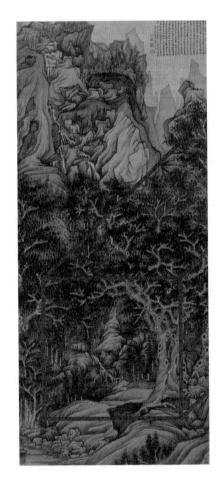

剖面的視野
——滕頭案例館

圖三十二（左）
〈五泄山圖〉
（明代）陳洪綬
圖三十三（右）
一張典型的世界觀繪畫

126

個文士，他根本不看畫外。

濃蔭蔽日

一座建築，要想動筆，需要先找到它的語言，它的腔調，一種控制其內部所有事物的氛圍。在我的意識裡，這一次，就是「濃蔭蔽日」四字。

水／聲

濃蔭在風中有聲，其下必要有水。「泉眼無聲惜細流，樹陰照水愛晴柔。」楊萬里的這句詩經常出現在我心裡，它是那種能穿越時間的詩句，能粉碎心中所有堅硬冰涼的東西。這樣的水必不大，且很淺，它沒有說出的字是影子。碎影隨風而輕動，需要大片簡單的牆，反向抑制著建築的形體。

只有剖面

建築是一個由簡單的長方形圍合的空腔。兩側長向牆不須開窗，短向兩端為洞。兩層，下屋上園，人從地面沿小道蜿蜒而上，又似上層層高臺。建築高約十三米，樹種於屋面上，約高十米。人行其中，視角是水平加略微的仰視，感覺身體被包裹著。

如此觀想，方法幾乎是自動產生的。一張俯瞰的軸測草圖隨手畫出（圖三十四）。

圖很小，我習慣用 A3 複印紙起稿，方便。俯瞰的圖作為剖面，其內包含細密的構造，但如此小的圖，觀想的是一片連綿的

建築，假定是一千米見方。而視角是水平加略微仰視的剖面，在建築的短向兩端已作推

敲，它的尺度是一比一的，已在考慮濃蔭下的碎影。我會在這種小草圖上標出數字，標明

建築被分層切分的次數和實際尺寸。仔細體會陳洪綬的〈五泄山圖〉，樹洞隱含的扭曲

變化。建築被分層切分的次數又約略和四戶居者的區域劃分有關，每戶兩段，一院一屋

相隔，就是八段。也與虛實節奏有關，有長短主次。考慮到從一層到二層的步行，底層

展館的屋面高度至少在七米以上，我還想讓輪椅能方便地上去，小道就全是坡道，寬度

一‧五米，每段切分至少包括一個來回，就是三米，算上欄杆，就是三‧三米，正合一

間房的尺寸，也正合一棵大樹移栽時根系土球的大小，它就成為最小的分段切分模數。

次序，實質性地決定著我們是否在思想建築。

視野改變，畫法就應該改變。在我看來，看似無思想的平、立、剖畫法，以及畫的

我決定直接從剖面畫起，如果端面也算剖面，就要畫九個剖面。在一千米見方和一

比一的兩種尺度之間來回尋思，從南面正著走進去，從北面反著走出來，最終在 A3 複

印紙上畫了十二個剖面。決定性的語言在於，每一剖，既是剖面，也是剖立面，三至四

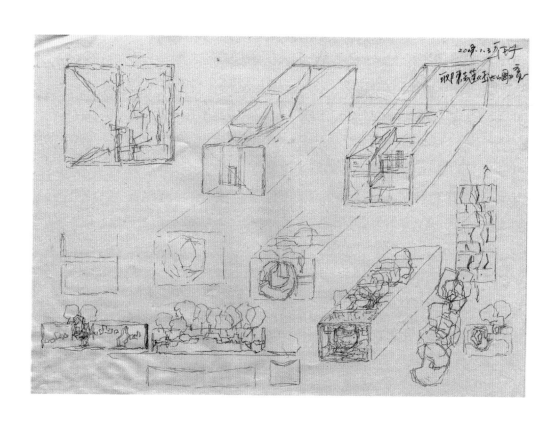

米深度的空間，用大的俯瞰軸測或透視都難以把握一比一的尺度，我就又畫了十一個分段剖軸測，也在 Ａ３ 複印紙上，關鍵在於系列性的意識。

採用這種畫法就必須直接面對結構，斷面都是三開間，邊跨三·三米，是最小房間的尺寸，也是大樹移栽時根系土球的最小移栽尺寸，中間大跨。直接面對的還有水的流動，從屋面到地面，水流會形成一根連續流動的線。二層中間有一處大庭院，我設想用作雨水收集，形成一個淺水源，在坡道邊有一百毫米寬五十毫米深的淺槽，水無聲流下，但這會導致大量的屋面防水處理。由於工期太短，最終除了地面的水池，上部的設想都沒有實現。

我沒有畫平面，而是讓研究生直接按剖面在電腦上建模，最後導出平面。

物料

在中國傳統的建築中，物料選擇是第一位的。「材料」一詞不准確，因為物有「物性」，它是活的。當初做寧波博物館時，反對用瓦片的人很多，有的甚至跟我拍桌子。我的回應很簡單，如抓中藥，多加了一味，用竹模板直接做建築內襯，配伍一變，意思就變，就有外重內輕的分別（圖三十五）。

這次寧波的領導要求我必須用瓦片舊磚和竹模混凝土做。

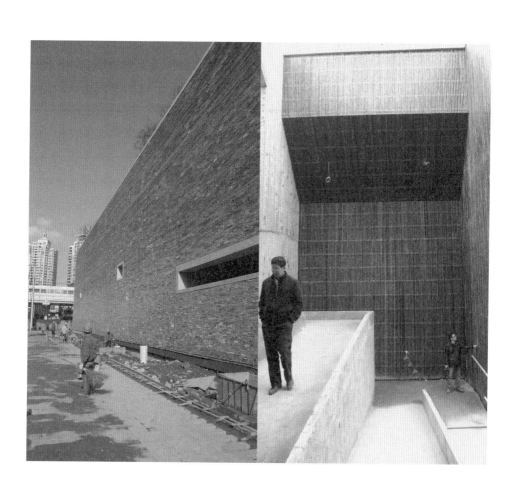

如此重視物料，也許會被人說是「戀物癖」，我想與之相對的應該是「概念癖」。但概念是空洞的，物料則是實在的。歷史在我眼裡不是人物事件史，而是關於物料的視野史。我一直在追求一種不依賴概念的建築。這種對物料的體會讓我想起羅蘭‧巴特聽了一位烏克蘭歌唱家的演唱後的描述：「那是從他臟腑深處發出的聲音的顆粒。」

工匠

施工前，我們對世博局提了個要求：所有涉及瓦片舊磚、竹模混凝土、竹模板部分，大建築公司肯定不會做，要留一個口子，恐怕只有我在寧波的工匠徒弟會做。世博局答應了。結果如我所料，而且他們做得又好又快。滕頭館定案在二〇〇九年五月，是最佳實踐區裡最晚開工的，卻是第一個建成的（圖三十六）。這支隊伍從二〇〇三年開始，隨我做傳統工藝的現代結合試驗，歷經五散房、寧波博物館，他們的意識與工藝都已成熟。這是第一次，我不用上工地了，我的合夥人與助手去了幾次，徒弟在電話裡對我說：

「師父放心，我知道怎麼做。」

我的一位非洲建築師朋友在布吉納法索，用土磚蓋學校，幹得很棒。有次我們聊起工匠，他說只能跟著，否則就出錯。我告訴他我徒弟說的話，他聽了兩眼放光，說那是他的夢想。

圖三十六
滕頭館內部（組圖）

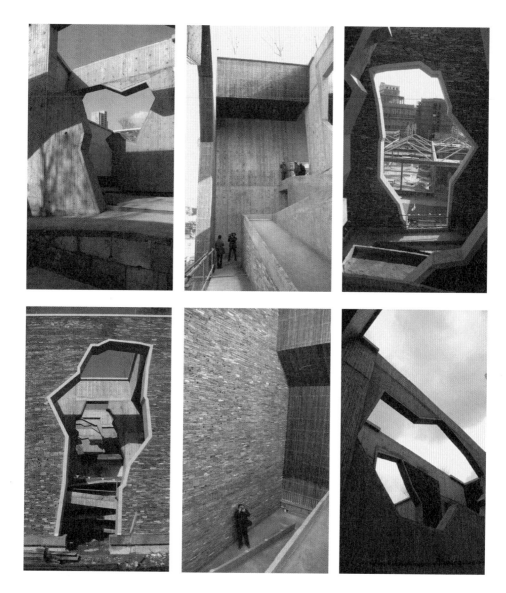

## 沒有歷史的回憶與回憶的復活

在建築將竣工時，我指導研究生用那十一個剖軸測草圖按一千米的視野重組了一張圖。背景是北宋李公麟〈山莊圖〉的前兩張，那圖原本是八張一套的長卷。李公麟以筆法細密著名，但這裡細密並不只是畫得細的意思，更指一種身心相合的視野。我選的兩張，前者遠望，一千米；後者近觀，一比一。我也稱前者外觀，後者內觀。但仔細看裡面的人物，完全是相同尺度，一比一的，意味著兩種觀法可同時呈現，即為觀想。

用那十一個剖軸測草圖重組的圖，再用剖面控制整體，我試圖透過滕頭描繪一種新鄉村的全景，其中含有捍衛生活世界差異性的細密構造。它在問一個問題：回憶已經無法憑藉歷史，回憶還有可能復活嗎？《世說新語》載，王戎為官後，有儀仗，乘如木亭的小轎。一日過當年和阮籍、嵇康酣飲的酒家，遠望，沒有進去。嘆息道：今日視此雖近，邈若山河。

為了一種
曾經被貶抑的
世界的呈現

暑假裡，王欣約我見面。我和王欣是一種什麼關係呢？說我是一所建築學院的院長，他是學院的一個老師肯定是最沒有意義的說法。我們的關係很特殊嗎？表面上看，正好相反，我們實際上很少見面，在學院裡見到總是偶遇，在學院外幾乎不見面。但說我們關係一般肯定也不對，因為我一直知道王欣在做什麼，他始終在我的視野裡，而王欣也始終關注著我在做什麼、說什麼，甚至是特別留心。我常說，道不可以亂傳，碰到沒有根底的人，向他傳道就等於害他。對王欣說話我總是放心的，甚至有點興奮，因為我知道那輕輕的一句話說不定就會導致什麼有意思的事情發生，就會延伸出某種機智的見解，某種教學裡的新實驗。可以說，有些話我是故意說給他聽的，但即使這樣，他說很多內容的欣，他拿著一本厚厚的樣書，說是給我交作業，我仍然覺得出乎意外，當我見到王緣起都和我有關，看來的確如此，書的名字「如畫觀法」就肯定出自我的某次言傳。不過我必須承認他的勤奮，就像是我向遠方指出一條道路，一群人看，只有王欣毫不遲疑地去走，而且走得那麼遠。那個在遠方的名叫中國的建築世界，真正在乎的人其實很少，而且它所代表的價值觀在過去一個世紀裡一直被國人自我貶抑，走那條路，甚至會被主流建築學認為是古怪的，自娛自樂的。

九年前（二〇〇七年），我在蘇州的園子裡第一次邀請他到杭州執教，由於各種原因直到二〇一一年他才舉家南遷，於是我鄭重地把二年級建築設計基礎教學的主講教鞭傳給了他。這門課之前的主講是我，課程的名字叫做「興造的開端」。我用「興造」一詞取代「設計」，典出童寯先生的《江南園林志》（圖三十七）。「興造」一詞也意味著，

圖三十七
《江南園林志》封面
作者：童寯
出版社：中國建築工業出版社
出版年：一九八四

為了一種
曾經被貶抑的世
界的呈現

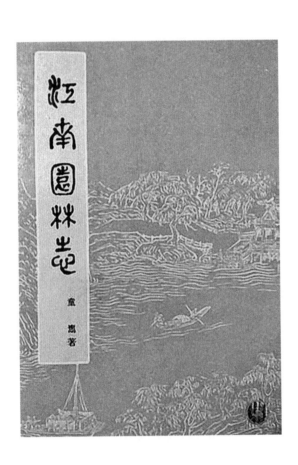

它所指向的建築活動總是開始於某種或某時某地的純粹興趣，它有方法但肯定沒有所謂體系。就像包浩斯對現代建築學最重要的貢獻就是特殊的基礎教學，那是以一連串歧義紛紜的教學實驗為標誌的。王欣也完全認同我的主張，如果有一種當代中國的本土建築學存在，首先就需要有一種歸屬於中國特殊的哲學思想的建築基礎教學的存在。而這種哲學在中國近代已經被貶抑了一個世紀之久，甚至已經被基本忘記了。

不過我之所以看重王欣，最要緊的並不是他有多少思考是受我影響，而是他總是鍥而不捨地深鑽，總是多少可以做到和我不同。某種程度上，我可能比他更理想主義，或者說更放任學生，我總是試圖讓學生體會什麼是自然的生發，而王欣則更像是把整個一個班的學生作業當作一個作品在做，儘管多樣性呈現的意圖也是明顯的，但老師對學生作業的介入更加明顯。這種方式有點像用《芥子園畫傳》授課，只是課徒稿是王欣自己編的。

如果把我和王欣的學術交流關係說得清楚一點，而且是以興之所至的方式說，可能用記錄的方式更合適，以下就是一些有關的思緒與事件的紀錄，它們沒有什麼邏輯關係，只在此時從我腦海中出現的先後為次序，就用阿拉伯數字編號：

1. 如畫觀法，王欣認為這個意思最早是受我啟發，我則覺得我是受我自己的作品啟發。二〇〇八年，我寫了〈自然形態的敘事與幾何〉一文，其中提到寧波博物館的南立

面和宋代畫家李唐的〈萬壑松風圖〉的關係。重點是談對北宋大觀畫法的領悟。當然，

設計是二〇〇五年底定稿的，我至今記得那種自覺意識產生之時的身體震顫，那個南立

面首先是絕對二維的，就像是一個自然連綿物體上的一個切面，如果你仔細觀察，就會

發現混凝土側牆和南面的瓦片牆的銜接是剖面化的。這種做法有點愣，但卻直接建立了

和二維畫面的關係，一種現象學式的關係，之後，沒有任何過渡，直接轉向一種曲折的

深度空間，所謂空間，是你意識到有什麼重要事物被包含在內，但恰恰是那個事物被有

意識地抽離了的，只留下某種暗示，某種存在的可能性。設計和文章時間相差很久，只

是到寫下那些文字的時刻，我才意識到這對我已經是一種清晰的設計方法。簡單地說，

如山水繪畫本身所示的方式去觀看空間，並記錄下一系列相對空間的位置，建築物將如

此生發形成。於是觀法同時也是設計方法。這種「建築如畫」的傳統不僅中國有，英國

或許是受到中國的影響，從十七世紀開始也盛行這種觀念，一種今天看來甚至有些古板

的觀念：建築一定要做得如風景畫中一般。當然，今天看來，這種要求過於優雅而不切

實際，儘管這只是一個關於立面和周遭環境控制的版本，在中國山水畫家看來，一定認

為只是個淺的初級版本，因為「如畫觀法」所走進的，不是一個簡單的立面和環境，

而是一種生活世界的境遇模型。當我說「模型」這個詞時，是說其內在關聯，但不是一

個抽象概念，而是帶著它所有的尺度、質感和身體能感知的物質性，王欣謙虛地說受我

啟發，但我不敢確定的是，「模型」一詞在他那裡是什麼含義，或者說，是否具備從模

型返回生活世界的路徑與能力。

2.「它讓你進去」，我在二〇〇〇年前後的文章裡寫下這句話，如何觀園，如何觀山水畫，尤其是宋畫，如何討論我的建築經驗，這都是關鍵的一句話。換句話說，當我說園林的方法意味著建築是一種只有進去才能真正體會的經驗，一層又一層的經驗，沒有高潮，沒有開始和結束，我說的就是這個意思，因此，外觀是次要的，甚至造型也是次要的。以王欣所帶學生作業的內部複雜性而言，我的這句話肯定影響了他，但我想他或許仍然過於關注造型了。這種認識需要時間。

3.「如畫觀法」如果作為一種設計方法，它的一個核心要素就是「視線」，我最早關注建築中的視線關係是在一九八五年的皖南鄉村旅行中，總覺得無法找到一種畫法可以描繪我對那種空間密度的體會，或稱之為被空間籠罩，在空間之中的那種意識，我在一週無法畫出一張速寫之後，突然發現立體派的畫法或許可以幫助建立這種理解，於是就畫了一批畢卡索式的變形速寫。但是把在空間中的感受和在空間四周的徘徊建立起一種關係，則是在一九八六年，我通過閱讀霍格里耶的小說《嫉妒》而被喚醒。在那篇小說裡，自始至終沒有人出現，只讓讀者聽到有汽車經過，停下，一會兒又開走的聲音。讀者意識到陽光在屋子裡移動，最終讓你突然意識到是有一個人嫉妒的目光透過百葉窗在向內窺視。在無人出場的情況下，這篇小說成功建立起一種現場的精神氣氛，我突然意識到這是一種不同的建築學意識，這種視線的後面沒有所謂深度敘事，只有一種事件敘事，我當時還沒有意識到這種感覺和觀看山水畫和遊園的經驗如此相似，那種意識的形成要等到一九九七年我開始閱讀童寯先生的《東南園墅》之後。

在王欣的文字與空間圖像裡，我們同樣可以看到這種視線的作用，例如在那個和曹操、呂布、貂蟬、一張四柱床與一個月門間的視線與空間的關係，但王欣的視點的特殊性始終在於他對民居木雕構件上深雕敘事手法的迷戀，那是一個被故意壓扁的空間，由於所有故事都同時呈現，就等於幾乎沒有故事，關注的重點在於明知道沒有懸念，但是特殊的空間扭曲轉折仍然讓你覺得趣味橫生。我曾經討論過一種反紀念性，反所有正統建築學的小品建築學的可能性，王欣如果一直堅持這樣實驗下去，一種特別和明清味道有關的小品建築學似乎是可能的。

4.這種木雕或筆筒作為一種空間範型的憑藉物固然非常有趣，但王欣的語言提取完全是抽象的。這和我的做法有本質的不同，對我來說，材料永遠是第一位的考慮。從王欣所帶學生作業看，可以說把童寯先生關於沒有花草樹木只要建築有足夠的曲折密度仍然可以稱之園林的洞見演繹到了極致，而木雕筆筒作為直接參照物使得空間切割和構件密度更加密集，但白色模型使我們只能猜測其材料可能是混凝土，或者磚砌刷白。這種做法作為二年級教學的階段做法可以權宜，作為一種實際的建築做法顯然是過度形式化的。不過，在中國建築界嚴重缺乏內生形式的狀況下，任何這樣的形式探索都需要，像王欣這樣鍥而不捨的探索就更需要。

5.建築形式過度模型化，顯得有骨骼沒血肉並不僅僅和材料意識有關，也和空間的

距離意識有關。我曾經把明謝時臣的那張〈仿黃鶴山樵山水圖〉作為象山校園內的新作「瓦山」的思考原型進行分析，特別強調其中部描繪的差異性事物的密度作為一種世界觀的力量。王欣也在文章中分析了這張畫，也特別分析了這部分，有意思的是，他認為這部分直接可以看作園林的內景。他的敏銳使他看到了一個側面的真相，那部分是「人力」（見〈洛陽名園記〉）的結果，但我從不滿足於這種還原性的視角。在我看來，至少有幾點更有意思：

①那個屋子極度簡潔，那個人被茂密的自然事物所包圍；②如果是沈周先生，那個時刻就是半夜，極度安靜；③整張畫是山外觀山，是遠觀，中部是山內觀山，是近觀平視，很近的距離，下端就是俯瞰，或者說，不同距離的觀看與經驗都可以壓縮在很小範圍內實現，或者說，觀山水畫絕不僅限於三遠法，與其對應，還有仰視，低平視，俯瞰三種高下變化，還有內外進出的開闔關係，還有籠罩其中，幾乎無法表述的感受，早晚，四時，陰晴，有人、沒人、人多、人少，等等。對建築來說，這種做法就太有用了。遠看如果只是形式，近看就必須有血肉、毛髮質感。當然，對建築的這種體會，是一種逐漸形成的經驗，它需要時間的滋養。

王欣在他書裡的第一篇文章裡寫到那句詩，「側坐莓苔草映身」，我至今記得那個時刻，他走進我的工作室，那張寫著詩句的紙條，我兒子寫的，筆跡稚拙，就在桌上等著他。他的到來我等了很久，也特別高興，因為二年級終於有人可以主講了，我可以把

精力轉移到其他年級去。一種中國式的建築基本語言教學，就只能這樣一個一個年級地去做，急也沒用。

● 本文為王欣《如畫觀法》一書序言。

為了一種曾經被貶抑的世界的呈現

走入樹石的
世界

每年的春季，處在中國美術學院象山校園的建築藝術學院都會迎來一年一度的「樹石論壇」，從二〇〇七年四月學院建立開始，至今已經是第九屆。作為一個建築學院最重要的學術論壇，名字裡沒有「建築」一詞，而是用了「樹石」兩字。反映的就是一個基本的學術取向，在這個學院所討論的那一種當代中國的本土建築學裡，「樹石」是比「建築」更重要的事物。這個名字是我取的，「樹石」一詞是出自中國山水繪畫的術語，山水畫的學習基礎就是畫「樹石小景」，基本上是兩三棵樹，四五塊石頭，些許小雜樹和草本植物的組合，通過對這種事物的描繪學習，你開始體會一個特殊世界的情態和語詞。這個名字獲得了學院教師的廣泛認同和喜愛，我想大家不僅意識到這個詞指向的是和主流建築學不同的方向，還意味著有著基本區別的價值觀，也本能地覺得這是一個不僵硬的、有觸感的詞。

在中國建築的範疇裡，「樹石」一詞又肯定和園林有直接的關係，特別是通過山水繪畫的轉譯。儘管在過去二十年的中國建築學史中，「園林」（圖三十八）從一種被先鋒建築師厭倦的對象變成一種被過度借用的對象，這是我始料未及的。當我用我所知道的一切當代語言去瓦解了關於園林的固有意識時，這種意識使得園林重新獲得了一種當代語境，並獲得一種瓦解固有主流建築學的價值觀與方法論力量：在一九九九年世界建築師大會的中國建築展上，我明確提出了「園林的方法」，在這種方法的視野下，作為那種紀念性物體的建築學觀念被拋棄了，它將被一種更重視場所和氣氛的建築學所替代；作為那種有著意義等級秩序的建築語言被拋棄了，它將被一種在某種漫無目的、

圖三十八
拙政園（局部）

走入樹石的
世界

興趣盎然、歧路斜出的身體運動所導致的無意義等級的建築語言所替代；這種新的建築語言呈現出細小顆粒般的狀態，某種事物本身的幾乎純物質的狀態，它的唯一明確的組合原則就是對陳腐意義的迴避。

這是在另一種建築學的觀念下對建築語言本身的返回，所有那些借用園林說事的方式恐怕都沒有理解這個基本點。

但我畢竟沒有直接把論壇取名為，比如「造園論壇」，因為園林實際上是最容易生產陳腐意義的中國建築陷阱之一。我更喜歡「樹石」這個詞，對建築學來說，它更間接，固定的建築意義還在生成之中；對事物來說，它更直接。對嚴重缺乏思想力、想像力的中國建築學界來說，這兩種警覺都需要。

「樹石」一詞也和《芥子園畫傳》有關。讓我感興趣的是，如果認同童寯先生的判斷，園林甚至連學院建築學意義上的總圖都不應該有，那麼這種散漫的建築活動可以傳授嗎？作為建築師可以不管這個，作為搞建築教育的人就必須思考這個。從二〇〇五年起，我開始思考是否可以參照《芥子園畫傳》的教法來開啟一門建築基礎課程的問題。因為山水畫是一種非常哲學化的繪畫，認為山水畫根本不可教是中國山水畫論中的主流觀念。所以當《芥子園畫傳》在清初出版時，很多文人畫家把此書作為譏諷對象，迫使像李漁這樣的人為其寫序辯護。有意思的是，《芥子園畫傳》所建立的那種以局部場景，如「樹

石小景」為單位的模組化教學法在造園的學習中應該非常有效，這也意味著，造園的語言若要有所革命，就應該從這種局部場景語言的革命開始。而我沒有想到的是，今天美術學院山水畫科並不教局部小景，其基本課程設定是學生在入學前已經會畫局部小景了，這實際上意味著直接放棄了基礎教學。更加荒誕的是，學山水的學生進入美術學院先學的居然是炭筆素描。

將造園作為另一種建築學，一種特別和中國哲學的基本觀念有關的新的建築學的基本觀念，我在一九九九至二〇〇〇年連續寫了四篇文章來探討這種可能性。〈設計的開始〉是從為一個朋友在一座標準商業寫字樓內改造一個藝術家工作室開始的，這就透露出一些基本立場和資訊：這種造園建築師對業主是誰非常在乎；這種建築學的基本空間觀念是嵌套或植入的世界，它對現實有明確的立場與針對性；借用羅蘭・巴特的一段話，我表述了這種建築學的價值觀與方法論，一種混合的表達，也可以作為理論與作品的共同評判標準：我從中認出一個沒有來源的複製品，一個沒有原因的事件，一個沒有主體的回憶，一種沒有憑藉物的語言。這些觀念只能靠面對具體事物的「去做」而直接顯現。在〈造園記〉一文中，看似漫不經心的幾條思路，我都沒想到會有那麼多後續的聲音，甚至連「記」這種文章體裁也在建築學寫作中復活了：對童寯先生《東南園墅》一書的開啟性討論，小世界，誑人的，具體的生活世界，避囂場所，反常的習慣，不合情理的習俗，些許輕率與荒制，一種寬縱而非強制的領域，等等；沒有花草樹木，僅只房屋也可以構成園林；試著做一個李漁；借波赫士的〈小徑分岔的花園〉一文，把園林

重新闡釋為一種當代中國的思想模型：我把我曲徑分岔的花園留給多種（而不是全部）未來。這就是為什麼，當二〇〇七年建築藝術學院成立的時候，我堅持把學院的學術方向表述為「重建一種當代中國的本土建築學」。而不是「重建當代中國的本土建築學」。有人批評我不夠大氣，我想這不是大氣與否的問題，在思想立場上，兩種表述是根本不同的。

同期發表的第三篇文章〈八間不能住的房子〉，重點探討了面對時代的宏大敘事，「小品」作為一種建築學觀念的價值與意義。或者說，是對「小品建築學」的價值重估。

它給出一種啟示：如果說造園只是一種小品類型的建築活動，但堅持只做小品，選擇做什麼、拒絕做什麼，就是一種自覺的立場，昭示了一種自覺的世界觀與生活態度。而「小品」一詞的另一層意思則是把器物，生活中細碎的小物件再次帶入建築學的視野，並且擊碎了大建築與小物件之間的意義等級，重構了一個水平的意義世界。作為這一系列表述的最後一篇，〈時間停滯的城市〉一文是我博士論文的節選，今天看來，它包含著若干一直影響至今的討論線索：對李維史陀結構主義人類學思想的再討論，特別是那種基於語言學模型的深層結構的運作機制的討論，以及那種從局部開始去構造語言結構的討論；借助傅柯在《詞與物》中對波赫士杜撰的中國百科全書中的事物分類法的討論，試圖勾畫出一種新的建築類型學，關於「異托邦」的建築類型學，而很顯然，園林是一種特別合適的「異托邦」模本；以上述觀念為指引的中國村落的類型與語義的整體描述。

上述的學術線索，在「樹石論壇」近十年的活動中一直是熱點話題，如果說我對論壇的後來發展有什麼理論貢獻，我想主要在三點：重估和重述了山水畫的觀畫之法，並把它引申為園林的觀法，同時也是新建築的構建之法；對自然形態的敘事與幾何的討論，不再把園林只看作一種形式系統；從自然材料和自然建造的角度重塑這種建築學的基礎觀念和感覺。

作為「樹石論壇」的發起者和命名者，在九屆論壇之後回顧一下它的緣起是有必要的，這個有著「異托邦」氣息的論壇，帶著些許園林中文人活動的影子，多少有點散漫，很少有強制的要求，就這樣一年一年，一點一點生發出來，甚至從來沒有出過正式的出版物，總是覺得還不成熟。

我們的思緒越來越廣闊。

我們仍然喜歡園林，但「樹石」一詞本來就意味著一個更加開放的世界。

語言

在轉塘這座已經完全瓦解的城市近郊城鎮中，新校園重建起一個具有歸屬感的中心場所，接續了地方建造傳統。從每座建築之中或之間望去，象山已脫胎換骨。某種意義上，新校園竣工之日，才是象山這座山的誕生之時。

——中國美術學院象山校區
——我們從中認出——寧波美術館設計
——中山路：一條路的復興與一座城的復興

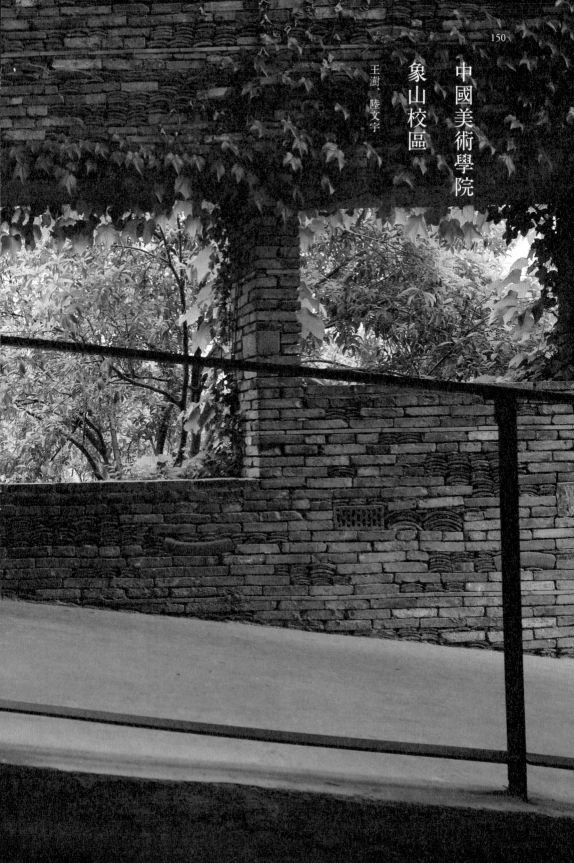

中國美術學院
象山校區

王澍、陸文宇

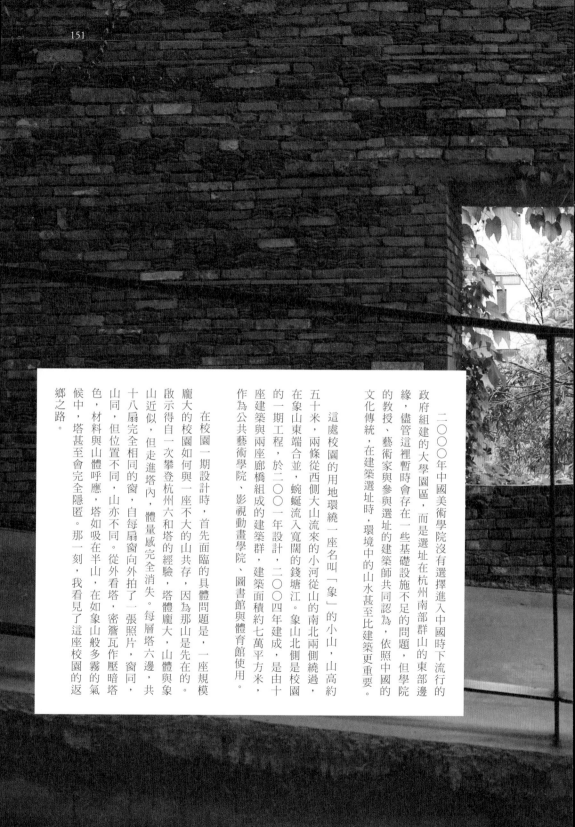

二〇〇〇年中國美術學院沒有選擇進入中國時下流行的政府組建的大學園區，而是選址在杭州南部群山的東部邊緣，儘管這裡暫時會存在一些基礎設施不足的問題，但學院的教授、藝術家與參與選址的建築師共同認為，依照中國的文化傳統，在建築選址時，環境中的山水甚至比建築更重要。

這處校園的用地環繞一座名叫「象」的小山，山高約五十米，兩條從西側大山流來的小河從山的南北兩側繞過，在象山東端合並，蜿蜒流入寬闊的錢塘江。象山北側是校園的一期工程，於二〇〇一年設計，二〇〇四年建成，是由十座建築與兩座廊橋組成的建築群，建築面積約七萬平方米，作為公共藝術學院、影視動畫學院、圖書館與體育館使用。

在校園一期設計時，首先面臨的具體問題是，一座規模龐大的校園如何與一座不大的山共存，因為那山是先在的。啟示得自一次攀登杭州六和塔的經驗，塔體龐大，山體與象山近似，但走進塔內，體量感完全消失。每層塔六邊，共十八扇完全相同的窗，自每扇窗向外拍了一張照片，窗同山同，但位置不同，山亦不同。從外看塔，密簷瓦作壓暗塔色，材料與山體呼應，塔如吸在半山，在如象山般多霧的氣候中，塔甚至會完全隱匿。那一刻，我看見了這座校園的返鄉之路。

回望傳統中國書院，校園建築最終落實為一種「大合院」的母題聚落，一座消瘦的玻璃塔被放在精心選擇的位置，形成「面山而營」的「塔院式」格局。實際上，傳統單純的合院能夠適應繁多的功能類型，這裡嘗試的是一種與合院有關的自由類型學，合院因山、陽光和人的意向而殘缺，它確定的不僅是平面格局、空間造型，比這更重要的是差異性共存的場所創建。差異性在這裡被精微分辨，兩座院落可能完全相同，不同只在於平面角度、山的位置、相鄰建築和室外場所的細微差別。殘缺的合院中，建築占一半，自然占另一半，建築群敏感地隨山體扭轉、斷裂，兼顧著可變性和整體性。傳統中國山水繪畫的「三遠」法透視學和肇始於西方文藝復興的一點透視學被糅合，平坦場地被改造為典型的中國江南丘陵地貌，用以控制和消解巨大面積所導致的巨大體量。建築被壓低，水平的瓦作密簷再次強化了建築群的水平趨勢，與山體比較，成為一種平行建造。傳統造園術中「大」與「小」之間的辯證尺度被自覺轉化，超尺度的門和與人等高的門的突然並置，如范寬山水立軸的超尺度的門和真山相疊，一系列類似做法瓦解了關於建築尺度的固定觀念，也使一群簡單建築具有了複雜的玄思意味。有作坊的建築底層全為作坊，均外做乾砌石作，做法同當地龍井茶園石坎，使建築具有一種自土地中生長出來的特徵。四層高的杉木板材原色立面三

面圍合著向山的三合院落，關閉時具有令人震撼的單純性，打開時具有輕快的多樣性，風鉤和插銷均由鎮上鐵匠親手鍛造。從一種本土人文意識出發，以扎根於土地為選材原則；以選材推論結構與構造；以「仍在當地廣泛使用，對自然環境長期影響小，且正在被大規模專業設計和施工方式所拋棄」為民間手工建造材料和做法的選用標準；以將民間做法和專業施工有效結合並能大規模推廣為研究目標；以看似基本不變的簡單形制適應大規模建築的快速建造。不是讓設計決定，而是讓設計追隨因大量手工建造所導致的全建造過程的修改變更，聯繫單因此變得異常重要，設計因此超越個人創作和工程師的專業控制而演變成一種以手工建造為核心的集體勞作。超過三百萬片不同年代的舊磚瓦被從浙江全省的拆房現場收集到象山，這些可能被作為垃圾拋棄的東西在這裡被循環利用，並有效控制了造價，這體現一種不同的中國建築營造觀。

當工程臨近尾聲，環境開始成形。山邊原有的溪流、土壩、魚塘均被原狀保留，只做簡單修整，清淤產生的泥土用於建築邊的人工覆土，溪塘邊的蘆葦被復種，越來越多的周邊居民進來散步遊覽。在轉塘這座已經完全瓦解的城市近郊城鎮中，新校園重建起一個具有歸屬感的中心場所，接續了地方建造傳統。從每座建築之中或之

間望去，象山已脫胎換骨。某種意義上，新校園竣工之日，才是象山這座山的誕生之時。

象山南側的校園二期工程於二〇〇四年設計，二〇〇七年建成，由十座大型建築與兩座小建築組成，建築面積近八萬平方米，包括建築藝術學院、設計藝術學院、實驗加工中心、美術館、體育館、學生宿舍和食堂。新的校園建築被建築師全部布置在地塊的外邊界，與山體的延伸方向相同，形成法規所允許的最高密度，因而與這一地區的傳統城市平面更加相似。在建築與山體之間，留出大片空地，保留了原有的農地、河流與芋頭魚塘。總平面上每棟建築都自然擺動，與中國的書法相似，體現出建築對象山的擺動起伏的敏感反應。實際上，建築師熟習書法，整個校園的建築擺放是在反覆思考之後，幾乎於瞬間決定的，如同書法，這個過程不能有任何中斷，才能做到與象山的自然狀態最大可能地相符。這裡的每個建築都如同一個中國字，它們都呈現出面對山的方向性，而字與字之間的空白同樣重要，是在暫時中斷時一次又一次回望那座山的位置。

如果「自然」是一端，建築師思考的另一端就是「城市」。在校園裡，建築以法規所允許的最高密度布置，高度主要在三四層之間，

似乎是偶然的平面位置，突然轉折，空間在大與小、開放與靜謐上的突然變化，使一個建築有兩個完全不同的立面，形成一系列似乎在等待某種事件突發的小場所，似乎有點散漫，甚至沒有一個嚴格的結構，但真正的生活才可能在這裡放鬆地發生。

那些校園建築因此不是孤立地設計出來，而是在「自然」與「城市」之間的思考中顯現出來，在中國的建築傳統中，這樣的建築被稱為「園林」。這個詞無法用英語的「花園」去翻譯，它特指「自然」被置入「城市」，而城市建築因此發生某種質變，呈現為半建築半自然的形態。

這種對「園林」的理解被特別實現於象山南側的校園二期工程中。中國南方的詩意體現為三種基本方式：①以與這裡的自然山水結構融合的疏密去布置總體建築格局；②重整地形，建築與地形的區別被模糊，以地形、水體、植物與建築間隔重複的方式，建築群呈層次為主的狀態，讓人曲折進入；③一系列有詩意的小場所，以書法書寫的節奏，在行進中突然出現，在曲折反覆中再次出現。

這種做法的前提是建築的若干範型的確定。不是建築的範型本

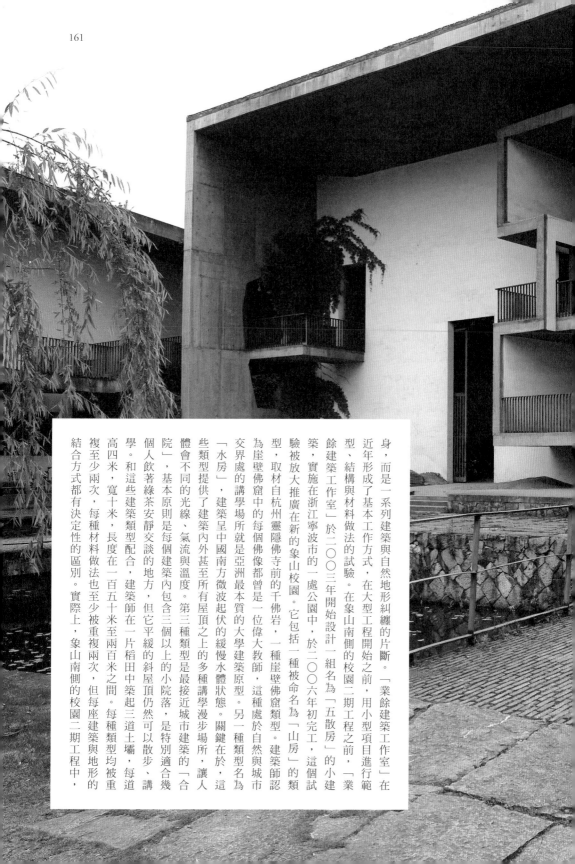

身，而是一系列建築與自然地形糾纏的片斷。「業餘建築工作室」在近年形成了基本工作方式，在大型工程開始之前，用小型項目進行範型、結構與材料做法的試驗。在象山南側的校園二期工程之前，「業餘建築工作室」於二〇〇三年開始設計一組名為「五散房」的小建築，實施在浙江寧波市的一處公園中，於二〇〇六年初完工，這個試驗被放大推廣在新的象山校園。它包括一種被命名為「山房」的類型，取材自杭州靈隱佛寺前的千佛岩，一種崖壁佛窟類型。建築師認為崖壁佛窟中的每個佛像都曾是一位偉大教師，這種處於自然與城市交界處的講學場所就是亞洲最本質的大學建築原型。另一種類型名為「水房」，建築呈中國南方微波起伏的緩慢講學漫步狀態。關鍵在於，這些類型提供了建築內外甚至所有屋頂之上的多種講學漫步場所，讓人體會不同的光線、氣流與溫度。第三種類型是最接近城市建築的「合院」，基本原則是每個建築內包含三個以上的小院落，是特別適合幾個人飲著綠茶安靜交談的地方，但它平緩的斜屋頂仍然可以散步、講學。和這些建築類型配合，建築師在一片稻田中築起三道土壩，每道高四米，寬十米，長度在一百五十米至兩百米之間。每種類型均被重複至少兩次，每種材料做法也至少被重複兩次，但每座建築與地形的結合方式都有決定性的區別。實際上，象山南側的校園二期工程中，

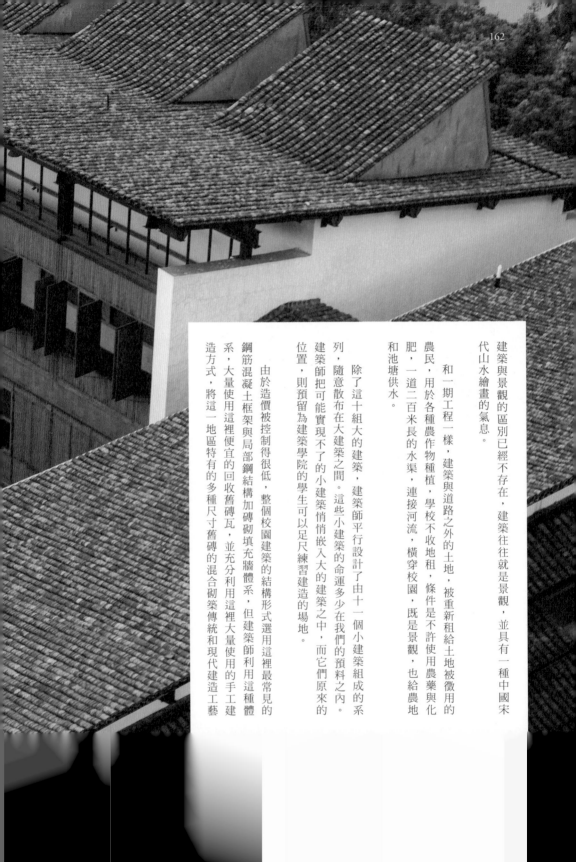

建築與景觀的區別已經不存在，建築往往就是景觀，並具有一種中國宋代山水繪畫的氣息。

和一期工程一樣，建築與道路之外的土地，被重新租給土地被徵用的農民，用於各種農作物種植，學校不收地租，條件是不許使用農藥與化肥，一道二百米長的水渠，連接河流，橫穿校園，既是景觀，也給農地和池塘供水。

除了這十組大的建築，建築師平行設計了由十一個小建築組成的系列，隨意散布在大建築之間。這些小建築的命運多少在我們的預料之內。建築師把可能實現不了的小建築悄悄嵌入大的建築之中，而它們原來的位置，則預留為建築學院的學生可以足尺練習建造的場地。

由於造價被控制得很低，整個校園建築的結構形式選用這裡最常見的鋼筋混凝土框架與局部鋼結構加磚砌填充牆體系，但建築師利用這種體系，大量使用這裡大量使用的手工建造方式，將這一地區便宜的回收舊磚瓦，並充分利用這裡特有的多種尺寸舊磚的混合砌築傳統和現代建造工藝

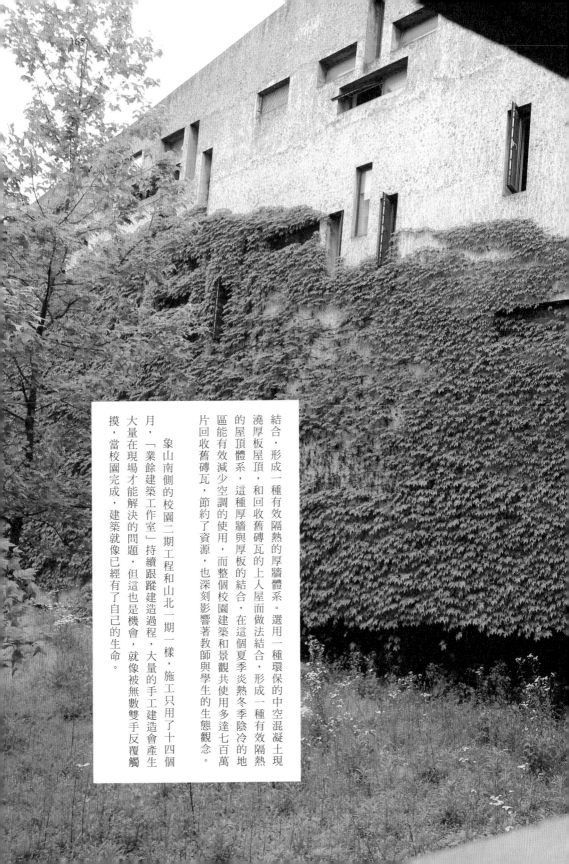

結合，形成一種有效隔熱的厚牆體系。選用一種環保的中空混凝土現澆厚板屋頂，和回收舊磚瓦的上人屋面做法結合，形成一種有效隔熱的屋頂體系，這種厚牆與厚板的結合，在這個夏季炎熱冬季陰冷的地區能有效減少空調的使用，而整個校園建築和景觀共使用多達七百萬片回收舊磚瓦，節約了資源，也深刻影響著教師與學生的生態觀念。

象山南側的校園二期工程和山北一期一樣，施工只用了十四個月，「業餘建築工作室」持續跟蹤建造過程，大量的手工建造會產生大量在現場才能解決的問題，但這也是機會，就像被無數雙手反覆觸摸，當校園完成，建築就像已經有了自己的生命。

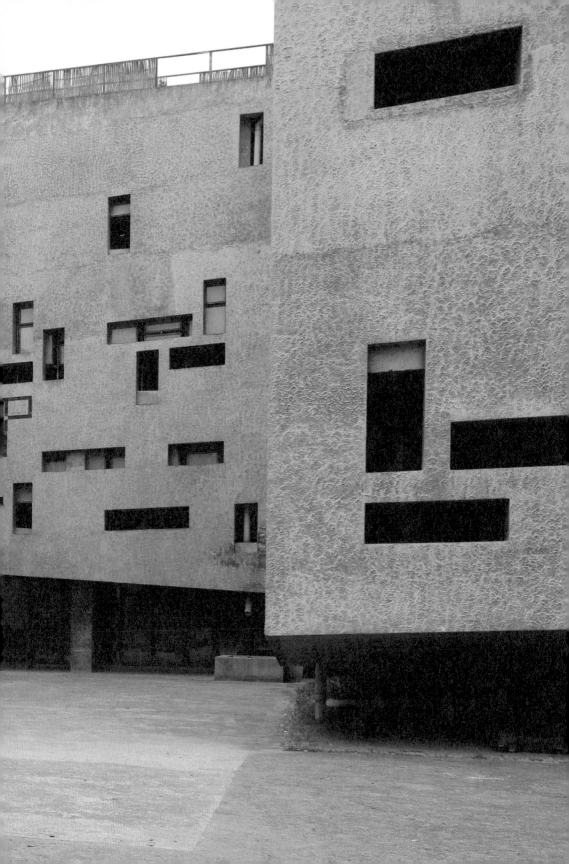

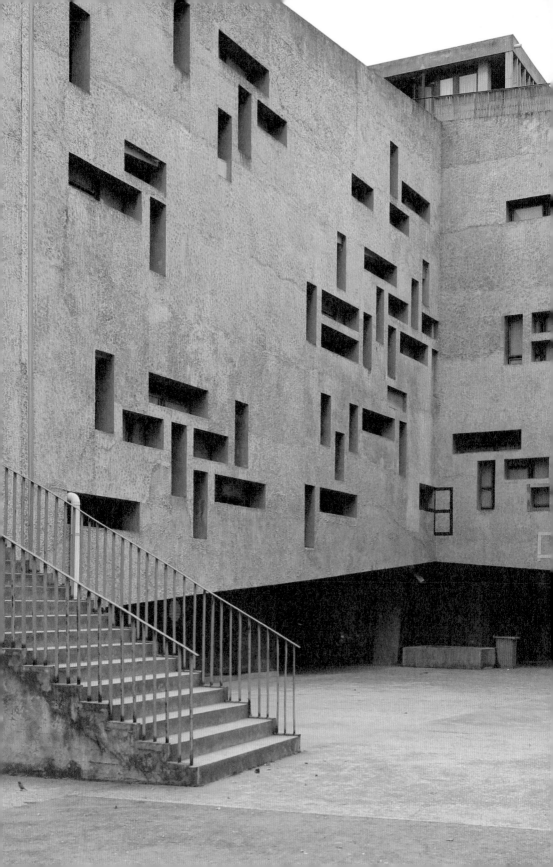

我們從中認出

——寧波美術館設計

當我提起筆，想書寫關於寧波美術館的工作歷程，我突然意識到，我面對的不只是一座不在身邊的美術館，我首先面對的，是幾張空白的紙張。就像我需要重新開始勾畫草圖，我必須為自己重新挖掘建築學。而我無論如何，都無法回到五年以前。於是，我發現我和我所做的美術館都成為了一個謎團，我所能寫下的，只是困惑而已。事實上，困惑，關於存在者的困惑，正是我在每一個我建造的房子中試圖保持的，並試圖讓它們的使用者分享。

從二〇〇一年十月的一天開始，我到寧波美術館的現場多少次了呢？五十次？一百次？記不清了。那座建於二十世紀七〇年代末的航運樓，廢棄已久，但我認為第一次閱讀它的感覺才是真實的感覺。那天在現場的有許江、我等四人。空氣中充滿一種激情與喜悅。那座龐大的房子監視著甬江和站在江邊的我們，不發一語。記得風很大，討論很激烈。這座寧波人曾從此登船啟程前往上海和普陀山的房子勾起大家太多想像的回憶。許江站在生銹的鋼製浮碼頭上用記事本的一張小紙片給當時的市領導親筆寫信，陳述將這座廢棄船運大樓改造為美術館無疑是正確決策，而碼頭上的一切都應原樣保存是如何重要。我站在風裡，而整個人的身

體在變化。那座房子在那裡，實體世界中的一個實體。它的外表只是一套死板符號的組合，但它在那裡等待，等待正確的人來讀它，並由此使場所和事件獲得再生。

忠實於自己最初的感覺是異常重要的。設計這個詞很危險，一個建築師會為顯示自己的工作重要而忍不住在存在之物上加點什麼。設計這個過程同樣危險，太多的建築師陷入技術解決而將最初的感覺完全丟失。那座老航運大樓站在江邊。一百〇四米長，十八米高，簡單的矩形體量。它的內部同樣簡單，一個門廳，兩個登船的混凝土棧橋，兩個高大的候船室，一組附屬辦公室。它已經屬於很多寧波人的記憶，我去的時候快被拆沒了，如此而已。但它已經具備了成為一座好建築的潛力，並不只屬於我。實際上，它堅持了一個簡單的中心原則，但要啟動它，還應該有一些有趣的想像空間才對。更重要的是，它作為一個原初存在者的狀態，吐納著城市與一條江的方向性應被小心地保持。

每一次，我的營造籌劃都是從個人的記憶入手。當然，我需要在記憶中尋找和組織。這種工作取決於我對房子的理解，對房子所處世界的理解，也取決於我對建築的好惡。當討論什麼東西需要保持，也就是在討論什麼東西首先應被排除。對我來說，首先要排除的就是美學，或者說，那些寫在建築理論著作和美學著作中的美學。我對從理論出發，很快又捲入功能與形式的那些人毫無興趣。我感興趣的是特定事件。我想第一次在現場的那些人的激動肯定不是美學上的激動。有意思的是，當一個建築場所已經破敗，甚至被一座城市暫時遺棄，它的更本源的意義就顯露出來。我在那裡就聽到眾人行色匆匆的腳步聲和工廠的喧囂。一個曾經表達某種象徵意義的場所回復了它的本色。很多人經過的地方，乘船的地方似乎蛻變成某種造船的地方。有些零亂，到處堆放著材料，不光鮮但充滿肌肉活動的力量。這就是一座美術館，在中國還沒有真正意義上的美術館，有的多是藝術博物館。兩者的區別在於，藝術博物館陳列經典，那些已經過去的東西，而美術館的藝術發生在當下，發生在藝術活動正在發生的那個時刻。因此，它裡面沒有花崗石和大理石，而與工場相似。實際上，只有正在發生的事情是永生不滅的。一座真正的美術館，它的展廳應該允許現場製作，它的備展面積甚至應該大於展覽面積。

另一件應該警惕的事是歷史。寧波人把這個區域稱為「老

外灘〕，有許多殖民地風格與民居風格混雜的房子，在這裡造美術館，關於歷史的討論就不可避免。這種討論往往集中於樣式，結論通常是風格的整體與一致。事實上，建築師，特別是中國建築師，往往背負過重的歷史壓力。當一位建築師年輕時，往往鬱鬱寡歡，甚至經常憤怒，總是竭盡所能試圖證明自己的設計是跟上現代潮流的。當一位建築師隨著年齡的增長，漸失朝氣，總是試圖證明自己所作所為是在繼承傳統，甚至最猛烈地批判現代性的舉動也只是現代性的一種。而直面一件事物的那種簡單而直接的衝動，當背負過多的歷史時，就困難了。對我來說，我面對的一切都是當下的。我只想讓一個事物在一個世界中如其所是。我已經記不清在多少次會議上用多少次雄辯來陳述自己關於一個好的城市必然是多種時間線索並存混雜的歷史觀，幸運的是，寧波市接受了我的觀點。而對我來說，當面對一個人的自我時，漫長的歷史時間和事件都凝固在第一次在現場的那個時刻。那座城市拋棄的房子如此孤獨。那個時刻我內心所經歷的經驗就是我所說的「文人經驗」，這和讀過多少本書毫不相干。

我熱愛城市中那些匿名建造的房屋。我厭惡那些有過強個人表現欲的設計。對我來說，過強的個人表現欲往往會帶來過多預設的東西，這關乎一種世界的建造是否可能返回真正的日常生活之中。實際

一個世界的建造所涉及的內容，必然是相當廣泛的。這任務甚至看起來有些嚴肅，但我喜歡的世界是一個沉靜的世界，裡面包含著不可預料的歡樂與喜悅。這就要求用一種建築的

上，無論是歷史的還是現代的，造房子的人面對的都只是磚、瓦、水泥、鋼材和木材，面對的是門、窗、牆、柱，這都只是些普通材料而已。我工作的重心在於把這些普通材料編織成一種世界的可能性，暗示著某種特殊的事件，因為它們尚未確定，甚至還不具有明確的意義，我們或許可以稱之為某種簡單事件，讓一個場所，讓可能出現在那裡的人活生生地復活。

這就是我為什麼不會去改變老航運樓內部結構的原因。即使施工開始，發現翻新的代價太高，原來全裝配式的結構難以滿足現行國家抗震規範，我仍然堅持如翻修木構古建般進行落架重建。那些和航運樓有關的特定空間結構一旦更改，很多人的記憶將從此消失。但我試圖做的不僅如此，我所面對的眾人也不只這些，這裡暗示的東西跨過了更廣闊的範圍和時間。

自由文體，有生活發生之地，就是那種所有看似不可能相遇的東西都可能聚在一起。這裡沒有等級差異，只有類別差異。艱難的工作是，如何使用必需的反應、必需的語言去建造它。但想得太多，這種工作可能就根本開始不了。

我知道，很多人遲早都會知道，生活中的事件只局限在幾個簡單事件上，合適的形式也只局限在幾個形態上。比如說，在我的工作中，「二」這個數字經常出現。我夯過兩片土牆，以三種不同的方式砌過兩片磚牆，這裡面只有一些小觀念，但卻都是關於一種愉悅而輕快的生活世界的建立的。與之相比，寧波美術館在我一系列工作中的特殊位置在於它作為一個單一建築的龐大。二‧四萬平方米。一般來說，我偏愛小建築，低等級的，無權力的，甚至匿名的。條件允許，我可能會把二‧四萬平方米分解成十個小建築的簇集，但面對一個已經存在之物，策略就必須轉移。我設想它是一個祕密，在一個單一體的主體中，包含著一種差異性的事件場所的簇集，外表則只有些許暗示而已。空的中心與邊界，內與外，高與低，打開與關閉，無目的的漫遊，行動與完全靜止，輕與重，通過與突然中斷，一瞥，從暗到明或從明到暗，偶遇，實體的實感，空間的空虛，純粹物料的物感，在這一系列我偏愛的主題之外，我決定在這個房子的內部結構上下更大功夫。如果說它的外表已給人一種強烈期待，真正的震撼應該在內部等著它。當它已然歷了這種震撼，沉溺其中難以自拔，突然，它又將暴露在外部，暴露在一條江的面前。這裡包含著的事件與經歷的秩序，自然地將一個世界的組織分解、編配並重新聚攏。建築的基本平面與空間格局，路線的組織與相應的空間體驗，甚至用什麼尺度的門，門應裝鉸鏈還是偏軸，什麼樣手感的把手，都已了然於胸。

於是，我坐在案前，面對幾張空白紙張，通常是 A3 複印紙，用鉛筆勾出草圖，或者說，我根本不畫通常所謂的過程草圖，就是那些我們熟知的大師們畫的一團團看不清的那種。草圖我一般只畫兩次，第一次用 1B 鉛筆，軸測圖，畫得較快，它決定了一個房子，一個世界的基本結構形態，在場所中的位置、邊界、功能格局、通路系統，特別需要強調的細節、尺度，甚至直接在軸測圖上標明柱網和標高、主要的路徑寬度、關鍵門窗尺寸。第二次用 HB 鉛筆，畫得慢些，肯定而準確，甚至可以作為施工圖的參考。或者說，我的大量草圖是在心裡畫下的，沏杯綠茶，坐在窗前發呆的時刻。對我而言，這是一種工作習慣，也是一種重要的內心訓練。

當一個人的內心準備充分時，他的行動就會快而果斷。對於應對快節奏的工作，實際上每天都把人逼到某種極限狀態的工作需要，這種能力非常有效。唯一需要經常提醒自己的是，經常像第一次看見某物那樣看自己的工作結果，不要把事情幹得過度完整，完整到讓亞文化狀態的東西都不能發生，完整的東西或許意味著完美的作品，但往往無趣。支撐一個真正的世界，而不是一個人工世界的就是幾許生趣。草圖一旦畫出，我就不會輕易推翻，而是循著一些基本問題，一路追蹤下去。基本上，一個好的房子就是對幾個不多的問題窮追不捨。如果發生什麼改動，它一定是必需的。

「一而再，再而三」，在這個描述生活真相的短句裡，只有「而」這個字重複了兩次。那座老航運樓靠在江邊，它與人民路間有一大片空地。我幾乎是憑對城市密度的直覺放了一個約二十米寬、六十米長的扁平體量與它平行。於是，城市在這裡被擠壓到它曾經擁有的密度，相似體被重複了兩次，主體從城市幹道儀式性地隱匿與後退了。或者說，這幢建築擁有雙重主體，一個關於建築的內部，一個關於建築的外部。

空，它的下面是停兩百輛汽車的車庫。這種安排欲把這座建築未來的城市交通問題有效解決，不留後患。這個車庫應有雙重意義尺度的柱網，停車的最佳尺寸與展覽的最佳尺寸。一個當代美術館在車庫中開闢臨時展廳是完全可能的，這決定了車庫地上一層的高度。兩個體間的夾道將完全向城市開放，既是消防道路，也是適合散步與騎自行車穿越的道路，它在中間起坡，起坡的高度應使人站在建築的兩端正好看不見對面的人。這個高度也將使坡道下適合管道穿越與進入檢修，使從坡頂登臨兩個體的走法容易出現我們常在自發營建的城市的街邊街角見到的零星踏步與坡道，真正的建築意味往往埋伏在那種地方，並隨時會撲向我們。

我把這個車庫稱為上抬大院，它自然導致我把航運樓主體切分為上下兩段。我在主體外圍加上了一層三米寬的環廊，準確地說，是U形廊，這使它和副階周匝或金廂斗底槽的做法有別，並暗示了這座建築在南北向的方向性，主體的背面將成為一個真正的背。這種水平的區分將強化建築的水平方向性，在一條江邊沒有比單純的水平方向性更沉穩有力的。這也使建築出現雙重基座，於是，上部鋼柱網圍繞的體積幾乎就要開始滑

那個約二十米寬六十米長的扁平體量，它的空間是屋面上的虛

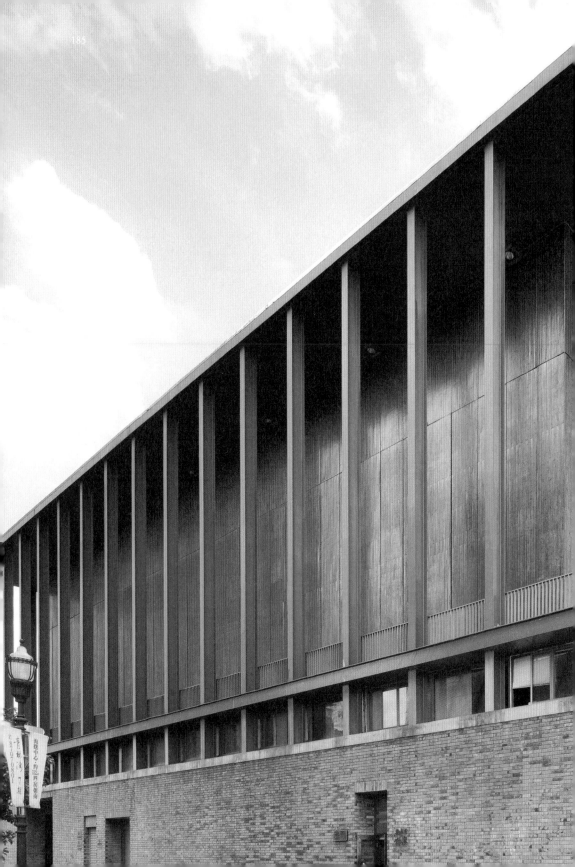

動。事實上，造船廠新船下水是我兒時起就最激動的場景之一：砍斷纜繩，一個巨大的體量就如一團巨大黑影，緩緩向水中滑動。原來主體上的兩個登船棧橋，是的，兩個，將向城市方向穿越主體，一直升到上抬大院，它們將主體錨固在巨大磚臺之上，錨固在一個事件層出的城市事物之中，而走上磚院的人，面對兩個伸進主體的棧橋，大片明亮木作面層上的兩個黑洞，引人入內，又將猶豫，躊躇不決，這種躊躇不決正是一座有意思的城市讓人享受的感覺之一。

兩個基座是用石砌還是磚砌，主體上部內層用木做，還是用竹做，我猶豫很久。從畫草圖到正式開工，直到做到這一部分之前，我猶豫了兩年。最後放棄石作，是因為這座建築周圍磚砌建築很多，而在相似性中辨別差異性，才是我思考的重點。使用特製的城磚，拉出差別，也解決了磚砌與覆土的建造邏輯問題。放棄用竹，改用杉木，是因為竹作用在建築外部存在尚未解決的技術問題。膠水的品質，暴曬雨淋對材質持久性的要求，膠水成分對室內空氣品質的影響。我尤其喜歡跟施工人員做這種討論，這種看似細節的建造討論是實在的建築學，回憶起來總是讓人愉快。

主體基座暗含著一個三米寬外層，它有一個孔洞系統，被主體遺失的空間，真的與假的進入主體的入口與樓梯，可進入的空間與不可進入的空間。這個外層完全是城市性的，是建築與周邊城市事物細碎而繁雜的交談。上下的分層高度也是反覆思忖的，是上下相等嗎？如威尼斯總督府，一直以來我感興趣的思考對象。建成後，有人問我，你這樣做是否想的是派特農神殿，我想他沒問我是否想的是五臺山佛光寺大殿是因為我把那些思緒藏得很深，或者是因為一個建築師在發問，換個建築工人，可能會問這是否和地方澆築混凝土的簡易支撐架有關。因為鋼柱廊很重，三米間隔一根。如果看原始圖紙會發現原建築存在三米與六米兩個尺寸的柱網，以中間間與稍間的方式排布。主體實際上有三分之一是後來加建，兩部分柱網間有六十釐米的沉降縫，一對柱在此並列。全部使用均勻三米柱網，保留間距六十釐米的雙柱，除技術問題之外，是對主體顯現與隱匿邏輯的雙重保持。內層門板全部可以打開，面江的一側，因此而打通一條長達一百〇八米，六米寬，八米高的內廊。事實上，我從一開始就期待著那一百〇八扇高八米的門板一起向甬江打開，萬丈金光瀉入的那一時刻。沿城市一側，當門板打開，偶爾會看到裡面白色的內牆，和門板間只有一柱網間距，似乎不通情理。實際上，這層門

板不是立面，它直通上下，甚至沒有任何所謂的設計細節，它是門板也是包裹，關閉與打開，顯現與隱遁才是它的目的。我討厭表現，喜歡暗示。我喜歡的詩人都是擅長用語言暗示什麼的詩人。暗示只是跟某物很近。它使人試圖走到靠某物最近的地方，並且往往看似漫無目的。

在寧波美術館的設計過程中，我曾指導學生做過另外五個方案。它們的模型在二〇〇二年上海雙年展上展出過，都是很有意思的方案。與這些方案相比，我自己親手做的那一個，它看上去外表最普通，但它的所有外部動作都指向一個更有力的內部。水平方向一〇八米長，垂直方向分七‧五米與十二米。實際上，七‧五米以下空間如同甲板以下，或者說地面以下，我布置了一個約一千平方米的臨時展廳。一直有人問我，為什麼把用於室外的城市磚以鋪地形式一直延伸、鋪滿整個臨時展覽大廳。答案是兩個，一是暗示它向城市無障礙地開放，它應該可以做任何物品的展覽。有人說小心這會開出一個賣鹹魚的市場。我想真要發生這種事，這個美術館就更屬於寧波了。答案二是，這暗示它主要也是一個勞動工廠，適合現場製作，也可以轉換為一個巨大備展場地，為上部展廳提供強大的備展支撐。這個展廳開有兩扇寬達六米的大門，大型車輛可以穿越。

它的四周圍繞一系列小型畫廊、畫具店、酒吧、藝術培訓教室。它把這稱為基礎，一種功能和事件的混合之地，一個巨大的發動機艙，為整個美術館提供事件性的動力。七‧五米以上空間，基本保持了原建築的空間結構，門廳還是門廳，即使上面用鋼構玻璃頂覆蓋，但它依然，甚至更強烈地保持著一個院落的空間、邊界、光線、事件性場地的諸種特徵。兩個候船大廳自然成為兩個高大展廳，梁下高度超過十米，側高窗被改為天窗，光線射入方式的改變立刻改變了空間可能使用的性質，靠城市一側夾層，適合不同規模的展覽。但每個展廳中都有的那部樓梯顯然不是全然交通性的，這是兩個完全相同的展廳中的一對樓梯，是相似舞臺上的一對角色，它的反常使細節變為主體，使局部勝過整體，它們是純粹事件性的，細微但決定性的區別，對差異性的追尋才是這個館真正的主題。

從地面上到七‧五米，或是從地下上到地上，一系列的門廊與一系列的樓梯，它們一個接一個。它們一端連接城市與土地，一端向上連接著一片澄明之地。事實上，這個美術館擁有多達五六種不同的進入方式。從上抬大院經水池的進入方

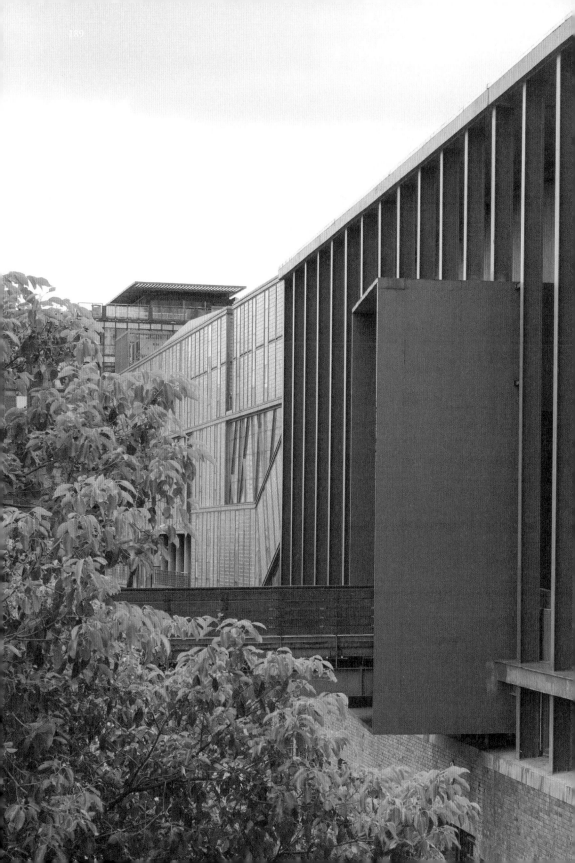

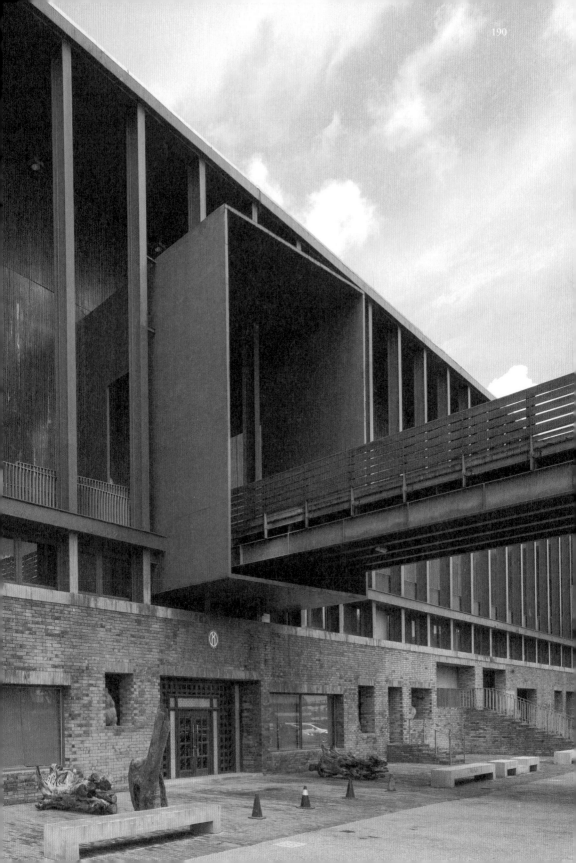

式是最具儀式性的一種。但這座美術館就如同中國每座傳統城市都有的那座慶典之山，人們因為各種理由，從不同的路徑走進山去。每條路徑都有細微但決定性的區別。這使這座大房子內含了一個巨大的如植物根莖的迷宮，或者，它是關於城市的一部微縮的百科全書，而迷宮就是百科全書最真實的結構形式。不動聲色地，它顛覆著建築中關於功能與意義的習常譜系。在上抬大院北側，有一座巨木做的長方杉木盒子，它的功能是一個可垂掛大型藝術品的咖啡館，但重要的是它的位置，坐北朝南，它的位置使它甚至比主體更加重要。我對泛泛地談論文化並無興趣，我感興趣的是城市事物中那種結構性的人性。

我無意單純用建築去表達什麼，但我對空間的重疊有興趣。主體的基座我稱之為「經濟基礎」，不僅是因為它功能空間的混合。中國的美術館類建築建造的現狀，就是只有建造投資，運營資金只夠建築勉強經營。美術館必須通過多種經營來以館養館，這肯定會造成問題，但通過美術館向社會性的活動開放，它所導致的美術館設計觀念的改變在教科書裡從未提及，卻更符合當代藝術面向群眾，深入群眾的態度。在三層沿江長廊，門板全部可以打開，也不只是出於對空間效果的考慮。根據寧波地區的氣候，我設想將空調的使用控制在展廳之內。大部分時間，門廳、長廊這類空間可以利用自然空氣的流動。主體已被分為內外兩層，從上抬大院直到江邊，即使閉館，它的外層也將向這座城市所有的人開放，甚至可以考慮，管理人員只須在展廳的門口管理，所有公共空間都可向社會開放。就像我一向主張的，建築師只是提供了一種暗示著多種可能性的場所，但並未決定它。使用者的使用和閱讀將成為這座建築帶來的真正震撼的效果。事實上，除了開館時熱鬧了一下，以後的展覽，無論是嚴肅的革命歷史架上經典還是時尚的設計，觀眾都不多。倒是關於恐龍、關於人體奧祕的科普展人頭攢動。我去現場看過，霸王龍的巨型骨骼在十米高展廳中為當代藝術的大型製作預演，那種熱鬧場面是每一位當代藝術家所期待的場景。這也說明，對一座建築來說，意義並不重要，重要的是場所結構啟動事件的可能性，或者說，讓多重事件空間可能重疊的方式。寧波美術館足夠的容積讓我可能在其中編織複雜的結構，一個又一個局部戰勝了整體，一對又一對的事物製造差異，自我複製，如循環記憶，使整個建築更有廣度。

讓一位建築師寫文章介紹自己的建築並不容易。我也知道自己此時的陳述跳躍不定，但這種寫法的確很接近我慣常的思維狀態。當我面對幾張白紙，手執鉛筆開始勾畫房子，勾畫一個世界，我總是從自己的記憶入手，由此出發，開始胡思亂想。也許，這種方式，正是穿越語言迷宮最合適的方式。

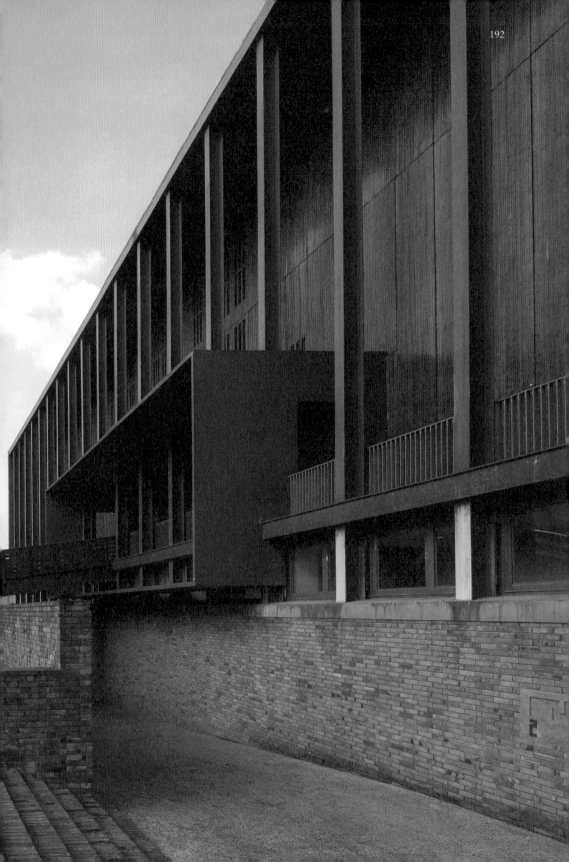

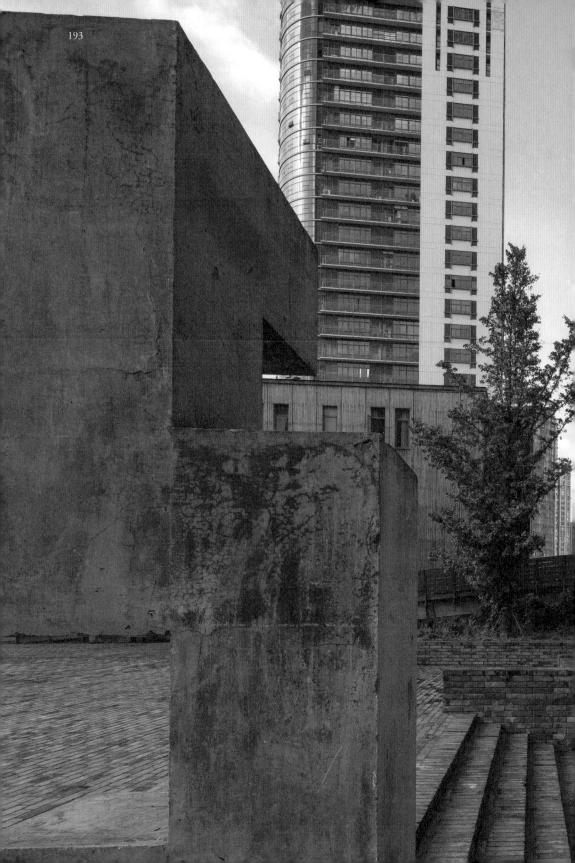

中山路：
一條路的復興與
一座城的復興

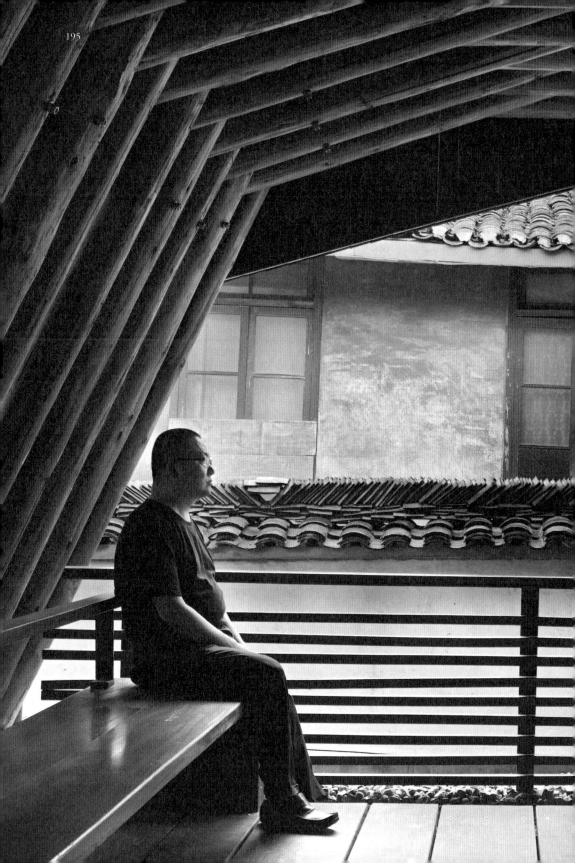

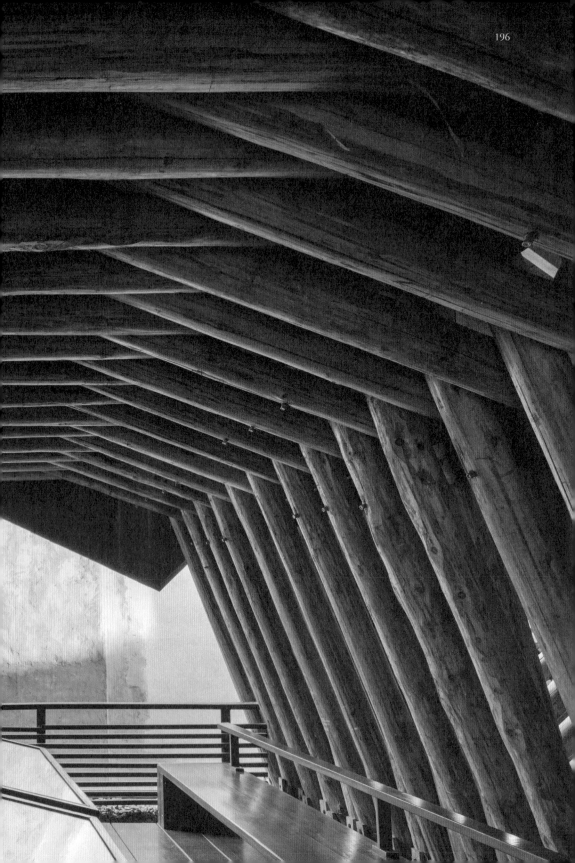

在中國，沒有哪個建築師的工作可能和城市的巨變無關。這種巨變的規模讓人難以想像。過去的二十年，幾乎每座城市，百分之九十以上的歷史建築被損毀，這意味著百分之九十以上的城市固有區域被重造了一遍，而向外的擴張更是幾倍。那麼，到底在這裡發生了什麼？這種判斷決定了建築師的立場和態度。

接觸杭州中山路項目，純屬偶然。二〇〇七年六月，我被市建委要求去參加一個關於中山路的討論會。在杭州，這是歷史上的鬧市中心，如今已經完全破敗，少有人去，甚至已被遺忘。但是，這塊區域，是拆剩的百分之十的歷史街區中殘留的最大一塊。參加會議的有歷史專家、古建專家、旅遊專家、政府官員，我們被要求為一份已經做了兩年、即將被批准的城市設計方案提意見。這個方案顯示了一種關於新生活的未來，但非常流行而且無趣。實際上，我所熱愛的中山路，和所有我喜歡的中國城市街道一樣，新舊混雜、逸趣橫生，人們在門前、窗下、街角街邊隨時發明著各種建築的用法。

與會的政府官員顯然承受著巨大的壓力，中山路儘管破敗了，但它仍然是杭州市民、多類專家最關心的一條路。一千年前，杭州曾作為中國南宋王朝的京城，中山路就是皇宮外的大道，一年兩次，皇帝

要從這條大道經過，去城北的寺廟祭祀，那裡是從北京下來的大運河的終點。那時的中國，是文學、繪畫等藝術最高峰的時代。一百年前，這條路是杭州商業最繁盛的街道，直到三十年前仍然如此，它向中國推翻最後一個皇帝的革命領袖孫中山命名。中國三十幾個城市有中山路。它是杭州宗教建築最集中的街道，有兩座基督堂、一座天主堂，以及中國東南最古老的四座清真寺之一。它也是杭州最早出現西方建築的街道。一九二七年，為迎接孫中山視察杭州，政府命令中山路上的大商家都要把沿街的中國式立面改成十九世紀西方折衷主義風格的立面。寬四米的街道被拓寬為十二米。這條街已經衰退了二十年，它的密度和歷史被阻礙了開發，但現狀如此破敗，一位政府官員悄悄對我說：「真不知道該怎麼做，做不好會被老百姓罵死的，但如果要保護，不拆除，這條街的現狀完全是一堆破爛。」

在那次會議上發言的主要內容，我至今仍然記得：中山路的建築新舊混雜，高密度地擠壓在一起，新的城市規劃很難對付它。它的狀態更像是自發的零碎改建與修補的積累，但它絕對不是一堆歷史的破爛。

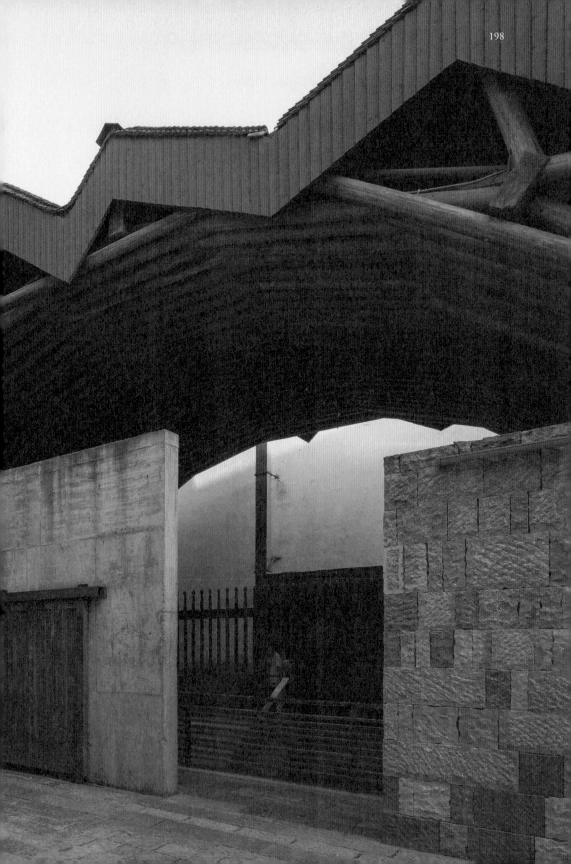

恰恰相反，我認為，過去二十年的新城市建設，那種大馬路，高層林立的做法是對城市核心區域的摧毀。那種寬四十米到六十米的道路根本無法形成城市的生活氛圍，它把城市中心區變成了城市郊區。中山路很多部分只有十二米寬，兩側小巷密集，它體現的恰是符合真實的城市生活的結構，利於步行和自行車的行走。不是因為它是歷史區域，因為它破敗，因為它沒有遊客而去改造，而應把它看作為好的城市的樣板，重新去激活它，這實際上是在探討杭州作為城市，如何從美國式郊區化的狀態中復興，從一條路開始。

這條街的現狀殘缺不全，只靠修補現狀，不足以激活它。但我反對新造任何假古董，我也反對造任何全球化的流行建築。應該設想，按這條街自己的語言演變線索，它可能出現什麼樣的新建築。應該有多種體現地方特質的新建築出現，讓這裡恢復活力，看到未來。

我在那天會議上的發言讓政府的官員們兩眼發亮。我建議他們重新修改政策劃書，因為這條街的改造也許是杭州「城市復興」的一次機會。

一週後，杭州市負責城市建設的幾位官員訪問了中國美院，要求由我們重新起草策劃書。美院的校長決定親自主持這項工作。美院的建築藝術學院的教師和學生組成一個核心團隊，由公共藝術學院、工業設計系等組成幾個輔助團隊。

工作是從大規模的現場調研開始。從七月到九月，約五十位教師、一百五十位碩士生和本科生進入中山路。像中山路這樣在時間中自我堆積的街道，它的特質即在於其多線索共存的差異性和多樣性，不能簡單地用某種設計概念去簡化它。我要求調研要具體到每一個門牌號，甚至具體到每一個瑣碎的細節，不能先入為主地認為某些東西該拆除，哪些痕跡要覆蓋。一個專門的小組研究這條路的歷史文獻，所有能找到的不同年代的城市地圖，這條路在歷史上的寬度變化的準確資料，那些被反覆改建的歷史建築的伸縮變化的用地範圍與痕跡，以及對居民的大量生活訪談、錄音、錄影紀錄等等。

十月初，我們做出一本A3紙尺寸、厚四釐米的策劃報告，其中包含一個初步的概念方案。以此為基礎，我做了一

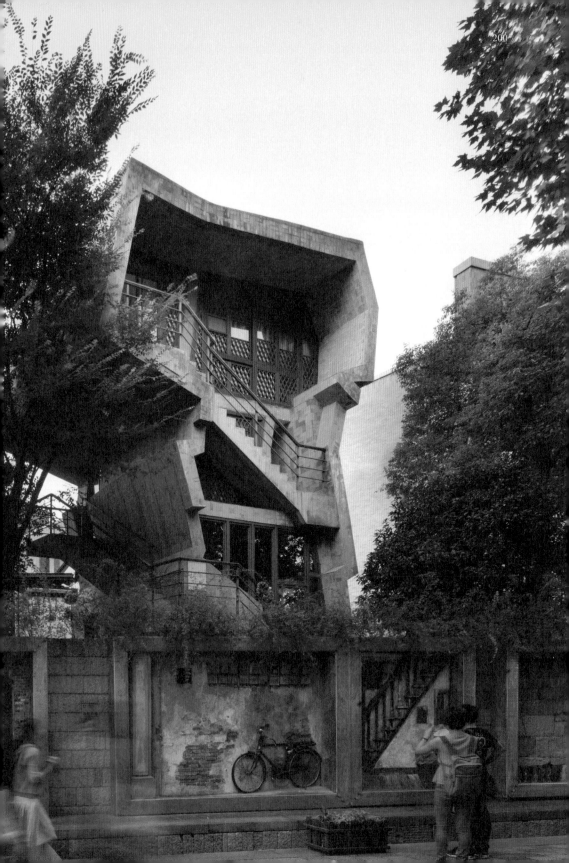

個PPT演示檔，親自在市政府會議上向書記和市長彙報。

PPT演示檔傳達了幾個強烈的資訊：

1. 用保持多時期差異性的方法去做，強調真實性的原則。不搞大拆大建也可以做。將這條路看作是包含著可持續性的城市原則，包含著一種好的城市模式。

2. 將生活方式的保持看作與建築保護同等重要，不搞強制拆遷也可以做。以學習的態度去做，不是因其破敗而保護，而是從其開始杭州的「城市復興」運動。

3. 將道路分成步行段、慢行交通段和混合交通段三段。在步行段引入一種景觀系統，以園林、院落的剖面狀態向街道開放，建造若干石作高臺式的景觀建築，取一千年前宋代山水立軸的意味，抽象成某種新建築，把街道和那座「吳山」聯系起來。園林不用常見的曲折池岸和奇異假山，而是從宋代繪畫中抽取一種簡約的大型方池構成水景。用一種宋代街邊運用於排水和消防的淺溝方式引水入街，用吳山上的傳統石牆砌築方式轉化出一種道路鋪砌方式。

4. 重塑這條路的歷史結構，在坊巷分界處，在路上構築坊牆片斷，整條路通過十幾處坊牆形成一種街院混合的空間，使整條街具有一種中國傳統章回式的敘事結構。

5. 在已被拓寬的街道部分建設一種「薄」的騎樓系統，七米左右的兩層高度，把街道恢復到十二米寬，也在兩層的歷史建築和六至八層的新建築之間形成尺度的過渡。

6. 從地方性考慮建築的主要材料。

7. 保持路邊所有的法國落葉梧桐，局部增種常綠的地方樹種。在水池和園林水池中種植蘆葦、菖蒲、荷花等野生喜水植物，形成一種杭州特有的山野氣氛。

8. 讓藝術家入街，從雕塑到燈具、郵筒，以各種方式參與城市的復興。

9. 單一的設計組織不能保證這條街的差異性特質，應組織一批好的建築師，在詳細的調查報告和指導原則的指導下

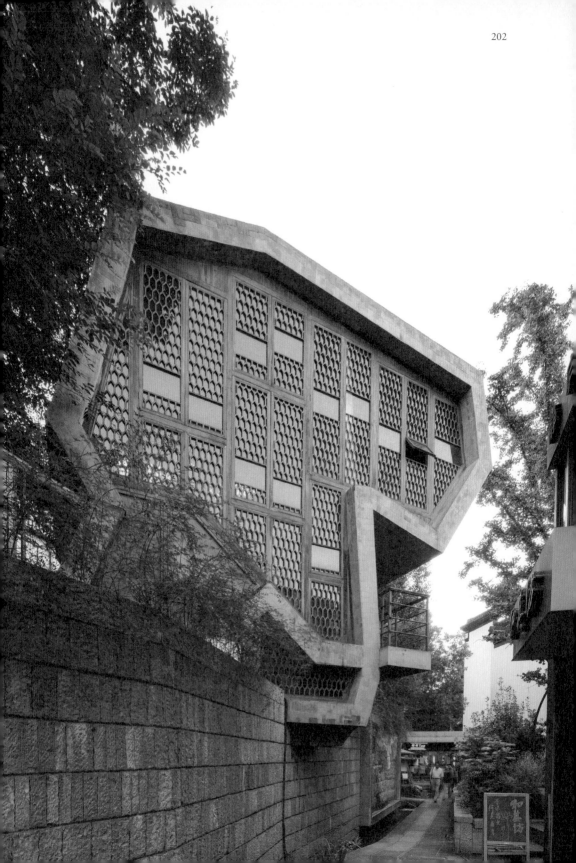

聯合設計。

10. 不能搞以往那種一年期的市長工程，不再搞立面工程，而是要做有縱深的城市，這需要三年。

這都是在當下中國城市建設中很少有的、甚至從來沒有實現過的要求，但我沒想到，在會議上，這些要求都被接受，除了時間，市領導希望兩年完成。市領導的一句話讓我印象很深：「按這個策劃去做，但這將是一九七八年中國改革開放以來，杭州所有城市改造工程中最艱鉅、最複雜的一個。」

十一月，策劃和概念方案向全體市民公示，贊同與反對的聲音都非常強烈。同時，建築藝術學院的教師分成幾組去參加各種會議。和人大開會，和政協開會，和古建的專家開會，和中山路老市民代表開會。其中政協的質疑聲最多，我親自去了，我發現，實際上缺乏的是溝通。

十二月，修訂過的策劃完成，我沒有在任何一個原則上讓步，而是在具體的細節和操作方式上去完善它。在我看來，策劃書的目的不僅是討論項目的目的與方式，最重要的是重建一種關於中國城市

的自信，一種非簡化概念的地方性自信。

十二月底，策劃被通過。市領導問我，美院能不能把全長六千米的設計全部包攬。我回答不行，也不應該。因為這將是一次前所未有的複雜、瑣碎的設計。

以我們的力量，選擇只做步行街這一千米，這一千米最重要，也最難做，可以為其他建築師做一個示範，而為保持差異性與多樣性，應該讓更多的建築師參與進來。

這可能造成某種混亂，但為了激發城市的活力，需要適度的混雜。

為了差異性，以中國美術學院建築藝術學院的教師為主，組成四個設計組，共二十四位教師參與，分片操作。為了真正的多樣性的出現，我邀請了同濟大學的童明、張斌，東南大學的錢強，南京大學的張雷，以及北京大學的董豫贛。除了董豫贛說不一定有時間，其他人都欣然參加。整個一千米的地塊做了細緻的劃分，原則基於大家的共同討論，並繪製了以編號為準的分地表。為了保證一條街的整體性，我親自

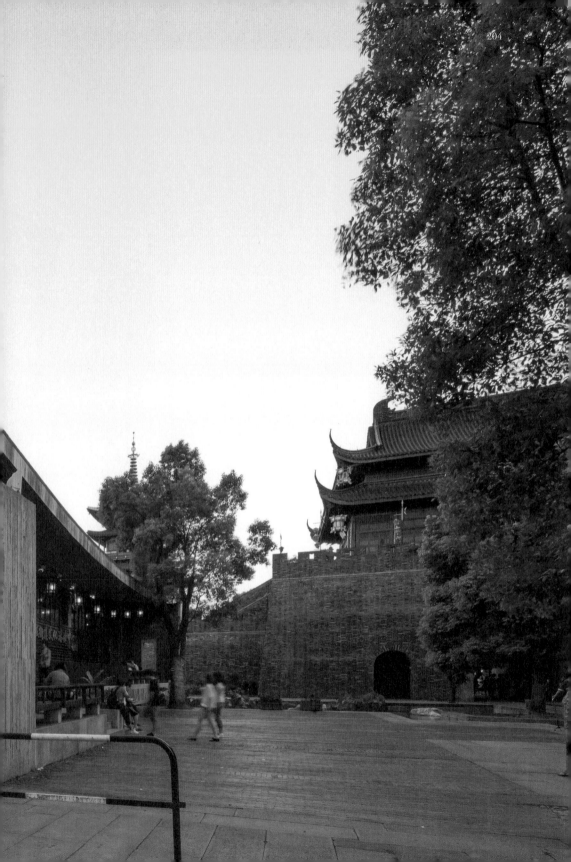

設計了道路鋪裝、選材、坊牆系統、淺水道、開放園林、高臺。在城門處的起點，我設計了一個六百平方米的小文物市場，中段一處被火燒毀的建築空地，圍繞考古挖出的宋、元、明、清、民國的街道遺址，我設計了一個約四百平方米的小博物館。

我負責的這部分建築中，出現了至少十九種路段的建築師的類型，每種類型均有或多或少的差異性，但它們以一種串聯分組的方式出現，如同中國書法中的行草書的布局方式。

在做設計的同時，為了指導其他路段的建築師的工作，到二〇〇八年三月，我指導研究生編制了「沿街立面設計導則」。到二〇〇八年五月，順利完成了「縱深街區設計導則」，由政府發給各設計單位。

不可想像的事情還是發生了。我們只拿到很少幾幢舊建築不完整的圖紙檔案。其他的我們要求政府組織測繪，但直到二〇〇八年七月施工圖即將開始繪製，百分之九十以上的建築仍然沒有任何資料。設計是不能停的，我們不得不組織建築學院的學生去測繪，同濟大學、東南大學和南京大學都有學生來參加測繪，很多建築，居民根本不允許進去測繪。但設計仍要想方設法艱難推進。不知什麼時候開始，我發現政府悄悄調整了時間表，二〇〇八年九月才完成各種方案設

計，完工時間已定在二〇〇九年十月一日，而道路鋪裝必須在二〇〇八年年底完成。速度快得不可思議。十月份，路面材質與鋪法的試驗段，幾經周折，獲得市領導的認可。年底，六千米長的道路全部鋪完，其中，二千米是複雜的塊石鋪砌，還包括所有水渠與水池。由於周邊建築的施工圖紙到二〇〇九年一月份才完成，管網對接燈光線路的預埋都留下了大量問題。不過，淺水渠的試水非常成功，有些段，甚至可以聽到水流潺潺的聲音。

我設計的騎樓系統，所有場地都已用十釐米厚的石材鋪砌，通過了市裡的驗收，那麼騎樓還會造嗎？造騎樓不是就得返工嗎？我不知道。二〇〇九年春節之後，各地塊都開始施工，成堆的問題撲面而來。實際上，這個項目，政府扮演著開發商的角色。不能強制拆遷，就搞商業交易。派人挨家挨戶談判收購，耗去巨資，但有的商家住戶願意賣，有的想賣但遲遲不賣，有的根本不賣。

由於推進速度太快，當我們的施工設計完成，建築的收購談判還七零八落。一幢建築，幾個單元賣了，哪怕只有一戶不賣，也不可以施工。官員們不會為此承擔任何責任，建築

師就只能修改設計。還住在舊建築裡的商家、住戶會有多種原因不接受設計，建築師就只好繼續修改設計。

六月，騎樓的施工也突然啟動，鋪好的人行道再被掘開，做建築基礎。接下來就是成堆的麻煩，有可能被道路上要建的騎樓擋住的商家、住戶，會提出各種訴求，如果沒有及時給出答覆，就去告狀，這也很直接。

我倒不太煩惱。因為我親身體會著自發性的城市生長的過程。我和政府項目部負責人反覆在街上走，反對多的，乾脆不建，有可能建的，想辦法調整。最終，有三分之一的騎樓被取消，但整個結構關係仍被最大限度地保持下來。兩個月，騎樓全部建成。

那些歷史建築，按我在策劃裡所提的標準去衡量，全被做壞了。政府部門是找了專業古建築設計院去做的，幾乎全部拆了重建。好在有「策劃書」約束，沒有按一般常見的方式，用教科書上的標準風格全新設計，而是按照每幢建築原來的大致樣子重建，最低限度地保持了多樣性，但所有的歷史痕跡蕩然無存。這種事，即使按中國速度，沒有兩年也做不好，但仍然要比那種標準化的假古董要好些。

城市性的工程，大的方向要有一種長遠的謀略，但具體發生的事，如果和自發性相關聯，往往無從預料。整個設計團隊，二十八位建築師，最終的結果是：我所設計的御街小博物館建成；騎樓三分之一沒建；坊牆，只在一千米內建了，其餘的沒建；城門內的小古董市場，到二〇〇九年十月一日開街，只完成了基礎，看來是會建造的。

張雷設計了三幢建築，由於拆遷問題，最後一幢沒建。

張斌設計的建築，完成了沿街的一半，並被政府強行加建了一層。張斌因此拒絕承認這個作品。

童明的設計，幾經修改壓縮，最後還是建成了一小幢。

錢強的設計，被政府強迫修改，加層，加面積，到處炸模，無法收拾，我在現場建成。只是混凝土施工品質太差，最後效果不錯。發明了一種嵌毛處理法，

李翔寧負責的建築，完成施工圖後，被政府強迫加層，進行設計修改，正在建造。目前的結果，政府決定把它從商場改成電影院，整個設計又要修改。

李凱生原本負責一個最大的項目，兩萬平方米，最終因拆遷原因，只剩下舊建築的一點立面清理工作。

美院建築學院的其他教師，有的幸運地建成了一大片，有的只剩下一點，有的完全沒有實現，有的可能會實現，目前還在改方案。

十月一日，中山路從鼓樓到西湖大道一千米段步行街正式開街。一週內，來訪者達到一百三十萬。

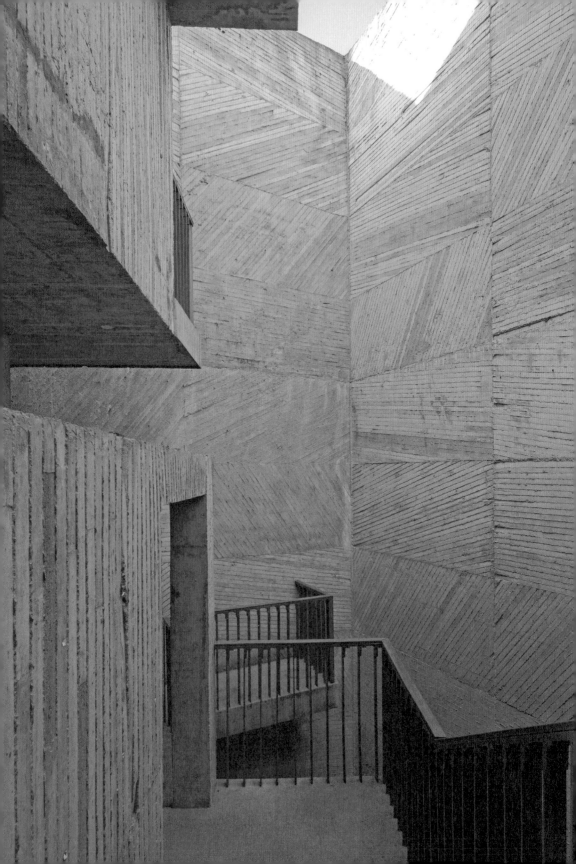

# 對話

中國傳統的建築既沒有建築師，
又沒有建築史著作、建築理論著作，
也沒有建築設計的教科書，
什麼都沒有，那麼，它存在於哪裡？
它就存在於活著的工匠體系裡，存在於手作的經驗之中。

# 叛逆的征途

很多人不知道普立茲克獎，其實這個獎知道的人不多。但是，多少代的建築師想得都得不到，最後居然被一個以叛逆著稱，一直到今天幾乎仍然工作和奮鬥的建築師所獲得，很多人都跌下了眼鏡。所以如果說在中國的建築界，你要找一個人，說他從青年時代開始就以叛逆著稱，而且一直叛逆到他的成年，我想我肯定是其中之一，而且比較突出。很多人說你憑什麼叛逆，青春期有一種莫名的情緒，就是叛逆。

青春期大家其實都有一種說不出來的情緒。你充滿活力，你面對的這個社會對你來說有點不可知的一個狀態；很多成年人都在教訓你，讓你這樣讓你那樣，你又不太反駁得過他們；但同時你隱隱地知道，他們好像也不完全是對的。就是那樣的一種情緒。大家可能會有個問題：這樣的一個人，他是什麼時候開始，是這樣一個狀態。

你很難想像我，比如我在中學是什麼樣子的。我中學時是一個標準的好孩子，好到什麼程度呢？從入校開始我就一直是班長、團支部書記、西安市市級三好學生。那麼這樣的一個好學生，怎麼可能後來會變成如此叛逆的學生？

有一件小事兒和我後來特別有關係。我記得我當時在中學的時候學歷史，在讀歷史課本的同時我看兩本書，一本是《法國大革命史》，一本是范文瀾先生的《中國通

史》。那兩本史書看完之後再看課本，那課本就可以直接扔到垃圾桶裡去了。因為它太幼稚、太簡單，歷史被概括得幾乎就變成了沒有。我記得我上歷史課的時候，老師是剛畢業的一個年輕老師，我坐在第一排，他就老有點狐疑。因為他講的其實不多，但他發現那個學生拿著本子在那兒寫，寫的內容好像遠遠超出他在課堂上所講的。下課的時候他說：「能不能把你的筆記本給我，讓我看看。」我說行。第二次上歷史課的時候，他就說：「這個學生，不能讓我帶回家去看看。」我說行。第二次上歷史課的時候，他就說：「這個學生，將來一定是不得了的。」

我進大學，那時候叫南京工學院。我剛一入學，每個系選一個學生做學生代表，是建築系的學生代表，我就是建築系的學生代表，如果我不足夠好的話，在那個年代是根本不可能被挑選去聽校長訓話的。我們的校長很有名，他是錢鍾書先生的弟弟——錢鍾韓，一個叛逆的校長。我印象很深刻，那次訓話他的一個核心是「什麼是好學生」——好學生就是那種敢向老師挑戰的學生。他說：「你們不要以為你們那些老師都多麼了不起，很多人就是在混日子，如果你提前三天對你所上的課做認真的準備，你在課堂上問三個問題就有可能讓你的老師啞口無言，他就下不了臺，這樣的學生才是好學生。」這個對我的衝擊很大，但是也讓我很振奮，因為我突然意識到我來對地方了，這大學才是我想來的地方。

很多人後來問我大學學習的祕訣是什麼，我說很簡單，就是自學。當錢鍾韓校長說你要比老師備課更勤奮的時候，我就是這麼做的。我是很早就發現有一個好地方叫圖書館，我很早就進了圖書館，我開始看所有那些課堂上沒有教過的東西。大學二年級，我就開始放話了，我說已經沒有老師能教我了，因為他們講的東西和我看的東西一對比，膚淺、幼稚、保守、陳舊，就這八個字。當然我這樣做確實引起我很多同學的緊張。我記得我夜裡十二點鐘睡覺，我睡在上鋪，看出去我同寢室的同學拿著黑格爾的哲學史還坐在樓梯上在看，不睡覺，因為樓梯的燈還亮著。我造成了一種壓力，就是這樣的一種狀態。

再一次所謂的叛逆的時候，就是我寫了一篇重量級的文章〈破碎背後的邏輯——中國當代建築學的危機〉。這篇文章從梁思成一直評到我當時的導師等十幾個先生。因為我當時覺得很奇怪，中國的這個學問是怎麼做的，不痛不癢，所有的東西都是含含糊糊說兩句。如果永遠都這樣不說下去的話，那我們肯定是這樣：我們的水平停留在二十世紀三○年代，確實是不會再變化了。所以我當時寫了這樣一篇文章，沒有人給我發表，其實我也無所謂，因為這篇文章是給自己寫的。一個人如果說要有點牛氣，就要這樣。基本上我今天，一直到現在，我所做的所有的事情，只是把我一九八七年寫的這篇文章裡，我所說的進行落實。我認為可能要發生的，我認為應該怎樣去做，朝哪個方向去走的，在那篇文章裡，基本上說清楚了，但是怎麼做出來，說完了是不

算的。我為了實踐我當時所說的，又花了二十五年。

碩士畢業的時候其實我完全可以用我前一篇文章作畢業論文，但是我寫了另外一篇，因為我覺得還有些事情沒說清楚。論文的題目叫〈死屋手記〉，其實是對整個當時中國建築界的現狀、建築教育的現狀，包括我們自己那個學校的現狀的一個影射。但是它的實質是對當時大家熱衷追逐的西方現代建築的基本觀念的再認識和再批判。

我這篇論文第一輪全票通過了，但是在學術委員會表決的時候，他們取消了我的碩士學位，因為「這個學生實在是太狂」，所以他們沒有給我學位。當然這個對我沒有打擊，我覺得我那時候已經書讀到有一點點超脫。

當然很多人的叛逆可能就是青年一段，而我好像時間更長。一九九二年春天到來，新的一輪改革開放開始了，遍地是錢，建築師的好日子到了。就在這個時刻，我選擇了退隱，因為我不想做很多東西來禍害這個世界。不幸被我言中，後來的十年裡頭，有無數的中國建築師做了大量的東西，在禍害這個國家。他們摧毀了我們的文化，徹底讓中國的城市和鄉村發生了巨大的面貌的改變。但是我想很少有人想過他們在幹麼，他們為什麼這樣做，沒有人這樣子真正地認真地去想。我覺得我的憨笨這時候幫助了我，就是我想不清楚，我就不敢做了。所以那個十年裡頭，我只做了一些小工程，改造老建築。在這個過程當中，我向工匠學習，因為這些東西都是學校裡沒教過的。

工人每天早晨八點上班，夜裡十二點跟工人一起下班。我當時說我一定要看清楚這工地上每一根釘子是怎麼釘進去的，全部要看清楚。我們在學校裡學到的是知識，是讀書，是很少學如何動手做事，這個特別重要。到後來，到今天為止我做任何東西底氣十足，是因為最低的那個底牌我都已經摸過了，我當然有底氣。當然人有的時候會有一點恍惚，有時吃飯的時候突然發現，我一個研究生整天跟一群外來務工人員坐在一起吃飯，這個社會階層是不是混錯了？但我學到大量的東西，為我後來一九九八年再出山，做了充分的準備。所以後來很多人問我有沒有什麼人生諫言來支撐，其中一句話，就是「時刻準備著」。就是當機會到來的時候，你是做了充分的準備的。到二○○○年之後，突然就有人對我做的這種設計有興趣了，就接二連三地有人開始來找我，而且都說這句話：「我們想做一個現代建築，但是一定要有中國的感覺，而且不是那種表面的，我們反覆訪問過，也許在中國只有你能做，你是我們的唯一選擇。」

到我第三個十年的時候，其實沒有像大家想像的那麼艱難，第三個十年對我來說應該說是相當順利。儘管在過程當中，會有一些困難，比如說爭辯，這是難免的。讓大家接受一個建築，完全顛覆性地改變並不容易。所以我形容一個好建築的誕生，就是你一開始有一個很純粹的，帶有理想一樣的想法；之後你要像長征一樣經過很多的險阻，中間每一次都有人想摧毀你、否定你，你必須能夠做到百折不撓，而且要說服

大家；最後走到終點，你還保持了你最初理想的那個純度，沒有半分的減損，甚至更加地堅硬。這就是一個好的建築的誕生。

我記得有一個很可愛的甲方，我當時做寧波博物館的時候，他說：「王老師你到底怎麼想的，我們設計的這個地方，新的CBD，我們寧波人管它叫『小曼哈頓』，可是你用了這麼髒的材料做了這樣一個黑乎乎的東西放在這裡，跟『小曼哈頓』的感覺完全不相稱，你到底怎麼想的？」我說：「這樣說吧，我們實際上是想做一個新東西，這個設計傳統裡有沒有？」他說：「沒有。」我說：「現代建築裡你見過這樣的設計沒有？」他說：「好像也沒見過。」我說：「那麼我們是不是在做一個全新的東西？」他說：「是的。」「那麼在這一桌子沒有把握的人當中誰最有把握？是不是我？」他說：「是的。」我說：「那你就得聽我的。」當然後來很有意思，這個建築建成之後，甲方總結最後大家的反響，對寧波博物館的反響，叫「四滿意」——群眾滿意、專家滿意、領導滿意、我們滿意，全都滿意。但對我來說最感動的是我碰到很多的觀眾，會短時間內去三次四次五次。我問為什麼，他們說：「因為這個地方全部被拆光了，變成一個新城了，只有在這座建築上我能夠找到我過去生活的痕跡，我是為此而來。」我聽了非常地感動，但是有的時候也非常地酸楚。

我記得我上世紀九〇年代初反叛的時候，還沒有什麼電腦，我沒有想到那幾乎像預言性質的，預言到今天電腦氾濫的年代建築變得如此地乾枯抽象和概念化，而我所主張的這條經驗性的，以人的真實生活經驗為基礎的建築，反而變成了另類，變成了新探索。這時候你會意識到你真的是做了點事情，這個事情不僅是關於中國文化的，甚至超越了中國文化的國界，它帶有某種普遍性的價值與意義。但不管怎麼樣說，回顧整個我自己的這樣一個人生歷程，我覺得很重要的就是，一個人一定要對自己的內心非常地真誠。

其實我所做的一切只不過是堅持自己的內心，並努力地去實現它。

# 觸碰另一個世界的邊緣

老實說，獲獎（普立茲克獎）對自己的生活並無太大改變，我是帶有一些隱居色彩的人，公開的活動和說話都不是很多，儘管每次的話引起的反響很大。不管有沒有獲獎，一直都有意把工作室規模控制得很小，我的理想是——「可以隨時工作，隨時不工作」。要說工作狀態的話，我的工作室經常空一個月或者幾個禮拜，我覺得這是一種基本的自由吧，我需要這種自由。有這麼一段空白的時間去思考去沉澱，才能基於記憶的傳承來尋找靈感，才能在返璞歸真的生活狀態裡尋找靈感，才能將自己身為一個建築師最純粹的看法通過作品表達出來。獲獎對於我，無非是每年多接一個項目，一共做兩個，多了不做。這是我的堅持，這堅持不會為外界左右。

象山校園算是我的得意之作，在很短的時間內以極低的造價完成。它規模很大，讓我不僅有機會實現對建築的看法，也包括了氣候條件，作為大學的基本學術精神的實現，蘊含著我對山水畫和環境的理解，甚至可以實現一些類似城市規劃，也就是對城市發展的實驗。從另一方面說，正因為它造價很低，同時也宣傳了一種樸素甚至是清貧的文化價值。由於時間倉促，就整個作品來說可能有缺陷，但也體現了一種哲學——追求完美的態度，但不追求表面上完美的細節。而另一件作品——寧波博物館，以相對高的造價實現了細節上的無可挑剔。雖然這兩件作品條件不同，但都分別達到了在它的條件內最大限度的表達，算作我最為滿意的兩件作品。

有評論說我是一位「人文建築師」，可很少有人知道我平時沒事喜歡做做木工，

經常也做一些勞作，或指導學生勞作，因為這樣可以接觸到真實的類似沙和土的介質，我很在意對這個世界真實的感知。我的一大興趣是練書法，我覺得，書法最重要的是讓人意識到這個世界不止有一種可能性，我經常自詡「十七世紀出生的人」，有人說我年輕，我卻覺得已經很老了，我戲言自己已經四百多歲，但也只能說是四百多歲，再往上對我來說一層比一層高，輕易無法做到。我一直主張以一種正常的生活狀態做事情，現在大家把創造想像成一定是很古怪的、極特別的，其實真實的生活比人想像的更豐富和有趣。

我認為如今經常說的所謂的「多元化」具有很大欺騙性，多元化意味著不同的文化有平行存在的權利，而今天所說的多元化只是利用電腦製造出了花哨的不同的假像而已，本質上是「一樣化」，真正的多元化是大家基本的生活方式都不一樣。

在這一點上我一直身體力行，堅持著讓大家看到一種不一樣的人生價值觀和生活方式，是可以和這個時代並存的。我開了一個號稱是「業餘」的工作室，幾乎是斷斷續續地上班，並不是一直在運作，而且會經常在工作間隙練書法，做一些木作，砌磚砌石，讓大家看到另外一個世界的存在。不上社交網路，也不上微博，注重與身邊世界的真實感知，這在現代社會可能令人難以置信，但我真真切切花了十年來「忘卻」和「拒絕」，忘卻在學校裡學的東西，拒絕會做的方法，用這樣的方式改變自己，難但堅持著，終於覺得自己觸碰到了另一個世界的邊緣。

「建築師需要有一種悲憫的心情。」這是我當年博士論文的最後的結語，同樣適用於多年後的今天。針對越來越多的年輕人投身建築這個行業，我鼓勵年輕人有獨立的思想，甚至特立獨行。

人生一世是很短暫的，我年輕的時候會站在街邊看，指著街上行走的人，說這些人已經全部死了。可能很多人覺得我非常極端，算是一種孤獨英雄主義吧，但我覺得年輕的時候一定要有這種狀態，對存在、對真理、對人性要有一種追求，這樣才會有力量支持你在年輕時走過人生很重要的一段旅程，也是自我實現和錘鍊的過程。如果青年的時候沒有這個狀態，那麼生活的拖累會讓這些事情變得越來越難以實現，我所認識的凡是成功的人，極年輕的時候就知道他將來一定是了不得的人物。

也許某個人很窮，但如果他身上有一種很高潔的品質，那我就會對這個人刮目相看。

年輕的時候是力量最強大的時候，這個時代現在有一個特點，年輕的主張越來越占上風，這時候對年輕人的要求其實更高，可以有很任性的想法，說不定以後這個想法會很轟動。我年輕的時候看書，如果看了半天也看不出自己的感受，就會再看一遍，記得有一本很薄的書，根據筆記來說我在一年內看了十六遍，最後終於看明白了。年輕人需要有這樣的精神。

# 精神山水

設計象山校園之前，作為甲方的許江院長並沒有提具體的要求，他給我寫了三首詩，用一種非常詩意、矇矓的方式傳達他的要求，有點像以前文人的互相唱和，他寫詩給我，然後我用建築將虛轉換為實。

設計之初我覺得很重要的問題是我們面臨的是這樣一個時代。美學的東西首先是在生活周圍要有東西可看，但我們所處的時代幾乎摧毀了身邊所有可看的東西。中國大學校園已經很難讓年輕的學生們了解中國的美學和文化了，所以做象山校園時我說「這不是一個設計，這是一個世界的建造，而且是一個承載著中國人的美學、觀念的一個活生生的實物的建造」。除了「可看」，「一個世界」的核心就是裡面的生活方式要發生變化，我希望這個建築能提供一個足夠的美學背景讓學生們親身感受，在裡面甚至可以種田、放羊。對觀念的影響除了一些精神性討論，身體性的討論更基礎，比如說種田，種與不種感覺完全不一樣。我們說文化形而上，但實際上它的根基一定是形而下的，形而上的東西無形地浸透在所有形而下裡，這才更重要也更持久。

這些年我做建築有點像以前中國人做園林，我稱之為「造園活動」而不是建築活動。北宋時李格非在〈洛陽名園記〉裡提出過園林的六個原則：宏大、幽邃、人力、水泉、蒼古、眺望。「宏大」不是物理上的大，而是中國人審美的意象，它帶有一種包容世界的感受。然後要有人力參與，人與自然對話。而「水泉」則說明核心的生命

是水。所以中國園林是帶有和自然對話的主觀的觀念性藝術，這正是中國文化中我覺得最精彩的，也是在今天最具現實意味的。這個時代整個世界最深刻的一組對立關係就是人工文化和自然的對立性，這時我們談傳統才會有意義。中國傳統中的「道法自然」，基本意圖就是在強調自然的重要性。因此，象山校園也應該體現很多中國的美學。

所以我做這個建築並沒有考慮傳統校園的格局，而是主要考慮建築與山水的關係。

剛來時這裡是一片稻田，邊角上有一點點村莊建築。我和許院長轉了一圈之後都有個共識，首先就是山上不能動，這個山比我們先到，要尊重它。其次所有建築都是與山有關的，它們主要的對話對象就是這座山。後來不光是山體沒有動，我甚至把所有建築都靠到我們這塊地的外邊去，與山相鄰的地方基本上都保留出來，很多彎曲的道路和田埂其實都是原來場地上的農業格局。

整個象山校園分成山北和山南兩部分，山北十個大單體，山南十二個大單體，這兩階段的變化滿大的。山北是更樸素直接的一種方式，除了建築基本類型以及和自然的關係外，山北意圖解決的是一個尺度的問題。今天的建築師們對於尺度都有點淡漠了，我經常說一百年中國建築都在探索傳統的形式在現代如何演變，一百年都沒有成功過，其實這裡面最核心也最簡單的問題就是尺度問題。中國傳統的一兩層建築的語言怎麼用到五六層甚至更高？山北最高的院落建築有二十多米高，它的突破就在於

這種尺度第一次被成功地轉移到這樣的高度上。相比之下，山南建築在內在空間邏輯上更加複雜，更接近於園林。你可以看到山南的建築不光是和山在對話，山南地形變得比較平緩，建築和山的關係不是那麼直接了，所以整個山南除了和山有一個遙遠的對話關係以外，建築與建築之間也有一種類似狀態，不光山是自然的，建築本身也是自然的，建築間也有了一種對話關係。

建築和自然的這種敏感反應是非常東方哲學的。整個象山校園的基礎關係其實就是儒學和山水。儒學以禮儀制度為核心，強調方正、有格，基礎概念就是方正。這個建築群看起來好像很散漫，但細看每座建築都非常方正，這很重要。另一條脈絡就是山水，自然比人的制度更高，它決定了這個建築群的整體格局。有個建築師曾問過我一個問題，他問我象山的這座山什麼時候有的，特別玄妙。我當時一愣，他接著回答，他說這個校園建成之後，這座山才開始出現的。此外，使用的所有材料我也都給了它們一個定性——會呼吸的、有生命的。我們後來統計了一下象山校園使用的回收材料，從浙江全境回收的磚、瓦、石超過七百萬件，它實際上也在反映這個時期傳統村落城鎮建築被毀壞的程度。我們經常接到一些電話，說哪裡哪裡清代的舊磚有三百萬塊，有這麼大的量你就知道拆了多少建築。那時候我就在想一定要有個應對，要對這些廢棄的材料善加對待，反覆地利用這些材料，我稱之為循環建造。這個時期大家都喜歡新的，象山校園對於這些舊東西的利用就有了它的意義。

象山校園也在提倡一種簡樸甚至貧寒的美學，是對一個更樸素狀態的回歸。原來的中國美院在孤山也沒有造巨大的樓房來表現自己的存在，而是融在山水中，這就是很重要的一種審美態度。它也是和這個社會有關的，現代城市在以一種奢侈的價值觀作為導向，我覺得在美學上應該有另外一種聲音。

一個地區的生活是有它的精神性的，會有思想、有夢想。其實中國的建築直接表達我們的文化。一個沒讀過書、不了解儒家經典理論的人，只要住在傳統的院落中，哪怕是個瞎子，用手腳去摸去走一遍，也會知道人在天地中生活基本的禮儀格局。然而我們現在的生活基本上是以想像中的西方生活為藍本，生活發生變化，基礎觀念就發生變化，再有五千年的文化都是白搭。幾乎所有人，哪怕嘴上掛著中國傳統，心裡暗戀的還是西方的東西，這是現在整個中國的狀況。

所以象山校園對人的使用是帶有挑戰性的，不是實用性強弱的問題，而是會不會用的問題。很多人很有感覺地在用，也有些人說不好用。一個建築自覺地帶有觀念性意圖時可以測試出人的意識、人的立場，同時可以推動人的意識走向自覺。比如一個樓梯，平常你不會注意到它的存在，象山校園裡有些上下兩層樓梯高度不一樣，你才會忽然發現樓梯和腳的存在。光線也是一樣的，大家都習慣了現代建築的窗明几淨，但中國傳統建築裡的光線我稱之為是沉思性的，比現代建築裡的光要暗一些，暗一點

的光線是會讓人想事情的，是思想的光線。象山校園還有很多設置，會讓你找回一些平常根本不在意的東西。

今天的建築師處在文化斷裂當中，傳統建築是文人和工匠相結合，但今天的中國建築師基本上跟文人無關，建築設計是一個技術性的、服務性的行業，帶有強烈的功利色彩。傳統建築大家不用了，所有功能也都發生了變化。二○○一年我到德國做一個展覽，當時有個德國人對我說：「沒想到你們中國建築師跟歐洲建築師在設計水平方面是相當的，但為什麼建築內在的原型都是我們西方的？」這是非常大的一個問題，所以我覺得象山校園很大的一個意義在於它對建築基本類型和建築的基礎性做了一個重新界定，希望在這點上會引起持久的討論。

# 重返自然的道路

我聽譚盾老師的音樂大概是從一九八五年開始的，所以譚盾老師是我三十年前的回憶。我曾經想過有一天我會跟譚盾老師不期而遇，今天實現了。

我今天要講的題目是「重返自然的道路」，這個題目和譚盾老師多少有些關係，因為一九八五年基本上是我走上這條道路的起點。那時我還在讀研究生，我買到了可能是譚盾老師出過的最早的一盤磁帶，晚上在宿舍裡反覆地聽。我記得那時候是冬天，外面寒風怒吼，我的同學都問我：「你在聽什麼？這是音樂嗎？這不是鬼哭狼嚎嘛！」我那時候在學校有點異類，特別喜歡聽這樣另類的東西，我跟他們說：「你們不懂。」

譚盾老師那時候做的是音樂嗎？當時很多人會這麼問。我卻在他的音樂裡面找到了一種感動，我既聽到了先鋒的藝術探索，又聽到了我曾經聽過，可多少有點忘記的，來自於自然和人類本性的聲音。這種聲音類似於巫術，有點像古代南方少數民族那種從身體裡嚎叫出來的聲音，一種自然的聲音，它和詩情畫意的聲音是不一樣的，這種聲音更本質、更深刻。所以借今天這個場合，我也要感謝一下譚盾老師，因為這種聲音對我來說很重要，它引導我走上重返自然的道路，它幫我找到了那個方向。

說到「重返自然的道路」，很多人會認為中國文化肯定是熱愛自然的，中國人也知道自然是什麼。我想，恰恰不是這樣。

我這個建築師是有點奇怪的。二〇一二年我獲得了被人們稱為「建築界諾貝爾獎」的普立茲克獎，這對中國建築界是一個很大的震動，因為當時很少有圈子裡的人知道我，甚至有很多人問這個「王澍是誰啊」。

東西方建築在本質上是不同的。有一位非常有名的德國建築師總結過西方建築的四個主要元素是：屋頂、圍合、土臺以及火塘。中國建築是不是也可以按照這個原理來描述？我想中國建築的前三樣元素跟西方的建築是一樣的，但它的核心不是火塘，而是水。不僅建築的核心是水，我們城市的核心也是水。

我生活在杭州，杭州整個城市的中心是水，實際上是一個空的、沒有建築的中心，建築物都環繞著它，你在這個中心連房子都看不清楚，房子在哪裡？因為我們中國人認為，自然比建築更美，所以這些建築全都融合在自然之中。如果說中國人熱愛自然的話，就應該基本上是這樣的一個狀態。

現在的杭州，完全變了。我記得上世紀八〇年代我剛到杭州的時候，杭州給我印象最深的就是一直有人想在西湖邊上造高樓，但每次要造高樓，就會有人把這個消息捅到建設部，就一定會有聲音說，杭州不能造高樓。經過這樣反覆的博弈，最終在一九八八年，第一棟五十米高的高層建築在西湖邊上建了起來。這戒就被破了，從此一發不可收拾。

不只是杭州，那時候全國很多大城市都在毀城，毀城之後再建，最後的結果就是現在這樣。這是杭州嗎？跟南宋的圖比，這裡不像杭州，這裡更像美國。

我經常說，我們現在總談東西方文化衝突，其實這種衝突是一個假設，它並不是真的。它的實質就在於我們把自己的傳統認定為是不好的、是壞的。隨便把一些所謂的「沒有價值的東西」拆毀，造起高樓大廈，讓人困惑。西湖在中國人的心目中一直是神聖的，這個湖代表了中國整個城市建築文化的最基本內涵：跟自然在一起。

上世紀九〇年代的時候，有專家提出了狂想般的建議：把西湖填平，全部造房子，市中心從此能有多大的一塊地啊；或者在西湖上造一座大橋，飛跨而過。這都是「著名專家們」想出來的主意。這也就是為什麼在上世紀九〇年代初，我中止了職業建築師的生涯，可以說是「自我失業」，放棄了我所謂的工作。我停下，是因為我再也不能那樣做下去了。

我們這批從上世紀八〇年代走來的人有很強烈的探索心態，也就是所謂的前衛、先鋒。我們的矛頭指向傳統，這種傳統並不是真正活著的中國傳統。我們以為我們所追求的那種現代化、先鋒性的東西，極為重要，但這時候中國傳統的東西在哪裡？我們畢竟是中國人，我們的目的並不是要把中國建成另一個美國。所以我停下來，待在西湖邊上無所事事、遊山玩水，其實我是在思考。因為我想走一條更接近於自然的道路。這條道路並不是你想走就能走的。

我有個一直覺得很困惑、不能夠解釋的問題，就是一些在中國的城市裡司空見慣的場景：隨便把一些所謂的「沒有價值的東西」拆毀，因為它的土地價值很高，所以要造起高樓大廈。這樣的場面其實非常慘烈，我甚至認為二十世紀人類歷史上最慘烈的事情之一，就是一個擁有五千年歷史文化的國家親手毀掉自己的很多傳統建築。更讓我鬱悶的是，我幾乎聽不到有什麼反響，只有極少數的人對此感到痛惜，而他們的力量顯然不能阻止這些事情的發生。

今天，在中國稍大一點的城市，縣級以上的城市，很多文化都死了，我可以非常直率地說出這個感覺。譚盾老師說要「激活」，他說的是把一個暫時睡著的園林激活，我覺得我們面臨的是更艱鉅的任務，是文化基本上死了，你又如何把它「激活」呢？這個傳統你回得去嗎？

我們建築界不少人經常說的一句話是，我們只是專業人員，客戶讓我們幹什麼，社會讓我們幹什麼，我們只要做好技術服務就可以了。如果整個中國建築界都是如此的話，我就寧可當個「業餘」的建築師。我一直主張的是，對這些外部因素，你可以感到很無奈，但是我們能夠掌握我們的內在，我們自己可以決定我們該幹什麼、不該幹什麼。

只有真正在生活裡、在自然中徜徉，才能夠逐漸體會到我們的傳統到底意味著什麼。我一直在尋找一條能夠自然地回到我們所想像的傳統的道路。所以我經常說這麼一句話，思想其實是需要發生境界的轉換的，你需要轉換一下思想。

我記得林語堂先生寫過一篇文章，當然是帶著批判色彩的，留學之後他說中國是全世界最慢的國家，中國人是全世界最慢的一種人，他為此而非常著急，希望中國奮起。

現在我們已經奮起成功了，我們差不多成了全世界最快的國家，我們成了全世界最快的人，那我們丟掉了什麼東西呢？我的哲學不是追求更快的速度，我能夠堅持工作到現在，那是因為一個信念，我不相信這個世界上只有一個世界的存在，一定有不同的世界同時存在；我也不相信這個世界只有一種時間存在，應該有不同的時間同時存在，只有這樣的世界才是有魅力的。

我的哲學觀類似於一個世紀之前的中國哲學。我平時最大的興趣就是去鄉間尋找真實的東西，因為在城市裡已經基本找不到我要找的東西了。中國文化很容易變成某種符號，某種抽象的符號，比如一些宏大的開幕式，很熱鬧，但往往是假的。那麼，真的東西在哪兒？這才是我真正感興趣的東西，它超越簡單的東西方文化的衝突，超越所謂的傳統和現代，它是真正能夠稱為自然的東西。

二〇〇〇年，我在杭州公園裡參加了一個國際雕塑展，我做了一個作品，探討了這樣一個問題：手工建造在今天還有沒有價值。其實中國傳統的建築，你說它是自然的，很重要的原因是它是用手做的；但很多人卻簡單地把手工建造和今天現代化的機械製造對立起來，說手工是落後的，是傳統的。不認同這種說法是我的信念

之一。手工建造不一定要消失，它應該在今天有自己的價值。

我們的大學教育，幾乎都不會教你手工建造，但你不懂手工建造怎麼能懂中國傳統，尤其是中國傳統的建築呢？中國傳統的建築既沒有建築史著作、建築理論著作，也沒有建築設計的教科書，什麼都沒有，那麼，它存在於哪裡？它就存在於活著的工匠體系裡，存在於手作的經驗之中。你不親自去參與，不親自去做，怎麼能知道中國的傳統呢？如果你發現一個建築師滿嘴講傳統、講自然，但是根本不自己親手做，那個傳統一定是假的，只會是一個符號。

對我來說，很重要的就是親手做，當然不是我一個人做，是和我的工匠、我的妻子在一起。給杭州公園做雕塑那次，我妻子正好懷孕，還在夯土，小孩差點沒保住。我的想法很簡單，就是要用土做一個東西，這個東西來自於哪裡？所有的雕塑，不銹鋼的、石頭的、銅的，都有一個混凝土的基礎，我就用這個基礎來做我的作品。公園是人們休閒的地方，這個作品不會汙染破壞這塊地方，它來自於泥，最後又變成土，這是我的一個基本想法。這個雕塑展結束後，基本上所有的雕塑，那種不銹鋼的、銅的，到現在都還在，我那個土的作品三個月後就被拆除了，拆除的理由是這個作品破壞了環境。

這裡面透露的基本資訊是什麼？其實傳統不是你想回去就能回去的。今天去複製一個傳統的東西，我們叫做假古董，一點意義都沒有，它和我們今天的生活其實

沒有關係，所以恰恰傳統是最難回去的。搞一個現代的很容易，搞一個瘋狂的現代的東西也很容易。很多人把這樣的東西叫做創新，裡面基本上沒有什麼創新的內容。這種現象在全世界都存在。當現代化走到這一步之後，人們發現生活裡真實的內容很重要，我們的過去在我們的生活史中很重要。這些東西有沒有可能在今天還可以活著？這樣的東西才需要創新，沒有創新是做不到的。

二〇〇六年，我們國家決定參加威尼斯雙年展，而且首次採用策展人的形式。我帶了個九人團隊到現場，三個工匠、三個建築師、我和我妻子，還有我的一名學生。我們只有十五天的時間，最後用十三天完成。

當時，我一直在思考這些問題：什麼是中國建築師？中國建築師有傳承，應該怎麼通過這個作品將中國展現給世界？我記得剛開始做的時候，義大利人不相信我們能夠在這麼短的時間內完成。當我們用了一個星期，做到一定程度的時候，每一個保安都翹起大拇指向我們致敬。我們將六萬片瓦一片片鋪上去，是不可思議的工程，這時候不是說靈感，實際上完全是體力勞動了。我的腳上起了四層泡，一層破了再起一層。

我們經常喜歡談藝術、美學、自然，自然的東西你要接觸，你要對它勞作，勞作之後才能產生一種樸素的情感。樸素是一種特殊的力量。中國哲學和藝術的偉大就在於我們很早就意識到樸素的東西具有最大的力量，老子、莊子都在談。我們所

說的自然其實也就是樸素的東西。

那次最後做出來的作品，把我自己也感動了，因為它已經不是一個建築，我覺得它就像是一個動物，匍匐在威尼斯花園之中呼吸，它好像還在起伏，已經不是我們一般意義上稱之為建築的東西了。威尼斯的策展商看了之後也很感動，但是他的理解和我們完全不一樣，他說那就是為威尼斯定制的，就像是威尼斯的海水，倒映著威尼斯的建築和天空。你可以看到，同樣一個東西，西方人給了一個完全不同的理解，你可以看到它的多面性，並不是簡單地不同。

很多中國的觀眾到了威尼斯雙年展上就問中國館在哪裡，人家說這是中國館。

哦，就是這樣子，看了一眼掉頭就走了。而來自世界其他國家的很多人，看了之後一感動蹲那兒就不走了，一個小時兩個小時，或者一次兩次，一開始自己來，最後還帶家人來。所以我覺得這還不是一個簡單的東西方文化差異的問題，也不是簡單的傳統和現代化的問題，在發展當中，我們恐怕缺失了一些很重要的東西。

我想用南宋的兩幅畫說一下什麼叫做人和自然融為一體：一幅畫裡，一個和尚睡在一棵樹下；另一幅裡，一隻鴨子也在這棵樹下。幾乎沒有時間感，人和鴨子以一種接近的、鬆散的狀態睡在樹下。如果我們講人和自然關係的話，這就是中國人想表達的意思。

我覺得中國的文化裡面特別有意思的一種感覺就是我們稱之為形而上的風景與某種形而上的玄想和想像，我們經常讓它們在一個東西裡同時實現，我覺得這才是中國文化真正高明的地方。

《千字文》裡說：「空谷傳聲，虛堂習聽。」中國建築的基本概念不是一個整體，而是一個空曠的虛體。我把建築做成山一樣，建築最重要的是隱蔽在裡面，你走到跟前才會發現，它的入口非常小，卻像山一樣龐大，幾乎沒有立面，它就是一個虛空，內部非常複雜，複雜到來探訪的外國建築師經常問一個問題：「你是怎麼操作的?」它實在是太複雜了，這麼豐富的多樣性，他們不認為是人可以有能力組織和操作的。

其實中國文化最了不得的，就在於我們保留了自然足夠的多樣性，而西方人的「數學腦袋」和「幾何腦袋」認為人是不可能把這樣的多樣性組織在一起的。這個結構我反覆試驗，十年之後才終成正果，這個風景我稱之為「形而上」。一個小小的俯瞰，我們看到的不是一片建築，而是一片世界，這才是幾千年來中國人看待這個世界的視角。

問答錄：
一個人需要多大的房子

● 問：您反覆提及「尺度」這個概念，「尺度」到底意味著什麼？

答：中國傳統建築、園林、繪畫（尤其是山水繪畫），其中一個共通的、可以互相討論的主題，就是「尺度」。關於「尺度」最經典的表述就是童寯先生說過的，造園最基本的道理是《浮生六記》裡通過主人公的口說出來的八個字——小中見大，大中見小。這個「見」字，一般會被理解為眼睛看，是視覺，但實際上，「尺度」在中國的意識裡，除了是視覺概念外，還有衡量的意思，英文是 measure，度量。意思是，那不只是一眼看到的東西，而是眼睛實際上像手一樣，看到了就已經摸到了，體會到它的大小、軟硬、粗糙、平滑、深淺等等，這個過程中有意識地投射在裡面。這稱之為「見」。所以我經常說，要用眼睛，這個眼睛就是「見」。

這當中很有意思的是，我們意識到「人在世界中存在」這樣一個主題，這很中國式，它不是把人和世界分開，而是人好像是一個特殊的動物在觀察世界。這樣一個「人在世界中存在」的意識，就產生了典型的小大之間的考慮。這不是簡單的關於一個東西的大小，而是關於大小的故事或者說敘事。

所以小中見大，大中見小，是「尺度」和「尺度」的故事。

很多人說到尺度時，簡單理解為數字，實際上中國人討論的尺度，從來都是關於「尺度」的尺度，是「尺度」和「尺度」之間的糾纏，大的和小的在一起，大的變成小的，小的變成大的，小裡面有大，大裡面有小，是這樣一種辯證的關係。

我記得有一個國學大家，說過一句話，說「寫文章無非就是既要有大結構，又要有小細節」。你把大和小整在一起，你就成功了。

最好的尺度，就是「以小見大」。它是指，人是小的，從人身邊你的身體可以感受到的東西開始，去測度所有東西。這個發生不是脫開了人的經驗，而是從身體開始朝外延伸的，一定是以真正的經驗開始，從身體開始的。

如果僅從概念出發討論什麼是好的空間，好的空間，有人迷戀混凝土，認為一定是完全無質感的混凝土才能表達抽象空間的感覺。很多建築師狂熱地迷戀純粹的混凝土空間。這些建築只能用眼睛看，甚至都摸都不行，表面都是光滑的，沒什麼可摸。

像我做建築，有人把我歸類為觸感類的建築師，我所有的建築一定是強調接觸的，我希望你接觸到，希望你伸手摸到。這是完全不一樣的意識。

● 問：「小中見大」，在園林中具體怎麼表現？

答：你做一個園林，再想仿自己造的一個小花園，你怎麼仿自然呢？比如你用一塊石仿泰山，石頭只有三米高，怎麼仿？所以中國人做園林，是一種類似於寫詩歌的方法：怎樣讓人的意識，通過某種手段，讓人恍惚間覺得這個東西真的有一千米多高，把這個意識和感覺給你。這就是一個幻術。但你要「進來」，才能感受到這個幻術。這是中國園林最好的地方。按道理，幻術是不可以拆穿的，中國的園林卻是自己把自己的西洋景拆穿。因為你要登頂，人自己是有尺度感覺的，你每上一步臺階，臺階高度是固定的，等爬上去了，你一下子就發現，不對，你上泰山可能要爬幾千個臺階，在這裡只有十幾二十個就上去了，感覺打破了，你怎麼辦呢？

這時候仍然很有趣。在我之前沒有人發現過一個例子。最早在蘇州園林給學生上課時，我指給他們看，在拙政園裡「鴛鴦館」的旁邊，有一座孤立的假山，這個假山的抽象體積大概是三米×三米×三米，有三條互不穿插的道路最後都到了頂上，底下還有個洞。這就像是某種關於哲學、智力、詩歌的混合玩具。大家其樂無窮地從一條道上去，再從另一條道下去，循環往復，很像典型道家哲學的循環往復的結構，它讓你最終意識到，也許這就是人生。它讓你不停地折騰，但每一次的經驗是不同的，每一條道路是有細微差別的，轉了幾遍之後你會意識到，它幾乎就是關於這世界的縮

影，當你意識這一點的時候，這個小玩具就和宇宙一樣大，它是一個巨大的東西。這就是中國人關於小和大的討論。

〰〰〰〰〰

● 問：城市中可能實現園林的這種情趣嗎？

答：完全有可能。看你對園林是什麼看法。園林就像是一個小的中國式的俱樂部，現在已經變成一種時而隱私時而公共的文化空間。我們修了那麼多巨大的廣場，為什麼不能轉化一下？蘇州的園林就很有啟示，那些園子實際上就是建造在人口很多建築密度很高的城市裡，需要的空間並不奢侈，在很小的空間裡就能實現。所以你能看到，文化的實現，有時候並不需要很大的很奢侈的空間。

另外很重要的一點是，從氣候來說，一個園子就是一個小小的濕地，當園子多到一定的量，對氣候是有調節作用的。蘇州記錄在案的、曾經有過的園林超過四百處。園林是立體的山水畫，那相當於把繪畫以建築的方式完全融匯到城市當中，基本上每條街上都有好幾個，有的是重要節日開放的，有的是私密的。不同的感覺都有。這會使你在整個城市裡生活和居住的經驗完全不同。

至於從園林裡取一點意思的做法就更常見。你在蘇州很多老住宅裡都能看到，偶爾一角，種一棵樹，擺兩塊石頭，用很簡樸的手法，滲透到整個城市的各種建築當中。

● 問：但是「以小見大」這種情趣，在現代似乎已經喪失了？

答：「以小見大」是以個人脆弱的性情作為出發點的一種審美，而不是以歷史的宏大主題、革命的、紀念性的、帶有極強權力意識的、總是比你高大的某種東西作為前提。「以小見大」，看上去輕飄飄的一句話，對所有那樣帶有紀念性的意識，具有直接的顛覆性。

現在城市裡的超級建築體現出的是典型的關於權力、財富的意識，從某種意義上，是中國文化的循環或者說是倒退。中國人這類關於小和大的討論是從魏晉開始的，從魏晉才開始進入精微的、以個人感受為核心的討論。在那之前，中國經歷的秦、漢，都是以權力、財富為核心的時代，在那個時代，中國人建造了很多巨大的建築，造一個閣，動不動就是修六十丈、一百丈，你可以想像，中國京城裡高層建築林立，而且全是木作的高層建築，有著巨大的尺度。有一句詩，「蜀山兀，阿房出」──把山都砍禿了，你可以看到那種狂熱的建造的熱情。中國現在大概相當於回到了秦漢。

那是權力和財富的高峰，但不是文化的高峰。

● 問：不單是那些公共建築，就個人的住宅來看，我們對住宅空間的要求也越來越奢侈？

答：人就是這樣，不到一種特殊的極限情況、危機情況，沒人會意識到問題。人這個動物，一定要有教訓，才會變化。

日本也經歷過類似的階段，在上世紀六、七○年代高度發展時期，新房子都要有兩百平方米以上，沒有兩百平方米，就不標準，經歷過一次石油危機之後，大家的意識就變了。現在如果你在東京市中心有一套三十平米的房子，就覺得自己很牛──整個意識變了，人們意識到人不可以這麼過分，不可以這麼奢侈。當你考慮到你面對的整個環境，如果大家都按照那個（奢侈的）標準，這個世界就會毀掉。

這時候你就可以想到老子《道德經》上所說的，那個時代中國人已經意識到，如果這樣就會出問題。人會開始對自己有一種道德上的自律，人對自己的物欲要有自律。

● 問：一個人到底需要多大的房子？

答：我經常用何陋軒來作為比喻。何陋軒本身很小，一兩百平方米。馮先生做了一個可以做幾千平方米的屋頂的結構，但是他最終做了一個小小的建築，你可以看到老先生這種大小之間的收放自如。另外是倪瓚的〈容膝齋圖〉，體現了一種相對的大小——實際上人占據的空間可以很小很小。我曾經自己設計過一個太湖房，落地面積就是六米×六米，三層，一百平方米，這就是足夠一家人的結構，帶有點中國文化的影子和一點文人的格調，這已經算很奢侈的住宅，亭臺樓閣都有了。

如果你去參觀日本賣衛生潔具的商店，你會看到他們做了很多這方面的研究，一個洗手檯，寬度只有十五釐米，長度只有四十釐米，衛生間最小的可能只有八十釐米寬，長度可能只有一米二左右。他們會研究，最小可以小到什麼程度，人還可以用。可以說是生存的壓力使得人不得不如此做，但人能夠心平氣和地接受，那必須是從意識上就接受。這裡面人帶有某種道德上的反思。

～～～～～

● 問：除了奢侈的，我們還很喜歡光鮮的，整齊劃一的新東西。

答：前兩天我在里斯本，你甚至可以說里斯本有點敗落，很多地方有點凌亂，和中國很多城市相比感覺比較破敗，但你會覺得那是一個非常有人性氣息的地方。這當中實際上有一種意識：對人有意味的所有東西的產生、保護、保留。中國很多城市像是假的，不像真的，所有的時間痕跡都沒有了，歷史痕跡也沒有了，所有人的奇奇怪怪的習慣性地犯了錯誤留下的痕跡都不見了，完全是不真實的、人造的、虛假的環境，這是非常恐怖的，所以可以說我們生活在人類歷史上有史以來最恐怖的環境之中。

〵〵〵〵〵

● 問：你在做南宋御街的時候，就很強調對原有生活痕跡的保留。

答：我當時居然說動了市委書記，他聽進去了，我想我還算是很成功地影響到了別人。當時他說，感覺好的，按照王老師的調查，甚至違章建築，需要保護的，也要保護。

在今天，保護違章建築這樣的想法，幾乎不可能實現。實際上違章建築在城市裡面起到很重要的作用。要換這樣一個角度看問題——當你的建築和規劃不合理的時候，違章建築表達的是人的實際的需要，表達了非專業的人，把建築作為一種生存活動，直接參與到建造行為當中，這是非常帶有人性光輝的東西，很多東西都非常有意味，值得保留。而且這些恰恰是中國城市裡最缺乏的。

歷史已經沒有了，那麼我們至少應該留一點人的痕跡在。

人是被教化的動物，是意識的動物。我說過這樣一句話，當你的腦子裡，把所有歷史的、文化的包括所有和時間有關的東西都作為不需要的東西清洗掉之後，只需要五十年，中國人就會忘掉自己是中國人。中國的文化可以連影都不見。

所以文化不是天然就在那兒，文化是極脆弱的，需要一代一代人反覆努力，培養、呵護再傳承。

●本文整理自作者和本書簡體版編輯
二〇一六年六月的第一次訪談。

尾聲

# 那一天

1

引自法國作家阿蘭·霍格里耶一九六三年文《雷蒙魯塞爾作品中的疑謎和透明》，見其批評文集《快照集：為了一種新小說》（湖南美術出版社《實驗藝術叢書》）。

那一天，在去寧波的火車上，或者，是從寧波返回杭州的火車上，我看見一座舊時民宅，單層，青瓦白牆，從簷廊看去是一開間。我第一次意識到它的尺度如此之小。火車的高度提供了一個比平視略高的俯瞰視角，就顯得它的瓦作曲面屋頂很大，但簷口的高度估摸只有兩米略多。不遠處是座小山，高度只在二三十米。我意識到是山決定了那座房子的尺度。那座房子就像一棵樹種在山邊。過去畫的山水裡，尺度當是真實的。那房子獨處在稻田中，讓人覺得孤獨，遠處幾座新民居還算樸素，但尺度感大得多。決定尺度的已不是那山，而是遠方城市中的建築。又一次，我同時看到兩個並存的世界，它們之間沒有任何關聯。

那一天，我站在浙江臺州路橋區的河邊，看河對岸的房子。房子破舊，連綿成帶，但從中可以聽到「一種傻呵呵的喃喃聲過渡到刺耳的勤奮的嘈雜聲」[1]，但仔細看，每一幢的界限實際上清晰可辨，是一種近似切分的音節。其中一段木作立面上，可看出一個木樓梯的剖面，與立面壓扁在一個平面上，這種徹底的透明性讓我著迷，我就在河邊出神許久。

那一天，接學校通知去轉塘看地。上校車一看，來了院頭兒們和各系中層幹部三十多人。那天看了轉塘獅子山、象山等四塊地方：典型的江南鄉村土地，山都不大，五十

尾聲

那一天

米高度上下。記得那天的事有點像一種相地儀式，人們談得最多的是這山那山的氣息如何，至於房子該怎麼造，談得很少，只是說該合山的氣息。地塊最終落實在象山。我帶畫效果圖的人又去看地，對他說不能隨便使用某張山的圖片貼在圖上，一定要下現場。我們就在現場拍了不少照片。我關心的首先在於一座總面積六十五萬平方米，注定規模龐大的校園如何與一座不大的山共存。我關心的首先在於一座總面積六十五萬平方米，注定規模龐大的校園如何與一座不大的山共存。山在建築南側，這群建築將如何面對這座山，它們之間將說什麼語言？兩年之後，為了辦「象山三望展」，我讓研究生調出那組照片在電腦上按順序拼接。研究生問我，這些照片焦距景深參差，甚至出入很大，視角會突然轉折，是否需要在電腦上調整，或重新排序，我說不需要。結果讓我有些訝異，拼出的照片和從建成後的建築中看山的經驗如此相似，一種思考著的目光，面對這個世界，沉靜而溫暖。視角的突然轉折，好像有點走神。或者說，在房子未造之前，甚至未在腦子中出現之前，我已知道從建築中、從建築之間看山將會如何，但自覺地領悟它，卻用了兩年。再或者，可以從照片與山的相對位置和角度重新推斷出那一天我的行走路線。我從東端進入現場，沿著河堤行走，在山從東向南的轉折處，那裡山勢最陡，我向南沿田埂走了約四十米，回望，拍下一張照片；接下來向西，在每一田畔的分界上拍照；；繞過一口大魚塘，又返回河堤，在那裡向正西拍了一張；原地轉一百八十度，又拍了一張，等等。那天的行走路線肯定比這複雜得多，經常歧路旁出。把它和後來我帶人參觀建成後的校園的路線做個比較，或許是有意思的。有一點需要強調，照相機，並

不是一種透明工具，它實際上是端在眼前的丟勒的透視盒子。

那一天，我趴在圖板上，面對場地原始總圖，手銜鉛筆考慮該如何下手。圖上稻田溝渠縱橫，如傳統中國城市的平面，北京、長安，或者蘇州。不同的是，沒有任何超自然，沒有任何象徵主義的東西隱藏在其中。只有一種植活動，一種秩序，一個框架，一種複製時間和節氣的機器。於是設計改變為對某種先在的設計的修改。

那一天，路過我所住社區前的街道，眼前景象讓我有點恍惚。街邊的房子我拍過，一幢簡樸的民國房子，里弄式的排屋，但已經沒了院子。每戶居民都向街邊搭建，就像是要毀壞那座房子本身。這些菌類式的搭建除了生活本身的需要，沒有描述別的什麼，而且越是積累，建築就越是丟失意義的深度，或者說，在那種搭建背後，並沒有什麼特殊的想法。我曾在一天從這座房子的正面拍攝，街道只有十米進深的空間，我不得不一格一格拍，沒有透視，也不管構圖，只是用照片做水平的純粹描述。後來市裡掀起一場運動拆除全市街邊的違建，這房子又恢復原貌，像隻褪了毛的母雞，已無生趣。但那一天，我就像第一次看見那座房子，因為所有逝去的東西又都重新出現了，我親眼目睹了一個世界的再生，而且如此迅速，悄無聲息。那些小房子實際上都有某些改變，但這種改變完全處於語言領域。這一個和上次的那一個，像是兩個一模一樣的句子，只有些微

的差別，且只是在不同住戶間互換了位置，而街道生活則完全恢復了生氣。我跑回家取來照相機，拍下修自行車的師傅家正在建造的場景。一個師傅正在砌一個洗衣臺，下面是清水磚，紅磚、青磚夾雜著砌在一起，他就像一位哲學家，明白把兩個關鍵句子分開的細微變化的重要性，一種小小的參差不齊和扭曲，就足以改變一切。他以一個奇特的姿勢蹲在那個洗衣臺上，像一隻鳥。勞作著，閃著某種光彩。這些居民才是真正的城市居民、我的老師，他們明白建造房屋的目的：為了一種生活世界的再生。除此之外，不想表達任何其他的意義。我曾經談過「建築」與「房子」的區別，不談建築，只造房子，既是為了建造一個寧靜而溫暖的世界，也是為了超越建築本身。現代建築最無能之處在於，它們首先是一些自足的作品，它們經常找不到返回真實的生活世界的道路。

那一天，記得是二〇〇二年春節前，我去北大訪張永和。北大西門到建築學研究中心的路上，應該是清朝的一處廢園。房子已經不在，但山水還在，曲折反覆。我突然意識到清朝工匠是怎麼幹的，他們先整山理水，然後選擇房子的合適位置和高低向背。世上只有中國人這麼做，用人工的方法建造一種相似性的自然，遵循某種不同的分類法和知識。今天看來，這種做法完全是觀念性的。造房子，首先是造一個世界，這讓我明確了轉塘校園的場地做法，那些山邊的溪流、魚塘、茭白地和蘆葦都應保留，順應原有的地勢，做順勢的改變。

那一天，我突然想再去紹興看看青藤書屋。印象裡那是我見過的最好的房子，一處小院，圍起一團寧靜氣息。布局有些隨意，甚至讓我無法清楚記得它的格局。肯定是什麼偶然原因，讓我無法成行。後來又幾次想去，都未成行，再後來就擱下了去的欲望。

於是，那處遮滿綠蔭的院子，就蛻變為一個夢想，隱含在最後建成的象山校園之中。

那一天，我和妻子乘車去杭州梅家塢吃農家飯，途經一片種龍井茶的梯田。梯田石坎很長，道路和它很近的距離使它的兩端超出視線之外，我對妻子說，這就是我想要的建築基座，它具有某種超越視覺的力量，但卻吸在土地上，輕輕地劃定了地平線，劃定了一個世界的界限。

那一天，又拖妻子乘車去象山校園現場。我意識到當一組建築緊鄰一座山，站在山頂向下看就很重要。山頂的制高點是一個圓形水泥水塔，有點難爬，上去後，眼前所見印證了我的猜測。我決定這組房子應以坡頂為主，江南多雨，可以用瓦，但如何去用，是個問題。現代建築師一向怕做坡頂，方盒子沒有上下，但我以為，中國的房子一向是有天有地的。就像一個世界必然有天有地一樣。

那一天，未未和我一起在建築系教學生用可樂瓶造房子。中午休息，無事可幹，有

點無聊。窗外正下著大雨，我建議去爬六合塔，體會一下那座塔在雨中如何。未未欣然同意，讓我有點意外。乘車途經六合塔，我說我喜歡這座塔，不就是一座破塔嗎，中國到處都是，有什麼好看。雨大，無法在外停留，我們就直接進去。實際上，六合塔體積相當龐大，高達六十米，所在山體與象山近似，但走進塔內，體量感完全消失。每層塔六邊，共十八扇完全相同的窗。我自每扇窗向外拍了一張照片，窗同，山同，但位置不同。我意識到把這十八張照片展開，就從內部決定了這組校園建築面向青山回望的結構，從基座平臺上，從院子中，從門洞中，從門框中，從橋中，從房子之間狹窄的間距之中。塔離山很近，如從窗外逼來，我想總圖上的三號樓可以逼得離山更近。中國的山與建築的關係，從來不是景觀關系，而是某種共存關係。當我們離塔，雨已停歇，山上騰起山嵐。從外看塔，密簷瓦作壓暗塔色，簷口很薄，材料與山體呼吸，塔如吸在半山在如象山般多霧的氣候中，塔甚至完全隱匿，變得很輕。那一刻，我明白了龐大坡頂建築可能的立面做法，一種內外滲透性的立面。而那塔的輕和隱匿讓我看見了象山校園的返鄉之路。我心中所想的，對未未什麼也沒說，至於未未想了什麼，我也沒問。

那一天，海寧一位畫家朋友帶我去拜訪鄉下的一位老中醫。老中醫在當地頗有名望，已是八十幾歲高齡，但步入他的院子，卻是寧靜樸素得很。南向單廊的平房，坡頂，坐北朝南，房子東西向很長，走進室內，光線不亮，卻很清朗，空氣通暢。從室內望南面

狹長的院子，亮得有些刺眼。這種室內外的光線反差，在江南的民居和園林中都有，我給這種室內的暗光起過一個名字，稱為「幽」。窗上的窗格似乎故意壓暗室內的亮度，這即是中國房子上窗戶的意味。它不像現代建築的窗子，是為了提供某種以衛生標準為依據的亮度，它是為了讓人從室內向外看的，這才是真正的戶牖，表達了面對世界的一種沉靜態度，一種玄思氣氛。走到戶外，南簷廊陽光灑地，很是讓人舒坦，我就想轉塘校舍應該多做幾組這種曬太陽的簷廊，窗子的光該如何控制。繪畫教室需要均勻北光，就做南向單廊，通風會很好，用杉木在廊沿做可全開啟的門扇。院子最高的有四層，門窗關閉，院子的內界就清晰，具有令人震撼的單純性；門窗打開，實際上無人能始終控制它如何打開，院子就會具有輕快的多樣性，陽光透過它又會如何，它會使院子變成那種雙層底的魔術盒子，一種無內容的神祕感。想著就有點恍惚。老中醫院子裡種的不是一般花草，而是各種中草藥，讓我想起李漁的半畝園，或者中國的書院。我意識到書院真正的意義是一連串用院子圍合起來的純粹場景，其中不能缺了某些類植物和動物（或許如波赫士在他杜撰的中國分類法中所描述的），作為讀書之處，院子至少和室內一樣重要，兩者相合，才稱是一個完整世界。我也想起童年時代住過的新疆大院，那是一個師範學院，院牆圍起一個世界，正是停課「鬧革命」的時候，老師們就變成了農夫。校園裡除了屋子都開墾成田地，種上包穀和蔬菜，一座田園般的學校，我曾在其中快樂歡叫著奔跑。在一個校園中，比建築更重要的，是它將提供一個什麼樣的體會世界的場所

結構，將選用幾種建築和植物類型，將勾帶起一種什麼樣的生活。而我要做的，就是讓人們在某種無目的的漫遊狀態中，一次又一次地從親近身體的場所差異中回望那座青山，返回一種我們已經日漸忘卻的知識，使一種在過去一個世紀中被貶的生活方式得以活生生地復活。

那一天，路過杭州的董豫贛被我截下。學校只給了我一個月的時間深化單體方案，而我的工作方式一向是用鉛筆畫出全部平、立、剖正圖，標明門窗尺寸，才交出去用電腦翻成設計院需要的圖紙。董豫贛會用電腦，我就抓他幫我畫圖。工作室是學校為了校園工程借給我的，西湖邊一幢二層民國小樓，估摸學校裡的人會以為我住進了別墅。那年正值南山路改造，施工隊拆了這座樓的全部窗戶。八月的杭州，白天室內估計有四十度，夜裡蚊子成群，我讓董豫贛陪我在這房子裡揮汗如雨三日。天氣太熱，我們倆就脫得只剩一條三角內褲。董豫贛怕腿上汗多黏住凳子，就蹲在凳子上，用一根手指敲擊鍵盤，照著我的草圖畫，如一隻蹲在樹杈上的瘦鳥。施工的工人提著瓦刀灰桶在我們倆之間晃來晃去，我的圖上就落滿灰塵，過一會兒就得用一個板刷掃一下。儘管董豫贛說這是他見過的中國建築師中工作條件最差的，但我並不覺得辛苦。實際上，我很喜歡這種氛圍，讓我在畫圖時就提前進入了建造狀態。

那一天，我在畫圖間歇提起毛筆，臨習鍾繇的〈宣示表〉。我突然意識到這種書寫是如何影響到我畫建築草圖的方式的。實際上，我從沒畫過真正的草圖，我的草圖一經畫出，細節就已十分肯定。我會從左至右或從上至下一路畫去，房子和場景、矇矓的情感和想像的視覺逐漸以行動中的精確澄清為具體的形象，它的一個特點就是它的即時性和動作的方向性。象山校園在腦子中想了八個月，真正畫出只用了幾個小時。正在起伏的地勢，一個人可能的開門動作，他或她手握的門把手，院子裡可能發生的事件，那人回望青山的可能位置，或者還處於半途中有了些模樣的物體，一道透過披簷向下望去或向上望去的目光，很電影的場景，後來我在溫德斯的一張照片中見過類似的場景，沿著建築的水平性伸向遠方的無限視野，從三遠法透視到一點透視的自覺切換，突然的扭轉、中斷、折疊，陽光入射的區域和角度，一個人的行動與眾人的行動，內與外，走進與走出，在這裡，細節的精確得到了刻意的追求，像是用放大鏡顯示一個原樣大小的真實場景那樣，而這一切終將完全靜止不動，落實為真實尺度的建築現場，只留下面向那座青山的一系列敏感姿態。

那一天，我從工作室小樓的底層走過。一扇舊式格柵窗，四周的東西都已被拆去，突兀地凌空掛著。我心中一動，上樓對正在畫圖的材挺老師說，下去量一下那窗子，按窗高六十釐米，窗間隔二十四釐米放大，裝在一號樓圖書館的立面上。我興奮地意識到，

這產生了一種方式，用低造價的普通窗組成一個立面，充分的採光和通風，卻維持了一個面的面感，從它望出去的世界又會怎樣呢？而細微細節的巨幅放大，會使人處於一個平面和中斷的世界中，眼前的一切將變得陌生，事實上排除了建築後面的所謂意義。基本上，我對形式上的懷舊毫無興趣。

那一天，未未又來建築系授課。我帶他去看剛做完的校園木製總體模型，是我領一班學生照施工圖做的。那時施工已經開始，我想用模型做尺度校準。未未看了，就丟下一句話：「房子做得挺正的。」

那一天，我又去校園工地。工期只有一年，我下工地也越來越頻繁，每週至少三次。管工程的吳小華老師問我，瓦可不可以用舊的，舊的比新的便宜一半，我說當然可以，有多少用多少。中國房子的材料一向是循環利用的，用過就扔不是我們的傳統，況且這是一個十分划算的做法，房子造好，就已有了幾十年，甚至上百年的歷史。舊瓦的氣息、色澤也完全不同，它會使房子隱沒在場景中，並與山相呼應。杭州多雨，我開始想像這群房子在雨中的狀態。現場運來的瓦日見增多，除了瓦，又運來舊磚和石板。吳小華專門找了兩個磚瓦販子，在浙江全省搜集，哪裡在拆舊房就去哪裡。轉塘原來就有不少收廢品的，乾脆不收廢品，改收舊磚瓦石板，收了就往校園送，堆在工地上，如一望無盡

的海洋。後來我問小華，到底用了多少，他說統計了一下，超過三百三十萬片。

那一天，我在工地上琢磨工匠們乾砌塊石的做法。工匠有兩撥，一撥是浙江本地的。山東工匠做得方正，但有些呆板，我讓他們不要去修石頭，而是憑感覺，撿到那塊就砌哪塊。浙江工匠靈巧，但把石縫砌得如同曲線波浪，我就讓他們拆了，隨意去砌，不要雕琢。後來工匠問我，是不是就像他們在家鄉那樣隨便砌，我說對了，就跟在家裡一樣。

那一天，管工地的何海源和鮑工打電話給我，說恐怕要改一下瓦頂的坡度。我把屋頂坡度有意做得斜度很小，意在製造一種介於平屋頂和坡屋頂之間的狀態，也使瓦頂和立面上的披簷更易銜接，把傳統句法中兩個原本分開的句子集中在一起，使屋頂爬下立面，形成一種連續，切斷這種做法和傳統的直接關聯，但過平的坡度，會使瓦頂排水倒灌。又一次我們在一起討論，類似的討論不知有過多少次了。何工和鮑工經驗豐富，對建造法爛熟於胸，我們一起推導出了使瓦屋頂可以正常排水的最小坡度。這種做法還隱含著另一種意圖，房子從一個面看去，完全像是平頂，從另一個面看去，則是坡頂，當它們密集排列，且有小角度的平面扭轉，會使人產生一種恍惚，這是同一座房子嗎？而事實上，差異在這裡被精微分辨，校園建築最終落實為一種「大合院」的範型聚落。單

純的合院能夠適應繁多的功能類型，這裡嘗試的，是一種以合院為主的自由類型學，合院因山、陽光和人的意向而殘缺，兼顧著可變性和整體性。兩座院落可能完全相同，不同只在於平面角度、山的位置、相鄰建築和室外場所的細微差別，以看似基本不變的簡單形制形成了一個迷局，也使工程能夠適應大規模的快速建造。趁這機會，我將四號樓和五號樓的高度順勢又壓低一米。在這群建築中，水平的瓦作密簷再次強化了建築群的水平趨勢，與山體比較，成為一種平行建造，用以控制和消解巨大面積所導致的巨大體量。原本平坦的場地被順山形水勢改造為這一帶典型的低丘，連續、突然轉折、高低起伏且不斷分岔的步道系統使這裡成為一種水平綿延的漫遊場所。

那一天，我登上七號樓四十八米處，下望，被施工中的體育館屋頂震撼。

那一天，我在工地上發了火。我對管工地的人和工匠一向客氣，很少發火，但那天不同，施工隊在悄悄地往清水混凝土上抹灰。接下來的日子，我就狠盯著工地，因為這種情況四處發生。現在的工人已經習慣於往牆上抹灰、刷塗料或者貼瓷磚了，我要求的做法讓他們困惑。後來管工地的何海源老師就總結出一句：「凡是我們認為做對的，王老師沒意見；凡是我們認為做錯的，恐怕就有問題。」學校管工地的老師們逐漸體會到我的要求，吃不準做法的地方，就讓我來定。我對他們說，我不怕辛苦，有事打電話，隨

叫隨到，有時一天就跑兩趟。

那一天，管工地木作的師傅請我去看樓梯扶手大樣，特別是拐角處，說他們按我的圖照常規做，有點難，就想了個做法。看到那個大樣，我心中幾乎是狂喜。工人太聰明了，那個扶手拐彎，按我的要求做成水平的，但只有上面一根線是水平的，利用鐵和木的特性，其餘均在空間中扭轉，順勢而下。實際上，這工地上有很多做法出自施工管理人員和工匠的智慧。一開始是我有意識地追蹤施工過程，即時性地調整做法，接著這種以民間手工建造和材料為基準的做法，激發了工匠們的熱情。於是房子不是由設計完全決定，而是讓設計追隨因大量使用手工建造而導致的全建造過程的修改變更。聯繫單因此變得異常重要，設計因此超越個人創作和工程師的專業控制而演變成一種以手工建造為核心的集體勞作。不知不覺間，一種不同的建築營造觀開始在工地上形成。

那一天，管工程的吳小華叫住我。說按我畫的尺寸，那些木門窗上的風鉤和插銷都買不到現成的，問我怎麼辦。我建議他到鎮上訪訪，看有沒有鐵匠。過幾日，他說找到了，那人他認識，曾為了拆遷差點跟他動手。對打造風鉤、插銷，鐵匠熱情高漲。事實上，除了打些鋤頭鐮刀，小鋪從來沒接到過這麼大的活。又過幾日，我看到了安裝在木門窗上的風鉤、插銷樣品，圓形斷面的鋼筋上打出些方正棱角，就有了刀工骨線，真是好活。

那一天，我被工地上的一件事震驚。拆除腳手架後，發現教室的門均高二・七米，樓梯間的門卻只有二・二米高度，高矮兩種門直接並置。我知道出了什麼問題，儘管我帶著建築系的青年教師和研究生花三個月把杭州市設計院的建築施工圖重畫了一遍，但樓梯仍然是按原來的樓梯詳圖做的。管工地的老師們問我怎麼辦。把樓梯間的門拆了重做嗎？我站在那裡考慮很久，說，不用改，就這樣吧。管工地的老師們問我關於建築尺度的固定觀念。有意思的是那種矮門，正好丈量了人的尺度，而它附近的門可能高達六米，這就是建築中的蒙太奇。那扇高達六米的門在三號樓，就是我有意讓它逼近山體的那座，不知何時，大概是在臨近竣工，象山已飛來漫山遍野的白鷺，分白羽和褐羽兩種，據說有數千隻之多。

那一天，管工地的老師們找我商量，說想想辦法，學校要求造價無論如何得控制在每平方米兩千元上下，而且要包括場地環境、設備、室內工程。工地去多了有個好處，就是對每個角落和細節都了然於胸，一切不是全憑圖紙決定，而是憑現場直觀的經驗決定。我說好辦，砍掉木門板，三號樓全部取消，六號樓砍三分之二，高層外掛樓梯上的不銹鋼網全拿掉，老師們算了算，說這一下至少減了兩百多萬，應該夠了。事後看，這

握它。在中國的造園傳統中，這種情況想必多次發生過，瓦解著我們關於建築尺度的固定觀念。有意思的是那種矮門，正好丈量了人的尺度，而它附近的門可能高達六米，這就是建築中的蒙太奇。那扇高達六米的門在三號樓，就是我有意讓它逼近山體的那座，門的比例是按范寬〈谿山行旅圖〉做的。站在院內，透過那個門回望青山，就感覺很遠。

些決定下得正確而且準確。快速地施工，難免有粗糙的地方，但我一向認為更重要的是設計在現場感上的準確，或者說面對事物的態度要對。

那一天，我和管工地的何海源走過七號樓下。這座校園唯一的高層房子被我有意做得很瘦，接近江南古塔比例，記得最早的電腦圖是董豫贛蹲在凳子上畫的。塔用透明玻璃外皮，塔瘦，使它容易透明，於是，這個校園中唯一的中心只是一個空的中心。底層架空，塔身從一個青磚院子中升起，我注意到青磚院子已經砌完，說，低了三皮磚高度。何海源說他們覺得原設計高了，怕影響視線，就減了幾皮，現在正搶工期，最好不要返工。我說先這樣吧，以後再調整。問題不在高低，在於世界感的界限，牆高三皮或低三皮，就精確決定了是在邊界這邊還是那邊。竣工以後看，少了這三皮，院子就失了院氣。

那一天，陪一個德國回來的朋友去看工地。他注意到瓦披的做法，瓦披直接與立面牆體相接，問室內光線是否太暗。我看了看，說恐怕不全是光線問題，這樣做兜風，颱風來了怕要出事。我和管工地的老師商量，他們說披簷出挑一·八米，瓦下面的竹膠板寬一·二米，正好不夠長，要接。我說不用接了，就做一·二米，留六十釐米縫，可以泄掉風力，也方便開窗。後來就來了「雲娜」颱風，那一夜我徹夜難眠。第二天早上給工地打電話，聽說沒出大的問題。事後看報，那場颱風經過轉塘時有十級。

那一天，我和管工地的幾位老師在現場討論建築基座平臺的地面做法。我要求用「露石混凝土」。具體描述是：就像鄉村水泥路，走得久了，掉皮，混凝土中的石子都露了出來，密集而均勻。這問題已討論多次，工人也做了多次試驗，水刷石、乾黏石、混凝土起砂、水洗石，不同的石子級配，但始終達不到我的要求。我清楚記得那天，是因為何海源的一句話：「是不是像吳山四宜路山口那條路？」我說是的，問題就此解決。但我想的不止這些。用露石混凝土，會使行走的腳有腳感，也減輕了建築維護的壓力。用瓦、清磚、乾砌塊石、清水混凝土、水泥拉毛、竹條與竹板，等等，實際上都隱含著房子與時間的問題。用造園的意識去建造校園，而園子是需要人去養和體會的，它涉及了和今天主流建築學不同的一種建築傳統。

那一天，已是竣工前不久，鋼構公司又問我跨河的廊橋如何收頭。這問題已討論過，但我一直有些猶豫。兩座廊橋，寬度相同，把校園沿山切分三段，它們是連接山體與建築的道路，三米多的寬度也是某種教室的寬度。一座用鋼筋混凝土造，長八十米，一座鋼造，長一百八十米。混凝土那座簡單直接，它的迷局是在橋下的柱子排列方式。施工半途，由於造價我修改了設計，將橋上的廊屋反轉到橋下，但類型上的小小改變，對人在行動事件上的影響可能是決定性的。鋼造的那座，以竹林般的斜柱支撐，有的柱子甚至出現在橋寬三分之一的位置，呈現為一種深思熟慮的有序混亂。它的三個片段以曲折

的平面角度被用於教學樓間的連接，隨著在施工中逐漸成形，帶來眾人的疑問。盡管任何一處柱間的絕對橋寬都在一‧八米以上，腳步輕移，就見三米寬度，但人們依然斷定它影響行走。或許這就是類型改變的意義，它打亂了橋的類型分類，我理解人們因無法找到固定的意義而焦慮不安。實際上，這些橋的片段就是一些小的迷園，而在園林中的行走，原本就不可以太快的。在經過或長或短的片段出現之後，它們的結果在一百八十米的鋼造廊橋上被揭示。斜柱無限複製，達到一種超視覺的敏銳度，似乎連接著兩個原本不相干的地點。在橋上寫生的學生若隱若現，已經身陷迷園。那天，我站在鋼造廊橋的端頭，對管工地的何海源說，橋就斷在這裡，將來要接，也要有斷感，從今天起，杭州就真有斷橋了。

那一天，我去給建成的校園拍照片。妻子和我同去，我怎麼拍都不對，妻子拍的卻精彩。她笑著說：「你對這裡太熟悉，就不知道該怎麼拍了。你做的這房子，不能單幢拍，而是要帶著前景拍，如從門後、欄杆邊，帶著這座拍那座，帶著廊橋拍房子，或者帶著房子的局部去拍山。」我一笑，說自己怎麼又想去還原了，這房子原本就是為給照相機製造障礙而做，或者說，首先不是為了視覺而做。就像瓦披，有人說擋了視線，實際上，它的高度就是為了讓人在正常視覺高度有障礙，你只好往上看或往下看。在一個視覺至上的時代，人們已經忘了除了視覺還有其他的東西。這群房子在照片上不會太好看，它

尾聲

那一天

逼你到現場，逼你進去。

那一天，陪來訪的美國羅德島美院建築系主任彼得去看即將完工的校園，看完，彼得問我一個問題：「你認為，這座山是什麼時候出現的？」

那一天，施工管理處處長吳小華問我：「建築邊的覆土上種草怕已過了季節，有人建議種麥子，行嗎？」我笑著回答，當然好了。建築周邊的土坡上就被種滿燕麥，那時正好是十二月間。來年四月，麥子一片青綠，已經抽穗。五月，燕麥金黃。

國家圖書館出版品預行編目 (CIP) 資料

造房子 / 王澍 作.
　　-- 初版 . -- 臺北市：時報文化，2017.11
　　256 面；17×23 公分 . -- (People 叢書；410)

　　ISBN 978-957-13-7206-8（精裝）

　　1.建築 2.設計

920　　　　　　　　　　　106020044

PEOPLE 叢書 0410

造房子

**作者** 王澍｜**主編** Chienwei Wang｜**企劃編輯** Guo Pei-Ling｜**校對** 簡淑媛｜**美術設計** 廖韡｜**簡體版裝幀設計** 楊林青工作室｜**董事長** 趙政岷｜**出版者** 時報文化出版企業股份有限公司 10803 臺北市和平西路三段 240 號 3 樓 **發行專線**──(02)2306-6842 **讀者服務專線**──0800-231-705・(02)2304-7103 **讀者服務傳真**──(02)2304-6858　**郵撥**──19344724 時報文化出版公司 **信箱**──臺北郵政 79-99 信箱 時報悅讀網──http://www.readingtimes.com.tw｜**法律顧問** 理律法律事務所 陳長文律師、李念祖律師｜**印刷** 詠豐印刷有限公司

初版一刷　2017 年 11 月 10 日｜初版二刷　2019 年 10 月 9 日｜定價　新臺幣 580 元
版權所有　翻印必究（缺頁或破損的書，請寄回更換）

ISBN 978-957-13-7206-8
Printed in Taiwan

**時報出版** 時報文化出版公司成立於一九七五年，並於一九九九年股票上櫃公開發行，於二〇〇八年脫離中時集團非屬旺中，以「尊重智慧與創意的文化事業」為信念。

# 二〇一二年普立茲克建築獎獲獎感言

王澍

每次設計建築，我都不止是設計一個建築，而是在設計一個保有多樣性和差異性的世界，走向一條重返自然的道路。

獲得這個獎，對我多少是有些不期而至的感覺。在多年孤獨的堅持之後，對一個在獲獎之前沒有出版過作品集的建築師，一個只在中國做建築的建築師，一位自稱為業餘的建築師來說，這絕對是一個巨大的驚喜，為此，我要感謝評委會睿智和公正的評價。

而作為第一個獲得這個獎項的中國本土建築師，我在深感榮耀的同時，也有幾分惶恐。要知道，對這個有著偉大建築傳統的國家，這個幾千年來沒有專業建築師制度的國家，現代建築師這個角色，從我的老師的老師算起，到我也只有三代而已。這個獎對中國建築界的意義如此重大，作為一個還如此年輕的建築師，我必須說，要感謝這個非比尋常的時代，正是這個時代的中國巨大的發展和史無前例的開放，才可能讓我這樣一個建築師，在如此短的時間裡有這麼多的機會去進行艱難的建築實驗。在此我要感謝我的夥伴陸文宇，也要感謝所有曾經幫助過我的人們，其中一些人今天就在這裡。

也許是因為這個國家的專業建築師制度的年輕，也許是因為經歷了太多的時代變革，我記得，還在三十年前，我在南京工學院建築系學習的時候，「什麼是建築？」就是被經常提出的問題。我最尊敬的教授，童寯先生，中國近代第一代建築師，第一個研究傳統園林的建築師，曾經有學生很虔誠地問他這個問題，他只是輕輕的回答：「建築，不就是那麼點事情嘛。」

但就是這麼點事情，在過去三十年，深刻地改變了中國的面貌和人們的生活。

實驗和困惑是同時發生的。像我這樣一個讀了太多哲學的建築學子，先是充滿激情的擁抱現代建築，很快就遇到後現代建築，在厭倦了這種矯情的風潮之後，又為解構哲學和建築而興奮，甚至設計和建造了幾個，但困惑一直伴隨著我，就是建築與文化的交叉討論而言，這是根源於自我文化的建築嗎？這就是為什麼我在九○年代選擇了退隱，我選擇退出專業建築師制度，我選擇舊建築改造，整日和地方工匠一起工作。我意識到，和以虛構為基調的現代建築相比，有另一種總是指向具體的某地，包含著更多時間和回憶的意味；和完全人工的建築相比，更強調自然性的中國建築傳統意味著另一種建築學，一種我從來沒有學過，但可能包含著比現代建築更加優越的價值的建築學。如果現代建築就指專業建築師制度，我寧可稱自己是業餘的。

迄今為止，我的建築設計活動都發生在中國，但所涉及的問題卻不僅限於中國。

在過去幾十年的巨變中，中國和建築學有關的許多問題都曾經在世界其他地方發生過，但中國發生的事情其規模更大，勢態更加猛烈，速度更快。在這個一百年前還只有工匠沒有建築師的國家，發生著深刻的文明衝突。這就要求建築師不僅作為一個技術執業者，而是要有更加寬廣的視野，更深思熟慮的思考，更清楚的價值觀和信念。我的所有建築設計都和這種思考有關：一種以工匠技藝為主體的建築學如何

在今天生存？面對規模巨大的人工造物，傳統中國的偉大景觀系統在今天的意義為何？在蔓延城市鄉村的現代造城運動中，如果不大拆大建，城市建築應該如何發展？如果已經被拆為平地，新的城市建築如何在廢墟中接續生活記憶，重新建立文化身分認同？在中國深刻的城鄉衝突中，建築學以什麼樣的努力可能化解這種衝突？面對現代建築學自上而下的專業制度，普通民眾自下而上的建造活動是否可能保有其權力和空間？面對嚴峻的環境和生態問題，我們是否可以從傳統和民間建造中找到更有智慧的方式？從身邊的生活和個人的真實感受入手，如何探討一種非巨構的、非象徵的、非標誌性的建築文化表達方式？如何在強大的現代性制度中，堅持一種獨立建築師的工作態度和方式？

我經常說，每次設計建築，我都不止是設計一個建築，而是在設計一個保有多樣性和差異性的世界，走向一條重返自然的道路。這就是在我得知獲獎的時刻，我正在思索的問題，也是我伸向未來的目光。

## 造園人與養園者　　阮慶岳

以素樸為據的王澍，在此刻建築界有著絕對殊異也重要的位置點。
他「和而不同」的獨行姿態，對己身信仰的堅定與執著，
都讓他的身影明晰難忽視。

王澍二〇一二年獲得建築界桂冠的普立茲克建築獎，為風風火火的中國當代建築，作了清楚的波峰標記。這波浪潮可以一九九三年張永和設立「非常建築」工作室，宣布脫離設計院等大型國家系統，之後個人、實驗、另類、甚至批判的建築作品紛紛出現，王澍的「業餘建築工作室」，即是這波建築運動的重要一環。

初期的發展路線，區劃了所謂的「海歸派」與「本土派」。最先引領觀瞻的「海歸派」，是指留學海外（尤其指歐美）的歸國專業者，基本上長於引入當代的風格及思潮；相對而言，「本土派」指的是本土教育出身，以在地特質做訴求者。

二者隨著時間逐漸模糊，原本居下風的「本土派」，氣勢與表現益發奪目，其中的代表者，即是有著深厚人文情懷的王澍。尤其，王澍感懷中國此刻在精神家園與文化本體的流逝現象，決心以個人的使命感與力道，挑戰百年來現代主義重科技、反文化的理性思維，以及此刻中國「城鄉建築的摧殘」險惡狀態，提出他個人的嘹亮異議。

王澍針對「全球標準化製造」的巨大力量，消弭地域性的差異性，做出強調手工技術與在地知識的對抗；同時，對於被規範與日漸單一化的生活模式，提出真實、自發與差異的頌揚及捍衛。

除了透過操作建築來伸張理念，王澍也鍾情「教育」的改革。在本書的自序〈素樸為家〉裡，開頭就寫著「先從我的憤青時代說起。那是上世紀八〇年代末，整個社會都充斥著一股很強的批判味兒。我在東南大學上到大二，已公開向老師們宣布，沒有人可以教我了。」

三十年過去，此刻教育的現況如何？依舊是同樣的荒漠與無助嗎？還是已然全面改變了呢？二〇〇三年王澍和陸文宇研訂教學結構的目標是：「對培養一種能勞作的思想性建築師的展望。」從這課程結構可以閱讀出來，有著積極對於中國傳統文化的回歸，將書法、水墨渲染、園宅與水墨畫等文化因數，引入建築教育的體制與結構，意圖化解傳統文化與現代建築教育間，長久來的矛盾與困境。

這樣想在既有體制另闢蹊徑的教育角度，不僅一新耳目，也同時絕對是帶有激烈批判性的嶄新視野。甚至可以隱約閱讀出來，要逆反與重建的核心，應是晚清與五四運動以來，長期彌漫在華人社會中對待自身傳統文化的「弒父情結」，也就是糾結於自卑與自大間的文化阿Q狀態。

如同劉再復所寫：「二十世紀中國思想一個很重要的特徵是『審父』，用現在的話說是反傳統。綜觀各個國家的近代思想，反傳統並不是一個普遍的現象，站在傳統的對立面進行反省批評的也有，但並沒有蔚為一時的主流，例如在亞洲後起近

[1] 劉再復、林崗合著，傳統與中國人，香港：：Oxford University Press，2002，Xii

[2] 潘卡吉・米什拉・從帝國廢墟中崛起（From the Ruins of Empire），黃中憲譯，臺北：聯經出版社，2013，214-215

[3] 阮慶岳編著，閱讀亞洲當代建築，北京：中國青年出版社，2011，224

[4] 阮慶岳編著，朗讀違章，臺北：田園城市出版社，2012，130

代的國家，反傳統所扮演的角色就不甚重要。中國二十世紀強烈的反傳統，至少在亞洲後起近代化國家中也是一個特例。」1

五四運動所以發生，是知識份子逐漸意識到政治制度的改革，並非破解社會困境的唯一方法，因而轉目到人的思想與意識的改造，然而這就牽涉到與舊文化是否決裂／連結的問題。

印度當代學者潘卡吉・米什拉（Pankaj Mishra）描述了這樣的觀念轉換：

「一九一一年辛亥革命，從許多方面來看，都是場慘痛的失敗，但在摧毀舊觀念上，它克竟全功。帝制的神聖地位，士大夫與古代典籍千餘年未墜的威信，從此土崩瓦解，一去不復返。……中國年輕人失望於政治，高談必須創立『新文化』，和一場蔑視舊文化的思想革命。」2

這樣的態度與觀念，一直瀰漫了整個世紀，這也是王澍此刻以類同宣言的方式，對傳統文化（尤其是文人傳統）做出堅持學習與承繼的聲張，相信這既有的文化系統，可以運用／融入到現代主義的態度所在。其中顯現的是對自身文化承傳的強調，以及相信因文化而生的差異價值，可以在當代時空環境，成為普世共用的資產。

王澍寫著：「中國最有魅力之處，在於它宏大的整體，是由許多彼此之間存有

巨大差異性的地域與生活方式所構成。所有關於中國問題的簡單回答，有如中國關於西方問題的簡單回答一樣，無論是先鋒的還是非先鋒的，無論是現代指向還是傳統指向，都有著全球化時代『全球標準化製造』的巨大力量，都是對地域性差異的威脅。在這樣大時代的背景下，我現在所做的工作，可以稱為對差異性的捍衛。」[3]

這段話引出另個重點，就是對於手工製造的堅持，以及對個別差異性的重視。也可以說，是對人的自主與自體價值，在現代性集體標準化的過程裡，遭受泯滅的不平之鳴。王澍真正在挑戰的，可能是中國知識份子在面對現代性的衝擊時，究竟如何觀看自身的時代大議題。

對此，王澍如此說明：「有人認為，關注這些自下而上的差異性，在現代理性和全球化的今天，是在文化創造上軟弱無力的表現──我認為恰恰相反，正是這種微妙的差異，是每一種文明最根基性的秘密。」[4]

對於差異製造與由下而上的重視，若是從文化層面對比，相對而言更是偏向社會現實面。也就是說，王澍雖是從文化層面的認知啟始，也逐步推展到對社會層面的轉向與對話。然而，這樣究竟孰先孰後的問題，也就觸及到現代性發展的層次優先為何，以及發展次序先後的問題。

[5] 同[1]，3

[6] 王德威，被壓抑的現代性：晚清小說新論（Repressed Modernities of Late Qing Fiction, 1849-1911），宋偉傑譯，臺北：麥田出版社，2003，21

[7] 同[6]，24

[8] 同[2]，21

劉再復寫著：「由於有了西方列強和近鄰日本作為鏡子，我們的自我形象就顯示得很清楚，我們民族終於逐步認識到自己的落後。這種認識有一種深化的過程，開始只認識到自己技術、工藝方面的落後，以後又認識到政治制度方面的落後，最後又認識到文化觀念與思維方式的落後。」5

劉再復點出來現代性的落後，是有著從技術、制度到文化，這樣漸進的自省過程。這固然是一種因應現實狀態，而有的線性發展邏輯，但是否在這彼此間（由技術、制度到文化）因此有著必然遵循的因果先後關係呢？尤其，現代性在遭逢相異的文化與現實時，會有不同的路徑可能嗎？

王德威以文學為例，提出對於現代性單向規律的質疑：「文學的『現代性』有可能因應政治、技術的『現代化』而起，但並無形成一種前因後果的必然性。」6 王德威說明現代性的進程，並非只能是單一歷史／時間的脈絡，也並不僅止於依賴迎頭趕上的單向邏輯思維，反而相信「多重」與「非線性」的進程，才真正符合時代需求與社會現實。

王德威：「即便在歐洲，躋身為『現代』的方式，也是多種多樣的，而當這些方式被引入中國時，它們與華夏本土的豐富傳統雜糅對抗，注定會產生出『多重的現代性』。但這多重的現代性在五四期間反被壓抑下來，以遵從某種單一的現代性」。

其原因自西方的文化壟斷到中國的激烈的反傳統主義，不一而足。」[7]

潘卡吉・米什拉點出西方殖民者在貫徹「現代性」的路徑時，發覺到在控制與對抗間的難處：「歐洲對亞洲的控制，將從二十世紀初的最盛期急遽衰退。……歐洲人、美國人將先後發覺他們低估了亞洲人消化現代思想、技術、建制（institution）──西方稱雄的三個『祕鑰』──然後用它來對抗西方本身的能力。」[8]

也就是說，亞洲知識份子學習了現代性的三個核心「思想、技術、建制」後（類同劉再復所談「認知自我落後的深化過程」），不僅能透過內部消化來建制自己的現代性路徑與模式，甚至還可以「用它來對抗西方」。這意味著王德威所說，透過非線性進程發展後「多重的現代性」，確實已在「亞洲後起近代化的國家」的各自社會及文化狀態下，顯露出其獨特的強度與樣貌。

王澍的思考與作為，或許可以放在這樣「亞洲後起近代化的國家」的處境，如何對「現代性」應對的涵構下做觀看，想在其中尋找出自體答案的意圖，尤其明顯可見。但是，若繼續究柢地去看王澍的作為，另個關切或指涉的核心問題，可能是對於何謂「現代的中國人」的扣敲？

王澍這樣寫說：「現代城市只知道占有土地，我試著把生長著作物的土地，還

[9] 同[3]，228-229

[10] 同[1]，7

[11] 金岳霖，道、自然與人：金岳霖英文論著全譯，王路等譯，第一版，北京：三聯書店，2005，395

給城市和城市中也已忘卻其鄉土根源的人群。今年九月，我們建築藝術學院將搬入象山校園。我夢想著帶學生下地耕作，體驗土地與作物一年四季的輪迴。教書育人，與傳授知識相比，育人更加重要。」[9]

點出人的主體的建立，是比知識傳授更為重要的認知。王澍透過文人的造園建築學，強調人與造園之間，如何具有一體共生的有機特質：「古人說，造園難，養園更難。中國文人造園就是這樣特殊的一種建築學活動，它和今天那種設計建成就掉頭不管的建築與城市建造不同，園子是一種有生命的活物。造園者、住園者是和園子一起成長演進的，如自然事物般興衰起伏。……造園所代表這種不拘泥繩墨的活的文化，是要靠人，靠學養，靠實驗和識悟來傳的。某種意義上，人在園在，人亡園廢。」

這說法恰恰如同計成在《園冶》裡，所強調的「三分匠，七分主人」的觀點。若是再依此檢驗王澍的位置點，確實可以釐出治標與治本的相互差異，王澍所講以教育「傳授知識」的務實作用，應該僅可視作為治標的作法，而所謂治本的教育作為，當然就應當是「育人」。

劉再復以五四時期的知識份子作觀察，提出他的看法：「近代以來，知識菁英之中的『本』『末』之爭，正是自強之道和自立之本逐步明確的過程。洋務派『中

學為體，西學為用」的主張，把社會改革停留在器械、工藝的層面，他們實際上企圖以『物』作為突破點和生長點。而改良派比他們前進一大步的有兩個要點：一是把『物』推至『制度』的層面；二是注意到『人』的層面。」[10]

尤其是意識到「人」的改革，譬如推動人道主義與個體解放的思潮，就是在這樣觀點下的產物。我相信這應是王澍關切的核心重點，其重要性，甚至要超越如何建立一個以文化為本體的建築操作方法論。而且，這問題其實是整個二十世紀裡，中國知識份子最念茲在茲的議題，也有諸多的討論及思辯。

譬如，金岳霖一九四三年在論及當代中國的教育時，就寫說：「在引起工業化和現代化並迅速取得效果的嘗試中，我擔心全體人民將逐漸地成為組織化的：以教育變成單純訓練的方式而組織起來，而且具有自由個性的人也許就變成了社會結構中的原子──而不是自由的原子。」[11]

這是對於人的價值的喪失，所提出相當巨大的警告與批判，也是對於社會的核心價值究竟為何的沉重質疑。尤其讓人意識到當知識份子與時代的潮流價值有歧異時，應當如何自處的問題。

對此，薩依德（Edward W. Said）提出知識份子在因應時代時的警訊：「我認為，

[12] 愛德華・薩依德，知識份子論（Representations of the Intellectual），單德興譯，臺北：麥田出版社，1997，72

[13] 同[11]，159

知識份子面對的主要選擇是：要和勝利者與統治者的穩定結合在一起，還是選擇更艱難的途徑——認為那種穩定是一種危急狀態，威脅著較不幸的人，使其面臨完全滅絕的危險，並考慮到屈從的經驗（the experience of subordination），以及被遺忘的聲音和人們的記憶。」[12]

簡單的說，如果依王澍的角度，把社會想作一座園林，那麼知識份子應是造園人，而被遺忘的聲音和人們的記憶，就是與時共進的養園者了。

王澍的《造房子》，呼氣舒緩有致，舉手投足自在神氣，核心價值清晰堅毅。自序裡提到的素樸價值，王澍談自己從「文人的孤傲」，如何進入「緩慢的、鬆弛的、無所事事的狀態」，再到「心性自然」層次，說明先「造人」得以「造物」的路徑可能。

他寫著：「基本上，我在追求一種素樸的、簡單的、純真的、不斷在追問自己來源和根源的生活和藝術，我常自省——到現在我們都這麼認為，還有些東西沒有達到，還有些狀態沒有實現，都和自己的修養有關。」

王澍對於素樸的嚮往與描述，已經難於分別是在建築、教育，或是人生觀，而這種渾然一體的自然狀態，也正是一個時代整體的問題。金岳霖曾談到相類同的觀點，他提到三種類型的人生觀，分別是素樸、英雄和聖人人生觀，而他最嚮往的聖

阮慶岳

作家、建築師與策展人，曾為開業建築師（美國及台灣執照），現任台灣元智大學藝術與設計系教授。著作包括文學類《黃昏的故鄉》、及建築類《弱建築》等三十餘本。 曾獲台灣文學獎散文首獎及短篇小說推薦獎、巫永福二〇〇三年度文學獎、台北文學獎文學年金、二〇〇四年亞洲週刊中文十大好書、二〇一六年《亞洲週刊》中文十大小說、二〇〇九年亞洲曼氏文學獎入圍，以及二〇一二年第三屆中國建築傳媒獎建築評論獎，二〇一五年中華民國傑出建築師獎等。

人人生觀，有些部分是根源於素樸人生觀。

金岳霖這樣描述：「聖人的人生觀在某些方面類似於素樸人生觀，所不同的在於它明顯的素樸性，是得自於高級的沉思與冥想。具有聖人觀的人的行為，看起來像具有素樸人生觀的人一樣素樸，但是在這種素樸性背後的訓練，是以超越人類作用的沉思為其基礎的，這就使得個人不僅僅能夠擺脫自我中心主義，而且也使他能夠擺脫人類中心主義。」[13]

以素樸為據的王澍，在此刻建築界有著絕對殊異也重要的位置點。他「和而不同」的獨行姿態，對己身信仰的堅定與執著，都讓他的身影明晰難忽視。而在他在看似閉鎖的「業餘建築工作室」裡，與學生們專注努力做著微型宇宙的自轉，對抗外面強勢公轉的人間，沉穩也自信的堅持態度，尤其值得敬佩與期待。

對我而言，王澍就是在造園也養園的文人典範。

## 回望青山的可能位置　　房慧真

王澍的建築裡，始終有個「觀察者」隱匿在看似客觀的磚石梁柱間，
觀察者不是一個高高在上的人，
他並不俯瞰，「他的存在讓正在發生的日常生活染上某種迷思性質。」

我帶一本書上火車，來到東海岸一間背山面海的民房，開卷展讀。房子在大洋之濱，由主人和幾個原住民朋友徒手所蓋，下盤以磚石打底，好抗太平洋強颱，腳重而頭輕，木造屋頂挑高透氣，好耐炎夏高溫。一早主人扭開屋頂的灑水器降溫，水沿著屋簷，高高低低，滴滴答答，織成一片雨簾。屋前的庭埕搭了花架，有時爬鵝黃絲瓜小花，有時爬粉紫鄧伯，陽光從爬藤間篩落，碎散成一地金沙。

我在花棚下讀一本建築書，金沙投影在我的書頁上，一陣風起，紛紛跳躍如金兔。書讀累了我就抬頭，看水滴落的樣態，剛好來到這句：

「而我感興趣的是，如何清楚交代雨水從屋頂最高處，歷經曲折路徑，最終到達土地的過程。」

晚上，我在燈下繼續讀書，垂落的燈上纏滿一種柔韌的蕨類「海金沙」，傍晚海濱散步時，主人說，這是種柔韌的蕨類，以前賣菜的小販，常在路邊摘取，用來綁縛蔬果，而今皆被橡皮筋取代。屋內燈罩皆為主人隨手取材，有魚網、斗笠、也有貝殼串接而成，主人說，沒有任何一個是花錢買的。海金沙織成的燈罩，從初摘的翠綠，時間久了枯脆成一片金黃，另有一番情態。天色暗下，濤聲退遠，房子被包裹在山間密林裡，濃稠得化不開的夜，彷彿沉在海底，海金沙燈彷彿漆黑鯨腹中的一盞燭火，光暈含蓄蘊藉。

「中國傳統建築裡的光線我稱之為是沉思性的，比現代建築裡的光要暗一些，暗一點的光線是會讓人想事情的，是思想的光線。」

我並沒有跟屋子的主人說，我正在讀的《造房子》，竟然能完完全全應和這個環境，這間隱匿於東海岸，徒手搭建的簡樸屋宇。《造房子》的作者是普立茲克建築獎得主王澍，他說：「一般來說，我偏愛小建築，低等級的，無權力的，甚至匿名的。」

──

王澍在二〇一二年獲得建築界的最高榮譽：普立茲克建築獎，但他至今不會用電腦畫設計圖，他的英文不太行，沒想過與「國際」接軌，他不上網不開車，生活以西湖為圓心，訪友、觀亭、喝茶，每日觀古畫、練書法，像個古人。

王澍的傳統不是拘泥的、守舊的傳統，他也讀索緒爾的語言學、李維史陀的結構主義人類學，好去聯想建築中的結構。他讀法國新小說霍格里耶的《嫉妒》，好感受空間裡的視線移動：「在那篇小說裡，自始至終沒有人出現，只讓讀者聽到有汽車經過，停下，一會兒又開走的聲音。讀者意識到陽光在屋子裡移動，最終你意識到有一個人嫉妒的目光透過百葉窗向內窺視。」

王澍本身的「受教」過程傳奇，他讀南京工學院，當時的校長是錢鍾書的弟弟錢鍾韓。錢鍾韓對學生說要敢於反叛：「如果你提前三天對你所上的課做認真的準備，你在課堂上問三個問題就有可能讓你的老師啞口無言，下不了臺。這樣的學生才是好學生。」

王澍都聽進去了，開始窩進圖書館，讀那些課堂上沒教的東西。大二，他就開始放話，「已經沒有老師能教我，因為他們講的東西和我看的東西一對比，膚淺、幼稚、保守、陳舊，就這八個字。」迎面走來，他鋒利如一把切開寒風的刀。

碩士畢業時，王澍的論文題目是〈死屋手記〉，批判學校的建築系與整個中國建築界的現狀，結論是：「建築師需要有一種悲憫的心情。」論文口試高分通過，但學校發學位的委員會卡著不准過，王澍一個字沒改，印了五本放在圖書館任人翻閱。留下雪泥痕跡，但最終，他沒有帶走學位。

少了學位，注定錯過中國經濟改革開放，建築界大興土木的淘金年代。狂之後接著是狷，他說：「這個時刻我選擇退隱，因為我不想做很多東西來禍害這個世界。」王澍和李安一樣，靠老婆養家，有七年時間他打零工，在工地跟匠人學習：「我當時對自己說，一定要看清楚工地上每一根釘子是怎麼釘進去的，全部要看清楚。」他喜歡像個木匠似地自己鋸木砌磚，創立「業餘建築工作室」，起名業餘，因為可以隨

時工作，也可以隨時不工作，時常一歇息便是個把月，千金難買王澍絕對的自由。

得了國際大獎後，他的步調仍是緩慢，時間空出來，讓他可以進入水墨書法，讀《營造法式》、《江南園林志》等古書。或者純粹放空⋯

「我曬太陽，看遠山，好像想點什麼，好像沒想什麼。我能這樣度過整整一天。你能看到，春天，草變成很嫩的綠色，心裡一癢。當我用一種緩慢的、鬆弛的、無所事事的狀態來看它的時候，就不一樣了。」

他甚至花很多時間看下雨⋯

「雨怎麼下，從屋脊順著哪條線流下來，滴到哪裡去，它最後向哪個方向走。你會對這種事情感興趣。你就會想，有沒有可能做這樣一個建築，讓大家清楚看到，雨是從哪兒下來的，落到哪兒之後流到了哪兒⋯⋯每個轉折、變化都會讓人心動。」

在王澍的建築裡，始終有個「觀察者」隱匿在看似客觀的磚石梁柱間⋯「在我造的房子裡，即使只有你一個人，你以為你在獨占著它，但那個人類觀察者已經先在」，觀察者不是一個高高在上的人，他並不俯瞰，「他的存在讓正在發生的日常生活染上某種迷思性質。」

在這層意義上，房子不是購買後獨占的商品，看待房子、土地的不是投資炒作的貪婪眼光，而是身在其中、曲徑幽深的低迴與輕嘆，關乎人的存在狀態，關乎尊重先來者，謙讓原居民，無論那是一顆樹，一座樹，一片蘆葦，或者原本在此耕作的農民。

以王澍的代表作「中國美院象山校區」為例，校園十分「突兀」地與堤壩、河坎、池塘、水渠、農田共存，如果沒有這些，「我們的建築就如植物無處扎根一樣。」只因溪流魚塘早已先在，建築完工後，匠人的任務還包括，讓溪塘邊原有的蘆葦復種。校園建築以外的土地，租給土地被徵用的農民種植，學校不收地租，唯一的條件是不許用農藥和化肥，「一道兩百米長的水渠，連接河流，橫穿校園，既是景觀，也給農地和池塘供水。」

成為世界級的建築師後，王澍依然把工作室安在江南，而不是在第一線的大城市：「我選擇待在杭州，因為杭州平淡。」他至今依然少接 case，維持寡欲的物質生活，但接下教育重任：中國美院建築系的院長。他讓學生一入學就要跟老師傅學木作，用樸實的「興造」取代時髦的「設計」。

他蒐集中國這幾年來大量拆屋的舊瓦片，拿來建造寧波博物館，建好後卻遭到激烈指責，說他執意表現破落。王澍的反駁是，「博物館首先收藏的是時間」，新

**房慧真**

另一個名字是「運詩人」，生於台北，長於城南，養貓之輩，恬淡之人。台大中文系博士班肄業。曾任職於《壹週刊》，撰寫人物專訪，目前為非營利媒體《報導者》資深記者。著有散文集《單向街》、《小塵埃》、《河流》，人物訪談《像我這樣的一個記者》。

建築一落成就老了，片瓦疊成千百年的歷史記憶，老得讓人思古神往。

王澍主張以「營造」取代「設計」，他的靈光時刻是道家無為的，而非機械複製時代的產物。王澍在畫最重要的作品——象山校區的建築草圖時，休息時他會提起毛筆臨習鍾繇的〈宣示表〉。他的設計，喔不，營造念頭是這樣的：

「正在起伏的地勢，一個人可能的開門動作，他或她手握的門把手，院子裡可能發生的事件，那人回望青山的可能位置，或者還處於半途中有了些模樣的物體，一道透過披檐向下望去或向上望去的目光，很電影的場景。後來我在文溫德斯的一張照片中見過類似的場景，沿著建築的水平性伸向遠方的無限視野，從三遠法透視到一點透視的自覺切換，突然的扭轉、中斷、折疊，陽光入射的區域與角度，一個人的行動與眾人的行動，內與外，走進與走出……」

王澍說：「造房子，就是造一個小世界。」

## 看、感受王澍的建築　　謝英俊

本書是王澍階段性的建築創作生命史，年輕、創作企圖心與精力無限，是充滿激情的革命者，現代文人建築開創者。

看、感受王澍的建築，一定要在當下中國的語境下。怎講？西方的評論者雖然用普立茲克獎給予肯定，但也接收到竊竊私語的挪揄，畢竟以他們的觀點與標準，許多地方很「業餘」。他們不知道，這「業餘」正是中國文人自處之道，也就是不泥於「匠」，如王賓虹所言「畫宜熟中生，生澀不浮華，自有靜氣而不甜俗」，其中「拙」「生」的境界。

讀到王澍精采的反叛橋段，心中戚戚同感，只是他跳上桌面反叛，而我是在部落、山溝溝裡反叛，個性不同，路徑不同。王澍以「造房子」、「業餘」與當下的同行區隔，我幾十年來自我介紹時並不以「建築師」或「設計師」自稱，而是「起厝的人」（閩南語）。最近更以「我們不是同一行業的」來說明我所為之事與同行有多大的不同。

書中許多篇幅談「匠」的作為，這對王澍的建築很重要，這也切中當今中國建築師的死穴，因為太快太大的建設量，讓設計師們抄捷徑，圖像作為成了主流。薩林加羅斯（Nikos A. Salingaros）認為二十世紀建築學形成一種邪教，建築師和建築學者刻意封閉起來搞神祕，讓外人無法窺探。而在中國，強烈的市場化和追求感官刺激的消費文明，利用圖像作為將這種邪教特質推到無法想像的極致。而王澍用「匠」敲打着邪教的神祕之門，也讓疏離的文人傳統拉回到現實世界，如書中所言：「我親眼看到每一顆釘子是怎麼敲進去的，每一塊木頭是怎麼製作成型的。」這「匠」

謝 英 俊

台灣建築師，自九二一大地震起，致力災後重建與生態農房的研發、建設，以就地取材、低成本、適用科技以及建立開放式構造體系的作為，讓非建築專業的人也能參與家屋興建。先後投入台灣九二一地震災後原住民部落、四川五一二地震偏遠山區農房重建、台灣八八水災原住民部落重建、西藏牧民定居房、尼泊爾四二五地震等多項工作。曾多次參加國內外建築展、當代藝術展，並獲得許多獎項，包括二〇〇四年入選聯合國人居署最佳人居環境案例，二〇一一年美國 Curry Stone Design Prize 首獎，及國家文藝獎等等。

閱此書者有幸！

滿激情的革命者，現代文人建築開創者，「業餘」拉開現實的羈絆可以任意飛翔，還是要來點激勵語。「期待下個階段的王澍」。

這本書是王澍階段性的建築創作生命史，年輕、創作企圖心與精力無限，是充

升到三維、四維，這對設計師的養成是很好的參照。

磚頭之一，這讓當代建築跟中國傳統對接，從宏觀的排布到微觀的情境經營皆歷歷在目，而且路徑分明；山水畫與園林，讓靜態圖紙變成動態，由二維的空間操作提

建築與書法、山水畫、園林有綿密關聯，是本書的重點，也是敲打邪教之門的

的修為，也是讓王澍信心十足的家底之一。

# 願為浮世闢綠洲　話說王澍　　謝佩霓

王澍話心境為情境，造景造園，意不在造物造象，而是在造境造人。

所謂園，不是圈地為無冕王，而是找到重返家園，安住身心的路。

《說文解字‧卷十一》：「澍，時雨也，澍生萬物。」綜觀當代華人建築發展，在二十世紀末一股腦傾斜於重商開發單向偏頗發展之際，王澍的出現與出線，不啻正是一場及時雨。

尤其當代中國在積弱滯怠已久急起直追，誤以為大躍進便是全面翻新。於是以現代化摧枯拉朽之名，行大規模摧毀之實，全盤否定既有，選擇重商開發。從市鎮到偏鄉，瞬間矗立的人工叢林罔顧在地文脈與文化景觀，朝向垂直度飆速飆高比大比多的炫富式發展。無視上世紀初中國建築人捨身取義，當初的苦口婆心聽者杳杳，調研論述的苦心詣旨金鐘盡毀。

王澍在獲悉普立茲克建築獎發表感言的前一刻，詎料接獲現場照片，目睹梁思成林徽音寓居的胡同，被拆遷大隊怪手粗暴地化作一堆瓦礫堆。這是王澍畢生難忘的大慟之一。尋常學者經常只憑史料典籍消極地化作一堆瓦礫堆。這是王澍卻積極以對，透過徵集廢料中的可用之材，取法傳統民藝重整秩序，無疑是力圖在斷垣殘壁中集聚善緣，以集體參與眾志成城，賦予古物新生。如此一來形同綿密爬梳了銷聲匿跡的文化人種誌（cultural ethnography），與時俱進加以修訂增補，歷史洪流蒙塵掩抑的互古信息，方得出土傳世的嶄新契機。

原籍山西交口，王澍一九六三年十一月四日出生於新疆烏魯木齊，在陝西西安

念中學，在南京念東南大學建築系修習本科與碩士，最後在上海同濟大學獲得博士。期間曾經有七年的時間潛沉，與髮妻閒淡平實過日，一方面隨著民間藝師學習，身體力行建築工事。在二〇一二年成為「建築諾貝爾獎」得主蜚聲國際前，即使在華人建築界，王澍也鮮為人知。

普立茲克建築獎得主獲得的獎章背面，鐫刻了三個拉丁文銘文——firmitas, utilitas, venustas（實、用、美）語出維特魯威（Marcus Vitruvius Pollio, c. 80-70 BC-c. 15 BC）。自此近千年以降，評論建築往往也因循這三項標準。王澍的建築，因之不免屢屢招致徒具追求美感，而有輕忽堅實與適用之失，筆者倒是看法殊異。而且儘管王澍自稱是個「體制外的建築師」，所以將工作室命名為「業餘建築工作室」。看似反主流逆勢而為，又自認反道而行，其實恐怕不盡然。

祖籍晉地傳說就是女媧煉石補天所在，彷彿預示了王澍建築的一則寓言。從遠古至當代，這片黃土高原上出盡名人雅士。精於藝文的能人異士不知幾凡，王勃、柳宗元、王維、馬遠、關漢卿、羅貫中乃至傅山等等都是佼佼者。王澍血緣的文化因子，進一步受惠於歷來寓居的地緣滋養陶冶俱深。無論烏魯木齊、西安或者南京、上海、杭州，這些昔日首邑名城，均是一時之選的國際都會，古都文脈從而內化為其創作文脈，持續奐化勃發成其大。王澍入小學時固然遇上文革浩劫，所幸得天獨厚，母親下鄉勞改出任圖書館員，造就了他至今沉浸書海，嗜讀中外書籍成性的機

緣。此外眾所周知，他對勤練書法的執著已成慣性，數十年如一日。

經年累月踏訪古蹟，博覽群書，工於書藝，日日練筆，積累了博雅的人文底蘊與筆墨功夫，盡現於其建築計畫的執行。秉持以人文精神為核心發想，以古為師先造了境界，然後再化做手繪草圖、手作表意，並不仰賴電子化多媒體設備。他公然表示對擦脂抹粉的渲染法（rendering）避之唯恐不及，寧可師法心儀的歷代名家，令書畫同源精煉出的遺緒，攤紙運筆作間架撇捺飛白，疊皴漸染出具手感的表現法，構成自成一格的建築圖說和示意圖。

信史上第一位為建築著書立論的羅馬建築家維特魯威，在《建築十書》（De Architectura/The Ten Books on Architecture）裡首度為建築師正名，也述明建築乃跨領域之總和，必得集工匠、藝師、工程師、景觀師、研究者和藝術家之大成。維氏進一步闡釋建築師的養成必須全方位，涉獵嫻熟的領域，從繪畫、幾何、光學、歷史、歷史、哲學、音樂、戲劇、醫學、法律，方方面面缺一不可，文藝復興以降的建築教育莫不將此奉為圭臬。有鑑於此，王澍既師古故人經典又取法斯土斯民的建築修道之路，看似蕪雜多歧，實則即便以西方建築專業育成的方式檢視之，依然正統，與世界建築演進殊途同歸，說來從未離經叛道。

王澍的建築風格既新又古，關鍵在於人情人味、人的尺度、人文色彩與人道精

神。從構思到築造，設計概念廣納列祖列宗諸賢的感悟哲思，建築工法汲取了傳承不知多少世代的大將作，建材費時費力拾綴四地收集歷代廢磚舊瓦，都是化強大的念力為定性、毅力與決心的舉措。王澍篤性堅強，堅持這一切別出心裁的作為，彷彿由祕傳的斷簡殘編中不斷反芻，去糟粕粹奧義有所得，驅策時人以集體心智一齊投入，讓所謂時下的新建築，成為文化與文明的古今集成。這樣操作時代感，既刻意卻又詩意，貫穿歷史再造歷史，在重建中重生，由再現再獲新生。

王澍完成的建築作品，獨棟、聚落乃至蘇州里弄的重建，猶如一幅幅文人畫和寄情山水的橫幅卷軸的具現。原本象徵性的寫意情境，觀畫舒緩長卷之時，只容人作畫中遊，游目游心游於藝。設計圖白描勾勒布局，筆墨慢染層次，納入了五濁世現實世界與人生多少塵事。如今因為實體建築的具體化，應用了人居環境當中的真實尺度，一舉落實為真實生活的場域。於是乎建築空間表裡難分，群聚裡雨披廊道巷弄間的穿梭串聯，構成間與間之間百轉千迴，遇與過，盡成層層景深的綿延，棟距之間，從而洞見虛實相生。王澍的努力實踐，讓虛無縹緲的烏托邦，變成可感、可居的理想國。

南宋藉著標榜「文人畫」，主張藝術不必為任何目的性服務，開風氣之先的超越思維、作為獨步寰宇。王澍理想中的建築典型，出自於紙上建築，何妨視之為窮究「文人畫」境界的成果。元四大家之一的倪瓚（1301-1374），晚年繪製的工筆山

水《容膝齋圖》（1372），始終被王澍視為簡中經典。即使時不我予，天地之大，必有容身之處，可容身之所不必華美廣袤，求其放心而已。唐人劉禹錫（772-842）

在迭遭謫貶期間撰《陋室銘》，勾勒以文會友相唱自給自足的情境，以「何陋之有」明志終卷，適足用以言簡意賅地道盡王澍的主張。他獨樹一幟的自信與自在，無非是和「斯是陋室，唯吾德馨」。

固然其建築風格與人格始終一致，不過必須坦言，誠然旁人或有辦法客觀明瞭其理路，但未必能夠認同其品味，遑論效法炮製之。所以即使王澍願意以個人建築學與眾樂樂，建築界對於他的成就還是難免見仁見智，他亦因此注定孤獨。

初見王澍的名字，就覺得起得真好，有土有水有景有綠意，生機無限。許是父母有感流放大西北多旱祈雨之必然，塞境中喜獲麟兒如天降甘霖。或許明白雙親命名深富期許深受名諱的啟迪，回顧他的建築成道之路，團土為磚，粉牆為幕，植樹為籬，從身體力行實作到共同行動共享，有趣的是與此名格息息相關，無不是發願為浮世闢建綠洲，如今觀之可謂名副其實。

檢索「澍」之一字，歷代文人創作中，爰用次數最多的就屬南宋詞人陸游（1125-1210）。生而貴胄的陸游，晚年拋下恆產浮名入全真教，放野山林棲居水鄉以終。放翁先生性好煙雨，每遇久旱便望雲覬覦殷切，屢屢求雨得雨喜不自勝時，即

使夜半給雨鬧醒也要賦詞遣懷。他寫自己「夏秋之交久不雨，方以旱為憂，忽得甘澍喜而有作」，最經典的一闋詞，當屬〈喜雨〉，也說「幽人睡覺夜未央，四檐懸溜聲浪浪。樂哉甘澍及時至，九衢一洗塵沙黃。」不知王澍父母是否靈感出於此，但是王澍其人其事其作，確實頗有此況味。

再看〈雨後〉這田園詩：「甘澍慰群望，浮雲還故墟。新涼生枕簟，余潤入犁鋤。簾上翩翩燕，蒲新鱍鱍魚。素秋猶半月，團扇意先疏。」白描大雨過後的萬象更新，萬物活潑，生意盎然俱到位。展讀間，但覺寫出了王澍在個人建築世界中，夢寐以求圓滿的人生理想境地，孜孜不倦意欲呈現的詩情畫意，莫過於此。

初去中國美術學院象山校區，一切方興未艾建設中，坦言當時不知其所以然，如墜五里霧。後來落成後又去了兩回，一回約莫穀雨之後，一回在白露之前。就在乍暖還寒、斜風驟雨、露濕霜重、水氣氤氳種種氣象的交疊中，才逐次體驗到箇中真味。原來多賴王澍悉心布置的這一片幅員廣大的築造，才能適時招徠季節感。節氣更迭的煙雨江南，嘈嘈切切的雨聲與侵門踏戶入室的寒氣濕滯，確實令居其間者不便困擾，但也因無法規避的切膚身體感，深刻刷出了人與環境互動時，真真實實的存在感。

王澍化心境為情境，造景造園，意不在造物造象，而是在造境以造人。所謂園，

不是圈地為無冕王，而是在看遍人間風景，走過千山萬水，終於找到來時路，重返生命綠洲的家園休養生息安身立命。所以之於建築之道，王澍孜孜不倦對生徒耳提面命說的法門，第一便是這項：「造房子便是造人。」王澍以此自期共勉，先做人，再作文人，才成建築人。

始自天地玄黃宇宙洪荒，人類不斷築造至今。建築師的本然，出於一片馨香在素心，初衷是為天地立心、為生民立命，不是為己立碑造像立說造神。不論是栽出一抹新綠或是一片綠洲，都是菩提，皆成浮屠，發願端的是為了眾生萬物，衛護一方人間淨土。我相信，王澍亦然。

**謝 佩 霓**

曾在台灣、美、歐、非等地求學、就業、執教,跨領域研究並擔任策展人、藝評
人、文化行政工作者,專業年資已逾廿七年。曾任台北市文化局長、高雄美術館
館長、國家文藝獎、文馨獎、行政院公共藝術獎決選委員,同時也是聯合國教科
文組織國際藝評人協會(UNESCO-AICA)台灣分會常務理事。曾應美、法、澳、
德等國政府禮遇擔任訪問學人及國際觀察員,並榮獲三個文化大國贈勳:捷克斯
洛伐克共和國卓越貢獻國家獎章 、義大利共和國功勳騎士勳章、法國藝術與文學
騎士勳章。